연표로 보는
서양미술사

연표로 보는
서양 미술사

초판 1쇄 발행 2021년 5월 20일

지은이 김영숙
펴낸이 조미현

책임편집 김호주
디자인 정은영

펴낸곳 (주)현암사
등록 1951년 12월 24일 · 제10-126호
주소 04029 서울시 마포구 동교로12안길 35
전화 02-365-5051
팩스 02-313-2729
전자우편 editor@hyeonamsa.com
홈페이지 www.hyeonamsa.com

ISBN 978-89-323-2138-7 (03600)

연표로 보는
서양 미술사

김영숙 지음

현암사

일러두기

• 이 책 본문 하단에는 해당 연대에 일어난 사건을 적어 예술 작품과 역사적 사실을 함께 읽을
 수 있도록 했다. 그러나 때때로 내용 이해에 도움이 된다고 판단되는 경우에는 연대의 순서를
 따르지 않고 관련된 곳에 이를 싣기도 하였다.

• 작가의 이름은 외래어 표기법대로 적었으며, 널리 쓰이는 이름의 경우 관용을 따르기도 하였다.

미술은 시대의 거울이다

밀로스섬에서 발견된 고대 그리스의 조각상, 〈비너스〉는 비록 팔이 잘려져 나갔지만, 완벽한 비율의 몸이라는 칭송과 함께 여성이라면 마땅히 가져야 할 몸의 모범으로 강요되곤 한다. 덕분에 오랫동안 여성들은 그에 미치지 못하는 자신의 몸을 코르셋의 형틀 안에 가두곤 했다. 어디 여성뿐인가. 군살 없는, 적당한 근육의 8등신, 9등신 하는 남성 조각상들도 '지방 태우기'라는 숙제를 남성들에게 수시로 내준다.

　그러나 중세 시대의 조각이나 그림들은 '나도 저런 몸을 가지고 싶어!' 따위의 유혹이 없다. 제대로 된 도구도 없이 동굴 벽화를 그린 이름 모를 크로마뇽인보다 한참 감이 떨어져 보이는 그림이 보석 주렁주렁 달린 값비싼 필사본을 가득 채우고, 만들려고 각 잡아 놓았다 깜빡한 것 같은 조각상이 교회를 장식한다. 고대 그리스에서 중세까지, 대체 무슨 일이 있었던 걸까?

　'미술은 시대의 거울'이다. 고대 그리스인들은 신 중심의 중세에 비해 훨씬 더 인간 중심적이었다. 물론 고대 그리스에도 신화가 있고, 신전도 있었다. 하지만 그들의 신은 인간을 설명하기 위한 구실로나 존재했다. 중세 기독교 사회는 반대로 인간이 신을 설명하기 위해서, 신의 존재를 증거하기 위해서나 존재한다. 그리스인들은 인간 자신에 대한 관심을 놓지 않았다. 건강한, 튼튼한, 전쟁에 나가면 이길 수 있는, 매력적인, 섹시한, 아름다운 몸을 원했다. 당연히 그림과 조각은 그런 열망의 고백이 되었다. 그러나 중세는 다르다. 성모 마리아를 아름답게 그려놓으면, 성스러운 존재를 두고 '예쁘다', '몸매가 아름답다', '속눈썹

이 고혹적이다', '입술이 앵두 같다' 등등의 세속적인 '감상'이 '경외심'에 앞서기 마련이다. 신 앞에서 한눈팔까 봐, 신앙이 신이 아니라 아름다운 여인과 매력적인 남성을 향하기라도 할까 봐, 이 시대엔 누드도 자취를 감추었고, 고혹적인 인간의 모습도 그려지지 않았다. 성모 마리아가, 예수가, 남자가, 또 여자가 그리스 신화의 비너스나 아폴론처럼 다시 매력적이고 섹시해진 것은 고대 그리스 정신이 부활한 르네상스부터다.

미술을 감상한다는 것은 작품을 둘러싼 사회적, 역사적 환경에 대한, 그 변화에 대한 이야기를 읽는 것과 같다. 그 그림과 조각을 예민한 예술가들로 하여금 만들게 한 시대적 배경, 그 작품을 외면하게 만든 당대인들의 한계, 그들을 찬양하게 만든 그 사회 특유의 취향을 읽는다는 뜻이다.

이 책은 그러한 읽기의 향연에 기꺼이 발을 디딘 이들에게 작은 안내서 역할을 하기 위해 만들어졌다. 제작 연도순에 따라 작품을 소개하여 미술사적 정보를 제공하면서 그 전후로 일어난 굵직한 사건들을 엮어 미술과 역사가 어우러지는 현장에 함께할 수 있도록 했다. 1647년에서 1652년 사이, 로마에서 베르니니가 가톨릭의 열렬한 부흥을 위해 은총의 화살을 맞고 황홀경에 이른 성녀의 모습을 관능적으로까지 연출, 신도들의 마음을 사로잡으려 궁리하는 동안 1648년 개신교 국가인 네덜란드가 가톨릭 국가인 스페인과의 전쟁에서 결국 승리를 거두고 독립하는 사건을 함께 읽다 보면 종교적 갈등이 미술을 어떤 식으로 사용하고 또 변화시켰는지를 이해할 수 있다.

지나간 일을 기술하는 것은 언제나 피치 못할 오류들을 담기 마련이다. 심지어 제시된 연도들도 역사를 기술하는 이들의 성향과 시각과 학문적 배경에 따라 차이가 나기도 한다. 비교적 통념상 문제가 없다고 생각하는 정보를 담으려 했지만 더 정확하고 객관적인 자료들이 제시되면 개정판을 통해 계속 바로잡을 예정이다. 소개하는 미술 작품은 지금껏 발견한 것들 중 가장 오래된 것부터 제2차 세계대전 직후까지이다. 양차 대전은 인간이 인간을 대상으로 벌인 가장 비극적이고 잔인한 살육의 정점으로, 세계는 그 전과 후로 나눌 수 있을 정도로 정치적, 경제적, 사회적, 문화적 변화가 극심했다. 본서는 그 앞을 다루고 있으며, 이후의 연대기는 기회가 된다면 새로운 장으로 만날 것을 약속한다.

시대와 시대 사이를 누비며, 전속력으로 마감을 향해 달리느라 뒤도 돌아보지 못하고 있을 때, 등 뒤를 지켜준 사랑하는 나의 모든 사람들에게 감사의 인사를 드린다. 급한 걸음에 넘어지지 않았던 것은 당신들이 내 등 뒤에서 슬며시 바닥 위로 비춰준 손전등 같은 애정 덕분이었음을 잘 안다.

2021년 5월
김영숙

차례

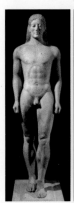
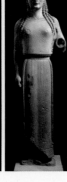

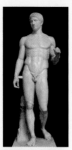

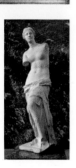
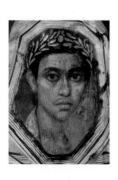
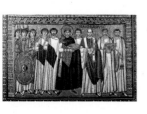

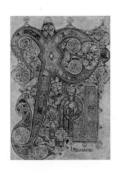

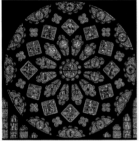
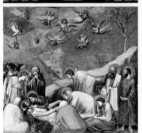

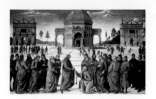
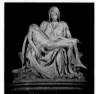
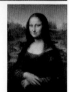
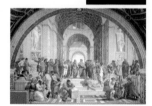
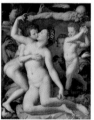

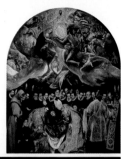

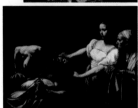

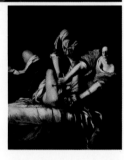

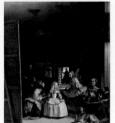

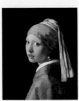

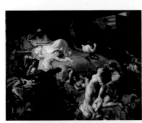

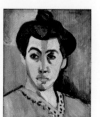

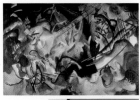

연표로 보는 서양 미술사

기원전 40000-35000년경

〈홀레 펠스의 비너스〉

매머드 상아, 높이 6cm, 독일 튀빙겐 대학교

다산을 기원하는 여인 조각상

독일 동남부 홀레 펠스 동굴, 약 20미터 정도 들어간 지점에서 몇 조각 파편으로 발굴된 이 조각상은 매머드 상아로 만든 것으로 아직도 머리와 팔은 발견되지 않았다. 19세기에 이 조각상을 발견한 이들은, 여성 누드를 보면 '비너스'라고 부르던 낡은 습관에 따라 이 작품을 '홀레 펠스의 비너스'라 이름 지었다. 현재까지 알려진 가장 오래된 '인체 누드 조각상'으로 기원전 4만 년에서 3만 5000년 사이 구석기 시대, 크로마뇽인이 출현한 시기에 제작되었다. 인근 홀렌슈타인-슈타텔 동굴에서 여인상보다 앞서 만들어진 조각상이 발견되긴 했지만, 머리는 사자, 몸은 인간의 형상을 한 반인반수의 모습이었다.

　　인체는 심하게 왜곡되어서 가슴과 엉덩이가 지나치게 풍만하고, 문신이나 그림으로 보이는 장식 띠가 새겨진 넓은 배에 생식기가 또렷하다. 구석기 시대 여성 조각상들은 대체로 이런 과장이 심한데, '출산'과 '생식'의 역할을 강조하기 위한 것으로 보인다. 아마도 이런 조각상들은 다산을 통해 더 많은 가족을 만들어 노동력과 전투력을 향상시키고자 하는 염원에서 제작된 것으로 여겨진다. 홀레 펠스의 비너스는 높이가 겨우 6센티미터 남짓한데, 손바닥 안에 쏙 들어갈 크기인 만큼 늘 손에 쥐고 다니며 기도하는, 일종의 부적과도 같은 구실을 했을 수 있다.

기원전 40000-35000년경
인류가 만든 조각상 가운데
가장 오래된 것으로 추정되는
〈사자 인간〉. 높이 31cm이며,
역시 매머드 상아로 만들어졌다.

기원전 35000-26000년경

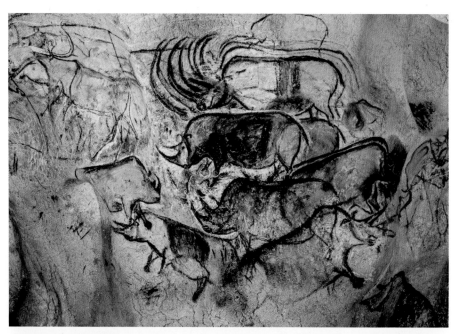

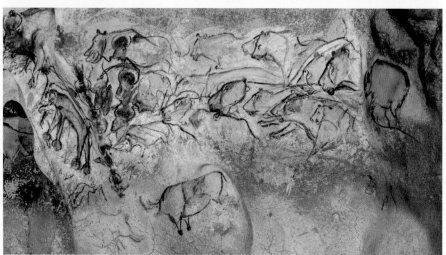

〈쇼베 동굴 벽화〉 부분
프랑스 쇼베 동굴

동굴 밖으로 뛰쳐나갈 듯한 동물들

1879년 한 소녀가 아마추어 고고학자였던 아버지를 따라 나섰다가 우연히 발견한 스페인 북부의 알타미라 동굴에는 무려 3만 7천여 년 전에 그린 동굴 벽화가 남아 있다. 프랑스 남서부의 라스코 동굴에는 1만 9천여 년 전의 그림이, 이 장에서 다룰 프랑스 남동부의 쇼베 동굴은 지금으로부터 약 3만여 년 이상 된 그림이 남아 있다. 이런 동굴 벽화들은 발견될 때마다 늘 '인류 최초' 같은 수식어가 달리곤 했다.

1994년 프랑스의 동굴 탐험가 장-마리 쇼베가 발견한 길이 약 400미터의 이 동굴에는 손바닥을 찍은 모양을 비롯해 지금은 멸종된 '동굴곰' 등이 다른 동물들과 함께 그려져 있다. 빙하기, 뗀석기로 생활하던 동굴 원시인들이 겨우 돌멩이와 나뭇가지, 손가락 정도만 사용해서 달리는 동물들을 겹쳐 그림으로써 동굴 밖으로 뛰쳐나갈 것 같은 역동성을 표현한다거나, 거대한 동굴곰의 특징을 파악해 마치 캐리커처처럼 단순화시켜 그린 솜씨는 믿기지 않을 정도다. 왜 이들이 동굴에 그림을 그렸는지 단정할 수는 없지만, 대체로 사나운 맹수들과의 싸움에서 승리하고, 그만큼 더 많은 양식을 구할 수 있기를 기원하는 마음에서 비롯한 것으로 보인다. 아마도 그들은 재능이 뛰어난 누군가가 그린 그림 앞에 모여 함께 춤을 추며 어떤 제의를 치렀을 것이다.

기원전 35000-11000년경

알타미라 동굴 벽화

1879년, 스페인의 아마추어 고고학자인 사우투올라의 여덟 살 딸 마리아가 아버지와 함께 동굴을 조사하다 우연히 발견한 벽화. 현장 조사를 통해 이 벽화가 구석기 유적임을 알아냈으나 너무나 뛰어난 보존 상태 때문에 당시에는 아버지의 사기극으로 의심받았다. 후대에 여러 선사시대 그림이 발견되면서 사우투올라의 사후 구석기 시대의 유적으로 공인받는다.

기원전 23000년경

빌렌도르프의 비너스

석회암으로 만든 높이 11cm 크기의 조각상. 오스트리아의 빌렌도르프 근교에서 발견되었다. 이 조각상 역시 홀레 펠스의 비너스처럼 가슴과 엉덩이가 강조되어 있어 출산과 다산의 상징으로 여겨진다.

알타미라 동굴 벽화.

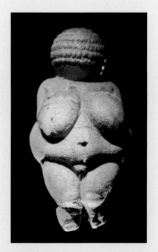

빌렌도르프의 비너스.

기원전 17000-15000년경

기원전 8000-1000년경

라스코 동굴 벽화

프랑스 남서쪽에 있는 라스코 동굴에 그려진 후기 구석기 시대의 그림으로 들소, 말, 사슴, 염소 등의 동물들이 그려져 있다. 800점이 넘는 그림들은 대개 큼직하고 역동적으로 표현되어 있다.

타실리 나제르 암각화

알제리 동남쪽 사하라 사막 부근에 위치해 있는 타실리 나제르 고원에서 발견된 암벽 그림과 암각화는 모두 1만 5천 점이 넘는다.

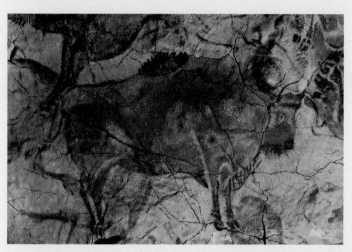

라스코 동굴 벽화.

타실리 나제르 암각화.

기원전 **3000년경**

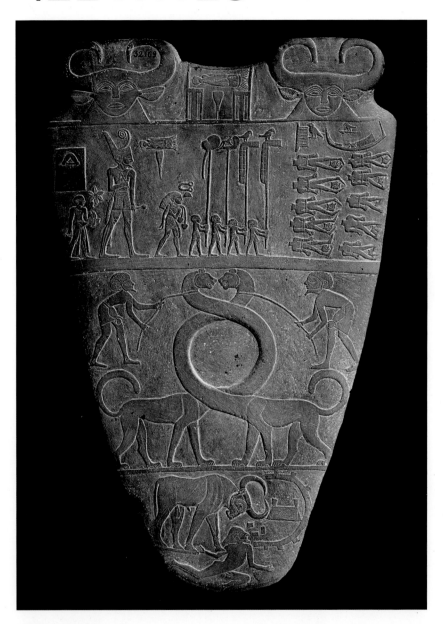

〈나르메르 팔레트〉
점판암 양면 중 한 면, 64×42cm, 카이로 이집트 박물관

'아는 대로 그린' 이집트인들

기원전 3000년경, 상^上이집트와 하^下이집트 둘로 나뉘어 있던 이집트는 상이집트에 의해 하나로 통일된다. 이를 주도한 이가 곧 통일 이집트 최초의 파라오가 되는 메네스^{Menes}다. 대체로 '공격하는 메기'라는 뜻의 '나르메르^{Narmer}'로 불리는 파라오와 동일 인물로 본다. 이 부조물은 따가운 태양빛으로부터 눈을 보호하기 위해 바르는 화장용품을 갈거나 섞는 용도로 사용하는 팔레트 모양인데, 제사용으로 쓰였을 것으로 추정된다.

팔레트의 양쪽 윗부분에 있는 뿔 달린 암소는 파라오를 보호하는 하토르 여신이며 그 사이에 그려진 메기와 끌, 그리고 왕궁 모양은 상형문자로 '화난 메기', 즉 '나르메르'를 의미한다. 상단 왼쪽에서 두 번째 키가 큰 남자가 나르메르다. 자신이 굴복시킨 하이집트 왕의 왕관인 독사 모자를 쓰고 있다. 그는 매의 모습을 한 태양의 신 호루스와 이름 모를 동물이 앉은 깃발을 들고 가는 병사들의 뒷모습을 지켜본다. 그들 앞으로 자신의 목을 다리 사이에 끼우고 누운 시체들이 보인다. 패배한 하이집트 병사들이다. 아래 중간 단에는 뱀의 목을 한 사자 같은 동물 두 마리가 서로 목을 꼬고 있다. 둘은 어쩌면 상하 이집트의 통합을 축하하는 것일 수도 있다. 맨 아랫부분, 왕이 이번에는 뿔이 달린 사나운 소로 변신해 넘어진 적을 짓밟고 있다.

이집트인들의 인체 묘사는 대체로 '보이는 대로'의 사실감에서 벗어나 '알고 있는 대로'에 가깝다. 즉 발이나 어깨 등이 그렇게 생겼다는 것을 '알고' 그렸을 뿐이다. 실제의 자세에서는 저런 식으로 '보이지 않기' 때문이다.

기원전 3000년경
메네스에 의해 상이집트와 하이집트로 나뉘어 있던 이집트가 통일되고 고왕국이 시작된다. 이어 기원전 2040년경부터 1550년경까지는 중왕국 시대, 기원전 1070년까지는 신왕국 시대라 부른다. 이후 기원전 525년 페르시아에 정복당했다가 페르시아를 무찌른 마케도니아 출신 알렉산드로스 대왕 치하에 놓인다. 그의 사후 이집트 왕가는 마케도니아계인 프톨레마이오스 왕조로 이어지고, 기원전 31년 악티움 해전에서 클레오파트라가 패배하면서 로마의 지배하에 놓이게 된다.

기원전 2778-2723년경

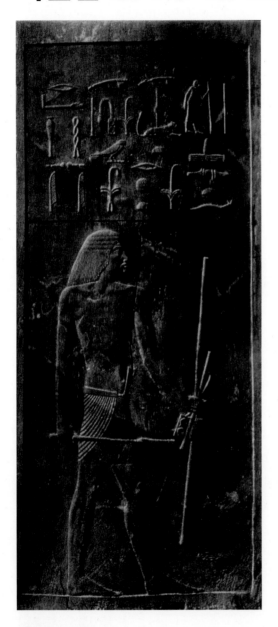

〈헤지레의 초상〉

헤지레 묘실의 나무로 된 문의 일부, 높이 115cm, 카이로 이집트 박물관

죽은 자와 신을 위한 미술

이집트인들은 다리와 머리는 옆을 바라보고, 몸통
과 양어깨, 그리고 눈은 반듯하게 정면을 향하는 자
세로 인체를 그리거나 부조물들을 제작하였다. 이를
정면성의 법칙이라고 한다. 또한 그들은 신체 각 부
위도 일정한 비율을 유지하게끔 그리거나 조각했다.
비례도에서 보듯, 모눈종이처럼 가로세로 동일한 크
기의 칸을 만든 뒤, 발은 가로로 3칸, 어깨는 아래에
서 16번째 칸에 그리는 식이었다. 전체 길이는 18칸,
19칸, 20칸 등으로 늘어나는 경우가 있지만, 그에 따
른 비율은 이집트가 알렉산드로스 대왕의 손에 넘어
가기까지 약 3천여 년간 거의 변함없이 지켜졌다.

　　이러한 양식은 이집트의 미술이 살아 있는 자가
아닌, 죽은 자와 신을 위한 것이라는 생각에서 비롯되었다. 그들은 사람이 죽으
면 육체가 사라져 그 본질인 '카(영혼)'가 머물 곳이 없어진다고 여겼다. 이집트인
들에게 그림과 조각은 그 '카'가 사라진 육체를 대신해서 머물 곳이자 '카' 자체의
모습이기도 했다. 따라서 이집트인들은 인체를 '보이는 대로', 즉 자연스럽게 그
리는 게 아니라 그 신체의 특징을 가급적 명확하게 표현할 수 있는 방법으로 그
렸다. 예컨대 발은 앞을 향하고 있을 때보다 옆을 향하고 있을 때 그 모습을 더
정확히 알 수 있다. 어깨와 가슴이 정면을 향하고 있어야 두 팔을 그릴 수 있다.
노예나 평범한 일반인을 묘사할 때엔 이 원칙이 다소 느슨해지지만, 거의 신과
동일시되던 파라오나 권세가들을 표현한 조각이나 그림일수록 더 엄격하게 적
용되었다. 이집트에서 '조각가'는 '영원히 살아 있도록 하는 자'를 뜻하는 말이다.

기원전 1760년경

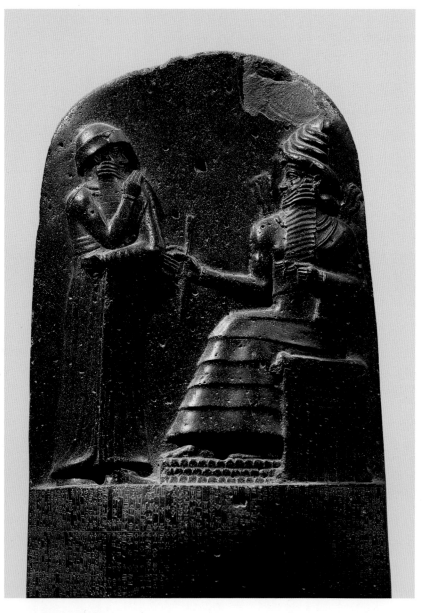

〈함무라비 법전〉 부분

현무암, 높이 225cm, 파리 루브르 박물관

신으로부터 부여받은 권위

나일강 인근의 이집트 문명, 인더스강가의 인더스 문명, 황허강의 황허 문명과 함께 세계 4대 문명의 발상지인 메소포타미아 문명은 티그리스강과 유프라테스 강을 중심으로 발달했다. 이 지역에는 기원전 7000-6000년경부터 농사를 짓는 신석기인들이 모여 살았다.

수메르인들은 문자를 사용해 진정한 의미의 메소포타미아 문명을 이끌었고, 그 뒤를 이어 아카드 왕조, 우르 왕조, 바빌로니아 왕조, 아시리아 제국, 신바빌로니아 왕국, 페르시아 제국 등으로 이어졌다. 특히 분열된 바빌로니아를 통일하고 대제국을 건설한 함무라비왕(재위 기원전 1792-1750)은 세계 최초로 법전을 문자로 기록하는 위업을 남긴다. 그들은 2미터가 넘는 크기의 돌을 깎아 법전을 새겨 넣었고 상단을 부조로 장식했다.

함무라비왕은 의자에 앉아 있는 태양신 샤마시와 마주하고 있다. 신의 발은 저울을 딛고 있는데, 이는 공정함을 의미한다. 신은 절대자의 권위를 나타내는 홀을 함무라비에게 내밀고 있다. 이는 함무라비의 권력, 그리고 그가 만든 법의 권위가 신으로부터 부여받은 것임을 강조한다. 신을 더 크게 조각한 것은 이집트와 마찬가지로 위계에 따라 인물의 크기를 정하는 관습 때문이다. 하단에는 쐐기 문자로 법조항 약 300여 개가 새겨져 있다.

기원전 1500년경

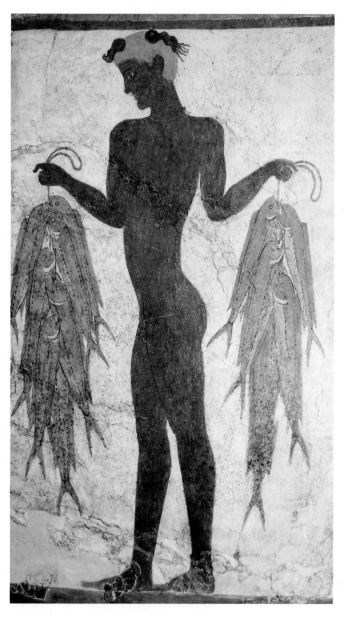

〈어부〉
프레스코, 높이 109cm, 아테네 국립고고학 박물관

현세적 가치가 우선한 에게 문명

서양 문화의 원천이자 모범, 그리고 그 표준이 되다시피 한 그리스 문명이 본격적으로 전개되기 전, 기원전 3000년경부터 기원전 750년경까지 그리스 동남쪽 키클라데스제도를 중심으로 키클라데스 문명이, 이어 크레타섬의 미노아 문명, 그리고 그리스 본토 미케네 지역을 중심으로 하는 미케네 문명이 발전했다. 이들을 통틀어 '에게 문명'이라고 부른다.

크레타섬 인근, 오늘날에는 산토리니라고 부르는 테라섬에서 기원전 1500년경 엄청난 화산 폭발이 일어난다. 폭발의 강도가 얼마나 컸던지, 인근 크레타섬까지 잿더미에 덮여 미노아 문명이 멸망할 정도였다.

이 벽화는 화산재에 덮여 있다 발굴된 아크로티리의 한 저택의 벽에 그려진 그림이다. 완전히 측면을 보고 있는 다리와 발, 얼굴, 그리고 정면을 보는 어깨와 가슴, 눈동자 등에서 이집트의 '정면성의 원리'에 영향받았음을 알 수 있다. 그러나 그 윤곽선은 훨씬 더 부드럽고 자유롭다. 집 구조를 보면, 소년은 집 내부에 있는 제단 쪽으로 걸어가는 모습으로 그려져 있었다. 따라서 양손에 든 물고기는 제사용으로 준비한 제물이었을 것이다. 아크로티리의 소년은 목걸이 하나만 걸친 전신 누드라는 점에서도 이집트 미술과 차이를 보이는데, 피라미드나 미라, 영혼의 안식처로서의 미술, 즉 죽은 자를 위한 이집트와 달리 살아 있는 이들의 즐거움을 낙천적으로 그려내는 현세적 가치가 우선인 문화권임을 짐작할 수 있다.

그리스 문명의 발전
기원전 3200-2000년경 키클라데스 문명.
기원전 3000-1400년경 크레타의 미노스 문명.
기원전 1400-1200년경 그리스 본토의 미케네 문명.
기원전 1200-800년경 미케네 몰락 후 암흑기.

기원전 865-860년경

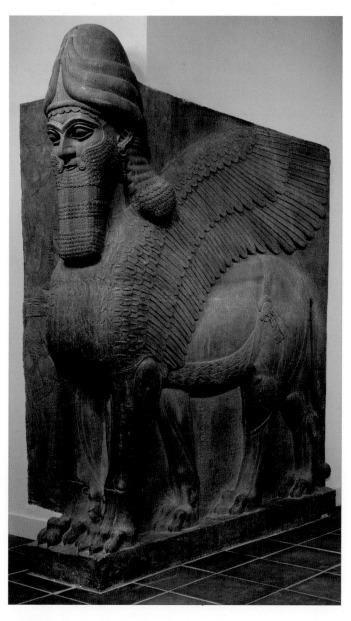

⟨라마수⟩

설화석고, 높이 363cm, 런던 영국 박물관

도시를 지키는 수호신

아슈르 신을 모시는 아시리아는 기원전 10세기 무렵부터 메소포타미아의 패권을 장악했다. 강력한 군사력을 바탕으로 영토를 확장한 아시리아는 곳곳에 거대한 도시를 건설하고 성을 지었다. 이 조각상은 악으로부터 도시와 성을 지키는 역할을 하는 전설의 동물 라마수다. 10톤이 넘는 크기의 돌을 옮겨 와 깎아낸 것으로 아시리아 최고의 번영기인 아슈르나시르팔 2세(재위 기원전 883-859)가 건설한 도시 님루드(현대의 이라크 북부 모술 인근)의 궁전 안에 두었던 것이다. 성을 쌓고 왕궁을 지은 뒤 일주일 동안 무려 7만 명을 초대해 연회를 베풀었다는 기록으로 보아 성의 규모나 왕의 권력이 엄청났음을 짐작할 수 있다. 아시리아인들이 세운 도시나 성 입구에 쌍으로 세워져 있던 라마수 조각 중 많은 수가 서양인들의 약탈로 세계 곳곳에 흩어졌는데, 원래의 자리를 지키고 있던 라마수들도 IS의 무자비한 파괴로 인해 크게 훼손당하고 있다.

라마수는 사람의 머리에 사자 또는 황소로 추측되는 몸통을 하고 날개를 달고 있다. 즉 사람처럼 현명하고, 황소나 사자처럼 용맹하며, 새처럼 민첩하다는 뜻이다. 라마수는 얼핏 다섯 개의 다리를 가진 듯 보이지만, 옆에서 볼 때 다리가 네 개임을 강조하기 위해 그렇게 만든 것이다.

기원전 760-750년경

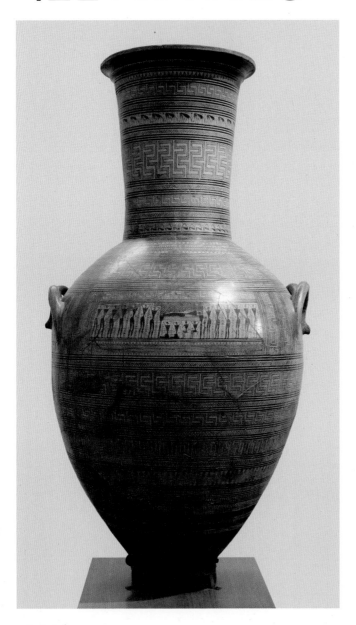

〈장례 장면〉
기하학적 양식의 암포라, 아테네 디필론 공동묘지 출토, 높이 155cm, 아테네 국립 고고학 박물관

비석의 역할을 한 암포라

미케네 문명이 멸망한 이후 전개되는 본격적인 의미에서의 그리스 미술은 대체로 기원전 1000년경부터 700년까지의 기하학적 시기와 함께 시작된다. 죽은 자를 위해 피라미드 깊숙한 곳에 그림을 그린 이집트와 달리 현세적이었던 그리스의 그림들은 상당 부분 자연에 의해, 혹은 인간에 의해 파손되고 파기되었기에 전하는 것이 거의 없다. 따라서 고대 그리스 회화가 어떤 주제와 형식으로 발전했는지 보려면 그리스 도자기 표면을 장식하던 그림들을 참고할 수밖에 없다.

기하학 시기는 말 그대로 기하학적 문양이 지배적인데 후기로 갈수록 알아볼 수 있는 구체적인 형상이 등장한다. 그리스 도자기는 아테네의 가장 큰 공동묘지 구역인 케라메이코스^{kerameikos}에서 대량으로 발굴되었다. 도자기를 뜻하는 영어 세라믹^{ceramic}이 바로 이 단어에서 비롯되었다.

거의 사람 크기에 육박하는 거대한 크기의 도자기는 무덤 옆에 세워져 망자를 기리는 비석의 역할을 대신했다. 이 암포라가 출토된 '디필론'은 '두 개의 대문'이라는 뜻으로 케라메이코스의 한 구역 이름이다. 암포라는 주로 와인 원액을 보관하는, 긴 목에 손잡이가 달린 도자기를 말한다. 디필론 암포라의 전체적인 문양은 기하학적이나 도자기 목 부분에는 양들이 풀을 뜯는 모습이, 아래에는 죽은 이 앞에서 머리를 쥐어뜯으며 애도하는 사람들의 모습이 보이는데, 이는 당시 사람들이 슬픔을 표하는 방식이었다. 침대 위에는 치마를 입은 여인이 가로로 누워 있다. 침대 가까이엔 유난히 키가 작은 인물이 있는데, 망자의 어린 자식으로 보인다.

기원전 776년

첫 번째 올림픽 게임 개최. 고대 그리스의 도시국가들은 자신들이 섬기는 신을 위한 제사의 마지막을 장식하는 형식의 하나로 운동 경기를 치르곤 했다. 그중 올림피아라는 도시국가에서는 신 중의 신 제우스를 위한 운동 경기 대회를 기원전 776년부터 4년 주기로 개최했는데, 이를 올림픽 경기의 시작으로 본다.

기원전 530-515년경

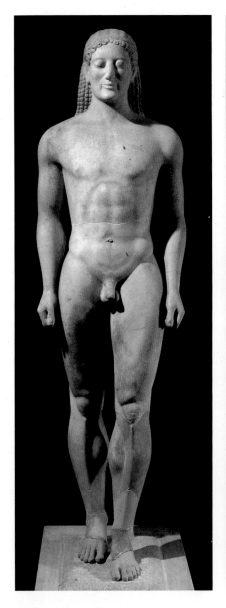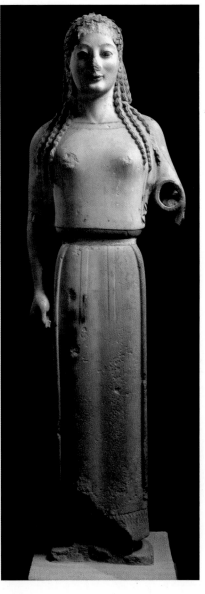

〈쿠로스〉와 〈코레〉

왼쪽: 〈아나비소스 쿠로스〉, 대리석, 높이 195cm 아테네 국립 고고학 미술관
오른쪽: 〈페플로스 코레〉, 대리석, 높이 120cm, 아테네 아크로폴리스 박물관

아르카익의 미묘한 미소

'쿠로스'는 그리스어로 남자 혹은 청년을, '코레'는 소녀, 처녀라는 뜻으로 10대에서 20대 사이의 젊은 남녀를 조각한 작품을 의미하기도 한다. 올림픽 경기가 시작된 기원전 700년대부터 페르시아 전쟁이 전개된 기원전 480년대 정도까지의 그리스 미술을 아르카익기라고 부른다. 아르카익은 그리스어로 '오래된', '고풍의' 등을 뜻한다. 쿠로스 조각에서 보듯 얼굴은 정면을 향하고 팔은 몸통에 붙인 채 한 쪽 발만 간신히 내민 경직된 자세는 이집트 미술을 연상시킨다. 그럼에도 불구하고 살짝 올라간 입꼬리에서 좀 더 인간적인 느낌이 든다. 모나리자의 미소를 떠올리게 하는 이 미소는 아르카익 미소라고 불린다.

쿠로스상은 신에게 바치는 봉헌물로, 또 죽은 사람의 묘비로, 혹은 운동경기에 승리한 이를 기념하기 위해서 등 여러 이유로 제작되었을 것으로 추정한다. 코레 역시 주로 신에게 바치는 용도였을 것으로 본다.

여성 조각상인 코레는 늘 '페플로스'라는, 긴 천을 늘어뜨려 몸을 감싼 뒤 끈으로 고정하는 옷을 입고 있다. 그에 비해 남성들은 김나지온이라고 불리는 체육관에서 운동을 할 때, 나아가 올림픽 경기에서도 옷을 벗는 것이 원칙으로, 조각상 역시 완전 누드로 제작되었다. 건강하고 아름다운 몸을 가진 젊은 남성의 몸은 그 자체로 신성시되었다. 따라서 남성 누드는 남성들만이 입을 수 있는 새로운 의미의 옷이었고, 여성에게는 당연히 그러한 특권이 주어지지 않았다. 여성의 전신 누드 조각상은 기원전 350년경에 이르러서야 제작되기 시작한다.

기원전 525-520년경

〈아킬레우스와 아이아스〉
안도키데스의 화가(왼쪽), 리시피데스의 화가(오른쪽) 공동 제작,
적색상과 흑색상 혼합의 암포라, 높이 55.5cm, 보스턴 미술관

적색상과 흑색상이 함께 있는 암포라

두 남자가 장기를 두고 있다. 트로이 전쟁에서 활약을 펼친 아킬레우스와 아이아스다. 두 사람이 전쟁 중에 잠시 장기를 두는 모습을 담은 도자기 그림은 현재까지 알려진 것만 해도 150점이 넘을 정도로 인기 있는 주제였다. '안도키데스'라는 이름이 적힌 도자기의 화가(기원전 530-500년경 활동)와 '리시피데스'라는 서명이 들어간 도자기를 그린 화가(기원전 525-520년경 활동)는 이 내용을 도자기 앞뒤에 각각 적색상과 흑색상의 그림으로 그려 넣었다. 적색상이란 인물이나 사물을 주로 붉은색으로 나타내는 기법이고, 흑색상이란 반대로 인물이나 사물을 주로 검은색으로 나타내는 기법을 말한다.

흑색상의 경우는 원래 붉은색 표면을 가진 도자기를 검은색 유약으로 칠한 다음 그림 부분을 제외한 바탕을 긁어낸 뒤 남겨진 검은색 부분을 철펜으로 긁어가며 세부 그림을 그린 것이다. 적색상은 도자기 전체를 검은색 유약을 덮은 뒤, 바탕이 아니라 그림을 그릴 부분을 긁어낸다. 이어 도자기의 원래 색인 적색이 드러나면, 그 안에 붓으로 그림을 그려 넣는다. 긁어내는 것이 아니라 붓으로 그리기 때문에 좀 더 세밀하고 자연스러운 묘사가 가능하다. 그리스인들은 초기엔 주로 흑색상으로, 후기엔 적색상으로 도자기 그림을 제작했다.

기원전 520년

⟨관 뚜껑 장식⟩ 부분
테라코타 채색, 111×194cm, 파리 루브르 박물관

죽어서도 다정한 부부의 모습

이탈리아 반도는 로마인 이전, 기원전 10세기 무렵 소아시아로부터 이주해 온 에트루리아인들이 지배하고 있었다. 기원전 650년경 이들의 영향력은 로마를 비롯한 이탈리아 중북부 지역에 미쳤고, 점차 세력을 넓혀 지중해 인근의 여러 섬을 식민지로 두었다.

　　이 작품은 부부의 시신을 담는 관의 뚜껑 장식으로, 부부는 애틋하고 다정한 분위기를 연출하며 나란히 침대 겸 의자에 상반신을 세운 채 누워 있다. 이들의 은근한 미소는 그리스 미술의 아르카익 미소를 떠올리게 하지만, 그들보다 한결 자연스럽다. 이 석관은 이탈리아 중부 지방인 체르베테리에서 발굴됐는데, 이곳은 400헥타르가 넘는 땅에 에트루리아인들의 무덤이 수천 기 모여 있는 유적지이다. 이들은 무덤을 마치 방처럼 꾸며놓아서, 그 안에 석관과 함께 고인이 살아생전 귀하게 여기던 소장품들을 함께 넣어두었다. 관은 점토로 모양을 만든 뒤 구워내는 테라코타로 제작되었다.

체르베테리의 공동묘지.
봉분 안에 여러 개의 석관을
안치하는 구조다.

기원전 460-450년경

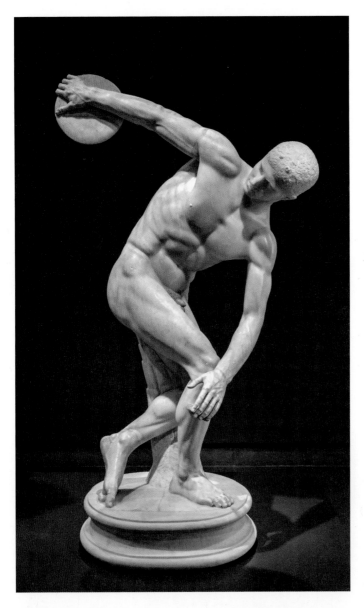

〈원반 던지는 사람〉
미론이 기원전 460-450년경 제작한 청동상을 서기 140년 로마 시대에 대리석으로 복제,
높이 155cm, 로마 국립 박물관

서양의 '고전'이 된 그리스 미술

아테네의 승리로 페르시아와의 전쟁이 끝나고 그리스가 최고의 번영을 구가하던 시기, 미술 역시 그 정점에 오르는데, 서양인들은 이 시기 그리스 미술을 시대와 장소를 불문하고 흠모하고 따르고 모범으로 삼는 '고전'으로 본다. 이 고전기는 마케도니아에 의해 그리스가 멸망하는 기원전 338년까지로 본다. 건강한 신체에 건강한 정신이 깃든다는 믿음은 안팎으로 잦은 전쟁에 시달리던 그리스 사회의 필요에 딱 맞아떨어지는 금언이었다. 미론(기원전 480-440년경 활동)은 승리한 운동선수의 모습, 즉 건강한 신체를 가진 젊은 남성들의 몸을 주로 청동으로 제작하였다.

　　오늘날 전해지는 대부분의 그리스 조각품이 그렇듯, 이 작품 역시 로마 시대에 대리석 등으로 복제한 여러 작품들 중 하나다. 남자는 오른발에 체중을 싣고 왼발을 미끄러지듯 뒤로 뺀 뒤 두 어깨와 팔을 활짝 펴면서, 최대한의 힘을 모으기 위해 힘껏 상체를 꼬고 있다. 그럼에도 불구하고 왼쪽과 오른쪽 가슴이 정확하게 좌우대칭을 이루는 것은 이치에 맞지 않다. 게다가 이런 팽팽한 자세를 만들기 위해 들이는 힘에 비해 남자의 표정은 너무나 평온하다. 고대 그리스 고전기의 조각들은 사실 무표정한 얼굴이 일반적이다. 감정에 크게 동요되지 않는 인물상을 선호한 탓이다.

기원전 492-448년
페르시아와 그리스 도시국가
연합 간의 전쟁.

기원전 440년경

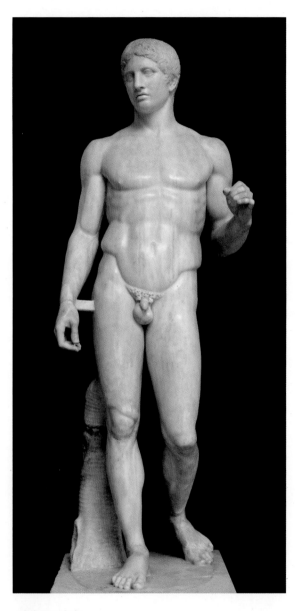

〈창을 든 남자〉
폴리클레이토스가 기원전 440년경 제작한 원본을 로마 시대에 대리석으로 복제,
높이 212cm, 나폴리 국립 고고학 박물관

가장 아름다워 보이는 비율

남자는 오른발로 몸을 지탱하고 왼발은 살짝 힘을 빼고 있다. 한쪽 다리에 체중을 실어 몸을 유연하게 기울이는 '콘트라포스토contrapposto' 자세를 취하고 있는 것이다. 고개 역시 살짝 옆으로 기울어 있고, 시선은 아래를 향한다. 아르카익 시기의 어색함은 이제 완전히 벗어던졌다. 이 작품은 '도리포로스'라고도 불리는데, 그리스어로 '긴 창을 든 남자'라는 의미다. 폴리클레이토스(기원전 5세기 활동)가 청동으로 만든 작품을 로마 시대에 복제한 것이다.

대부분의 그리스 조각들은 청동으로 만들어졌지만 후대 사람들이 장신구, 동전, 무기 등을 만드느라 녹여버렸다. 다행히도 그리스 조각에 심취한 로마인들은 석고로 본을 뜨거나 대리석으로 모조품을 만들어내곤 했는데, 이 때문에 그리스 조각 하면 무표정하고 차가운 하얀 대리석만 떠올리게 된 셈이다.

그리스 조각가들은 가능하면 대상을 자연스럽게 모방하면서도 더 아름답고 완벽해 보이게끔 이상화시켰다. 폴리클레이토스는 인간의 신체를 수치화한 뒤 사람이 가장 아름다워 보일 수 있는 비율, 즉 '카논canon'을 정해 그에 맞추어 인체 누드 조각상을 제작했다. 이렇게 제작된 조각상은 결국 실제로는 불가능에 가까운, '이상적인' 몸을 창조해낸 것으로, 진짜 같은 가짜의 몸이라 볼 수 있다. 이 작품은 긴 창을 들고 전장에 나가 용맹하게 싸우다 죽은 전사들의 넋을 위로하기 위해 만든 것으로 보인다.

기원전 338년
마케도니아의 필리포스 2세에게
그리스 대부분의 지역이
정복당하다.

기원전 334-330년
알렉산드로스 대왕, 페르시아
원정에서 승리하다.

기원전 310년경

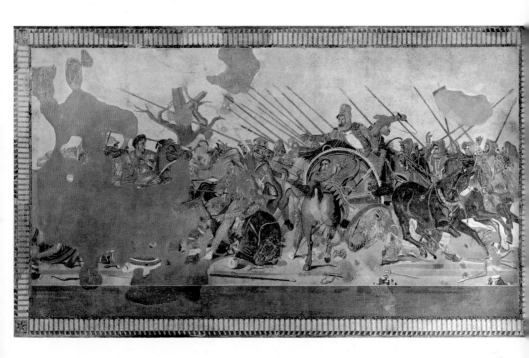

〈이소스 전투에서 다리우스 3세와 맞서는 알렉산드로스〉

헬렌이 기원전 310년경 제작한 원작을 로마 공화정 시대 말기인 기원전 120-100년경에 모자이크로
복제, 271×512cm, 나폴리 국립 고고학 박물관

알렉산드로스 대왕의 승리

기원전 333년 필리포스 2세(재위 기원전 359-336)의 아들 알렉산드로스(재위 기원전 336-323)가 페르시아의 다리우스 황제와 격돌하는 순간을 담고 있는 모자이크화다. 기원전 100년경 로마인들이 모자이크화로 제작할 때 참고한 그림의 화가로 알렉산드로스가 총애하던 전설의 화가 아펠레스(기원전 4세기 활동) 혹은 에레트리아 출신의 필록세누스(기원전 4세기 활동) 등이 거론되는데, 『박물지 *Naturalis Historia*』를 쓴 로마의 정치인이자 대문호 플리니우스는 알렉산드로스 사후에 활동하던 이집트의 여성 화가 헬렌을 원작자로 기록하고 있다.

작품은 유리 조각과 납작한 돌을 300만 개 이상 갈아서 붙인 것으로, 화산재에 완전히 덮였던 폼페이에서 1831년에 발굴되었다. 왼쪽, 알렉산드로스 대왕은 아예 투구까지 벗어던진 채 오른쪽 머리에 티아라를 쓴, 놀란 눈의 다리우스 3세를 노려보고 있다. 다리우스 3세가 탄 마차의 말들은 패배를 직감한 듯 날뛴다. 다리우스 3세 앞쪽 말은 단축법으로 그려졌다. 즉 말 엉덩이에 비해 옆구리를 훨씬 짧게 그려서 말의 머리가 화면 안쪽으로 쑥 들어간 것처럼 보인다. 하단의 기울어진 방패에는 그 앞에 쓰러진 병사의 얼굴이 비쳐 보인다.

기원전 200-190년경

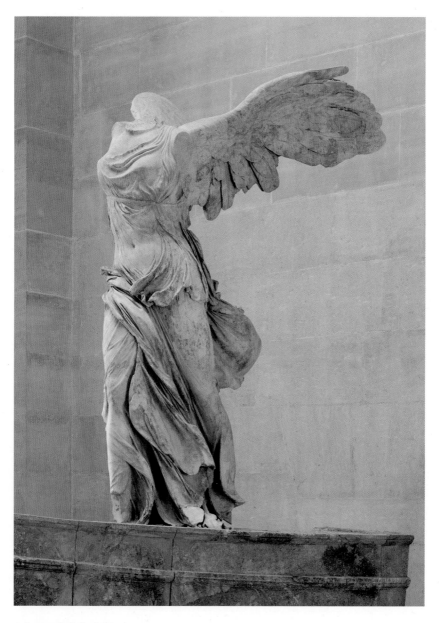

〈사모트라케의 니케〉

대리석, 높이 245cm, 파리 루브르 박물관

생동감이 넘치는 움직임

기원전 338년 그리스는 마케도니아의 필리포스 2세에게 정복당했다. 이어 왕위에 오른 알렉산드로스 대왕은 대제국을 건설하면서 정복하는 동방의 나라들에 헬라스(그리스)적인 것들을 이식하는데, 이질적인 문화가 서로 뒤섞이는 이 시기의 미술 경향을 '헬레니즘 미술'이라고 부른다. 헬레니즘 미술은 그리스 고전기의 정적이고 단순한 아름다움과 달리 역동적이고 감정 표현이 격렬하다는 점에서 차이가 있다.

이 조각상은 승리의 여신 '니케'상으로 1863년, 사모트라케섬에서 100토막으로 산산조각 난 채 발견되었다. 계속되는 발굴과 복원 과정을 거쳤지만, 아직도 머리와 두 팔은 발견되지 않았다. 역시 대리석으로 만든 뱃머리 위에 얹어놓은 것으로, 니케는 하늘을 가로질러 날아와 막 그 뱃머리에 한 발은 닿고, 한 발은 닿기 직전의 상태에서 몸의 균형을 잡으려는 순간으로 보인다. 중심을 잡느라 등 뒤에 달린 날개가 좌우대칭을 벗어나 기우뚱하지만, 두 다리에는 힘이 잔뜩 들어가 보는 사람의 근육마저 긴장하게 만든다. 날개의 펄럭임은 세밀하고 웅장하며 그 날갯짓 탓에, 혹은 어디선가 불어온 강한 바람 탓에 옷자락이 세차게 펄럭이는 것이 느껴진다.

기원전 130-100년경

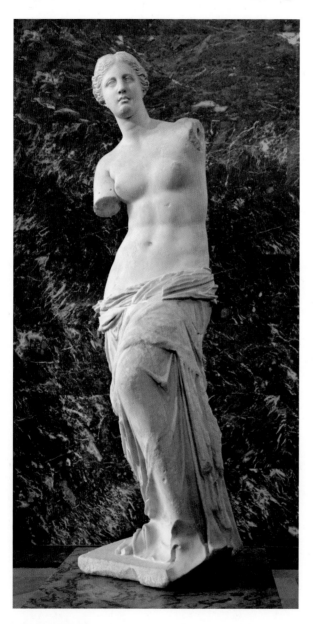

〈밀로의 비너스〉
대리석, 높이 202cm, 파리 루브르 박물관

상상력을 자극하는 잘려 나간 팔

높이 202센티미터의 이 조각상은 1820년 에게해의 밀로스(밀로 또는 멜로스 등으로 표기된다)섬의 비너스 신전 근처에서 한 농부가 밭일을 하다 우연히 발견했다. 조각상은 때마침 섬 근처에 정박 중이던 프랑스 함대에 넘겨졌다. 조각의 모델이 사실 신인지 인간인지는 알 수 없으나, 비너스 신전 근처에서 발견되었다는 점에서, 또 여성 누드를 흔히 비너스라고 부르는 점에서 자연스럽게 〈밀로의 비너스〉라고 부르게 되었다. 조각상은 두 팔이 없는 벌거벗은 상반신과, 옷으로 몸을 가린 하반신을 따로 만든 뒤 붙여놓은 것이다. 대체로 하나의 조각상은 하나의 돌덩어리로 만드는 것이 일반적이긴 하지만, 대리석 크기가 맞지 않는다거나 하는 피치 못할 사정이 있을 경우엔 이처럼 부분을 제작해 이어 붙이는 일도 고대엔 그리 드문 일이 아니었다.

비너스상은 무엇보다도 잘려져 나간 두 팔에 대한 상상으로 더욱 흥미를 끈다. 두 팔이 제대로 붙어 있었다면 오른팔은 엉덩이 쪽으로 내려와 있었을 것으로 본다. 비너스 신전 근처에서 발견된 만큼, 그녀가 비너스 여신이라면 왼손에 자신을 상징하는 과일, 사과를 들고 있었을 거라는 추측도 가능하다. 가볍게 흘러내리는 옷자락 아래로, 한쪽 다리를 살짝 앞으로 내밀어 콘트라포스토 자세를 취한 것이 보인다. 비너스의 몸은 팔등신으로 지나치게 완벽하다. 즉 실제로는 저렇게 비율 좋은 몸매를 가지기 힘들다는 점에서 비현실에 가깝다.

기원전 50년경

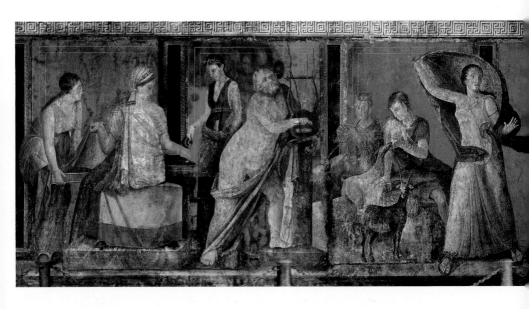

⟨디오니소스의 신도들⟩ 부분
프레스코, 높이 150cm, 폼페이 신비의 집

화산재 속에서 드러난 로마의 회화

서기 79년 8월 24일 베수비오 화산 폭발로 순식간에 사라진 도시 폼페이는 18세기부터 발굴되면서 당시의 생활상이 알려지기 시작했고, 1세기경 로마 시대의 미술 또한 가늠할 수 있게 되었다. 어찌 보면 지방 소도시인 폼페이지만, 무역으로 번창하던 지역인 데다가 로마의 귀족들이 별장을 지어 머물던 곳이었기 때문에 제법 규모가 큰 저택에 그려져 있던 벽화를 통해 2천 년 전의 로마인들의 회화 경향을 엿볼 수 있다. 로마는 그리스를 정복했지만, 그리스는 로마를 문화로 정복했다. 로마 신화의 등장인물 대부분이 그리스 신들의 이름만 로마 이름으로 바꾼 것에 불과하며, 미술과 건축 또한 지대한 영향을 받았다.

　이 그림은 '신비의 집'이라는 별칭으로 불리는 한 저택의 식당 벽화의 일부로, 디오니소스 신을 모시는 밀교회에서 사제와 참배자들이 '신비한 의식'을 치르는 장면을 담고 있다. 벽화 속 등장인물들이 실제 사람 크기에 가까워서 중앙에 식탁을 두고 비스듬히 누워 벽 쪽을 바라보며 식사를 하는 사람 눈에는 마치 극장에서 영화나 연극 한 편을 보는 듯한 느낌이 들었을 것이다. 로마인이 사랑했던 그리스의 회화는 여러 문헌들을 통해 전해지는바, 그것이 그림이 아니라 실제와 같은 착각이 들 정도로 사실적인 묘사를 선호했다. 비록 이 그림은 붉은 배경으로 장식적인 요소가 가득하지만, 인물 하나하나의 동작이 섬세하고 생동감 넘치게, 또 그만큼 자연스럽게 그려져 있다.

로마의 주요 사건들

기원전 753년　전설 속 쌍둥이 형제인 로물루스와 레무스가 로마를 건설.

기원전 509년　한때 에트루리아인들의 지배를 받았으나 라틴계 로마인들이 에트루리아계의 왕을 추방, 이후 공화제를 실시하다.

기원전 264-146년　3차에 걸쳐 북아프리카 카르타고와 벌인 포에니 전쟁에서 로마가 승리.

기원전 44년　카이사르, 독재를 우려한 세력에 의해 암살당하다.

기원전 31년　옥타비아누스가 악티움 해전에서 안토니우스와 이집트의 클레오파트라 연합군을 물리치고 '아우구스투스(존엄한 자)'라는 칭호와 함께 황제에 등극하다.

기원전 50-10년경

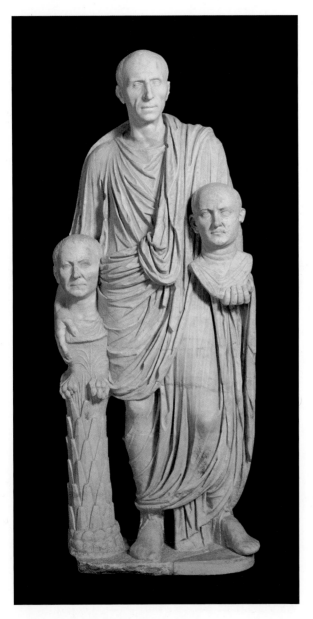

〈조상의 초상을 들고 있는 귀족의 초상〉
대리석, 높이 165cm, 로마 카피톨리니 미술관

개성 넘치는 얼굴의 로마 미술

로마는 그리스와 달리 좀 더 현세적이고 실용적인 문화를 발전시켰다. 미술 역시 저 멀리 있어 손에 잡히지 않는 '이상'에 현실을 구겨 넣지 않았다. 그들은 당장 눈앞에 보이는, 있는 그대로에 집중했다. 그리스 조각상이 신체의 비율을 정한 뒤 그에 맞추어 눈코입까지 재단하여 아름다운 얼굴의 보편적인 모습을 담았다면, 로마인들은 대체로 있는 그대로의 얼굴과 흡사하게 제작하곤 했다. 너무 생긴 그대로 찍어놓아 다시는 가고 싶지 않은 동네 사진관의 증명사진 같은 느낌이 로마의 초상 조각이라면, 그리스는 아름답게 성형한 얼굴을 사진으로 찍은 뒤, 다시 보정까지 해서 나이지만 내가 아닌 사진을 보는 느낌이다.

그리스는 전쟁 영웅이나 승리한 운동선수 등 시민의 귀감이 되는 인물을 조각상으로 남겼다. 그러나 로마는 그 비용을 감당할 만한 재력과 권세가 있는 사람이라면 자신의 얼굴을 조각으로 남길 수 있었다.

가문을 중시하는 로마 사회에서는 조상을 숭배하는 전통이 강했다. 로마인들은 집안 어른이 세상을 떠나면 그의 모습을 가능한 한 실제 모습에 가깝게 조각으로 제작한 뒤, 고인과 가장 닮은 이로 하여금 그것을 들고 장례 행렬을 이끌도록 했다. 이는 곧 초상 조각의 발전으로 이어졌다.

이 작품 속 주인공도 조상의 초상 조각을 들고 서 있다. 누구를 조각해도 잔뜩 미화시켜놓았기에 심지어 남자건 여자건 할 것 없이 얼굴이 죄다 비슷한 그리스 조각과 비교하면, 이 조각상은 세 사람의 개성 넘치는 모습을 현실감 있게 묘사했다. 다만 조상의 초상을 든 이는 머리 부분과 몸통 부분을 이루는 돌이 서로 다른 재질인 점 등으로 보아, 머리 부분이 잘려 나간 뒤로 다른 이의 두상을 이어 붙여놓은 것으로 여겨진다.

기원전 4년경
베들레헴의 마구간에서
예수 그리스도 태어나다.

서기 14-29년경

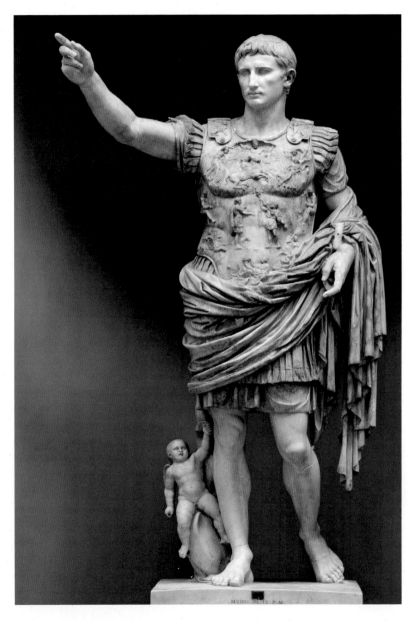

⟨프리마 포르타의 아우구스투스⟩
대리석, 높이 204cm, 바티칸 미술관

황제가 맨발인 이유

옥타비아누스는 기원전 27년, 로마 원로원으로부터 '존엄한 자'라는 뜻의 '아우구스투스'라는 칭호를 얻으며 로마 초대 황제로 즉위했다. 이 전신 조각상은 1863년 로마의 프리마 포르타 지역에서 발굴되었다. 제정기에 접어든 로마인은 황제를 권위와 위엄이 넘치는 신적 존재로 이상화시킨다. 훤칠한 키와 완벽한 몸매, 거기에 한쪽 발을 앞으로 살짝 내밀어 무게중심 삼으면서 뒷발을 뒤로 빼는 콘트라포스토 자세는 그리스 고전기의 조각가 폴리클레이토스의 〈도리포로스〉를 떠올리게 한다. 로마인들이 신을 묘사할 때 늘 맨발로 표현했다는 점을 감안하면 이 조각상이 황제를 신격화하려는 의도가 다분하다는 것을 알 수 있다.

아우구스투스 황제는 갑옷을 입은 채, 팔을 쭉 뻗어 선동적인 지도자로서의 자세를 취하고 있다. 가슴 아래로 한때 로마가 파르티아에 빼앗겼던 독수리 깃발을 황제의 후계자인 티베리우스(재위 서기 14-37년)가 다시 반환받는 장면이 새겨져 있다. 독수리는 곧 로마를 상징한다. 이 조각상은 아우구스투스의 양아들이자 후계자인 티베리우스가 주문한 것으로 추정하는데, 아우구스투스 황제를 카리스마 넘치는 영웅으로 선전하면서도 자신이 그 후계자임을 천명하기 위한 것으로 보인다. 아우구스투스가 로마의 황제가 된 뒤부터 약 200년 동안 로마제국은 '팍스 로마나Pax Romana'라고 부르는 그야말로 태평성대의 시절을 보낸다.

로마 대화재

이 화재로 도시의 대부분이 전소되었는데, 로마를 새롭게 건설하려는 독재자 네로의 명에 의해 계획된 방화라는 소문이 돌았다.

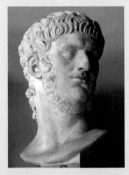

〈네로 황제의 두상〉, 17세기경

베수비오 화산 폭발

이 폭발로 인해 번성하던 도시 폼페이가 화산재에 묻혀버렸다. 이후 1594년 운하 건설 과정에서 땅속에 잠들어 있던 폼페이의 유물이 발견되기 시작되었으나, 18세기 들어서야 당시 이탈리아를 지배하던 프랑스 부르봉 왕가에 의해 아름다운 유물 위주로 발굴되기 시작했다.

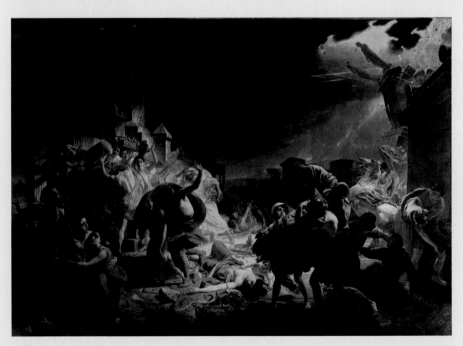

카를 브륄로프, 〈폼페이 최후의 날〉, 1833년

콜로세움 완공

로마에 있는 이 원형 경기장은 검투사들이 결투를 하는 격투장으로 지어졌으며 4층 높이에 5만 명이라는 대관중을 수용할 수 있었다.

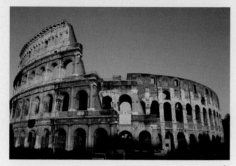

콜로세움의 전경.

로마 판테온 건설

'판테온'은 '모든 신을 위한 신전'이란 뜻으로, 아그리파 집정관 시절(기원전 31년 이후) 고대 로마 신들에게 바치는 신전으로 사용하기 위해 지은 건축물이다. 원래의 건물은 두 번의 화재로 소실되었고, 현재의 건물은 하드리아누스 황제 때 재건하여 125년경 완공한 것이다.

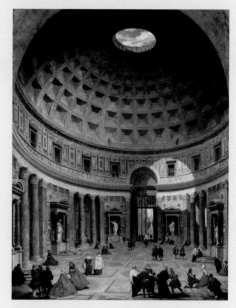

조반니 파올로 파니니, 〈판테온의 내부〉, 1734년경

80-100년경

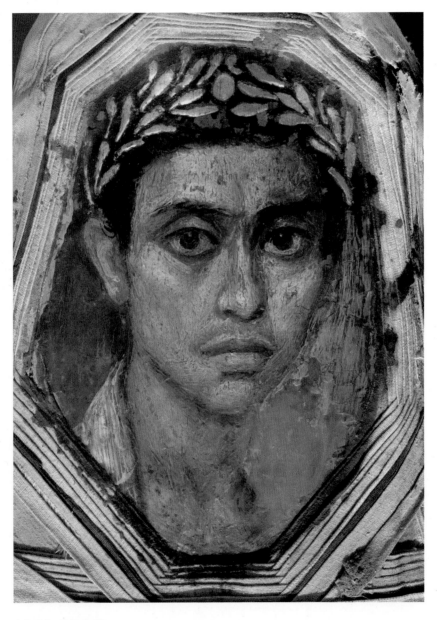

⟨파이윰 미라 초상⟩
나무판에 납화, 미라의 일부, 뉴욕 메트로폴리탄 미술관

이집트 전통과 로마 전통의 만남

기원전 31년 악티움 해전에서 클레오파트라와 안토니우스가 옥타비아누스에게 패배한 이후 이집트는 로마의 지배하에 들어간다. 이후 이집트는 정치적으로나 문화적으로 로마의 영향을 받게 되는데, 이 초상화는 이집트적인 것과 로마적인 것이 적절히 혼합된 한 예로 볼 수 있다. 사람이 죽으면 미라를 만들고, 그 위에 초상 조각을 씌워두는 방식은 이집트 고유의 전통이었다. 그러나 이 시기 이집트인들은 그림으로 조각을 대신한다. 초상화는 흔히 보던 이집트인들의 정형화된 그림을 벗어나 자연스럽고 사실감이 넘치는데, 이는 그리스 미술의 전통을 이어받은 로마 미술의 특징이기도 하다.

　그림 속 망자의 얼굴은 젊고 생기가 넘친다. 아마도 화가는 가족이 준비해온, 망자의 젊은 시절 초상화를 참고로 하여 그림을 그렸을 것이다. 색을 내는 안료를 녹인 밀랍에 섞어 그리는 납화법으로, 나무판 위에 그리는 방식으로 제작되어 아직도 그 색이 생생하게 전해진다. 미라 초상화는 현재까지 약 900개 정도 발견되었는데, 대부분 카이로 서남쪽 파이윰이라는 도시의 공동묘지에서 출토된 것이다.

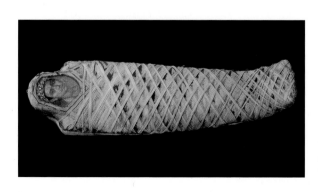

미라의 전체 모습.
온몸을 천으로 감싼 뒤
얼굴 부분에 그림을 두었다.

3세기 중반

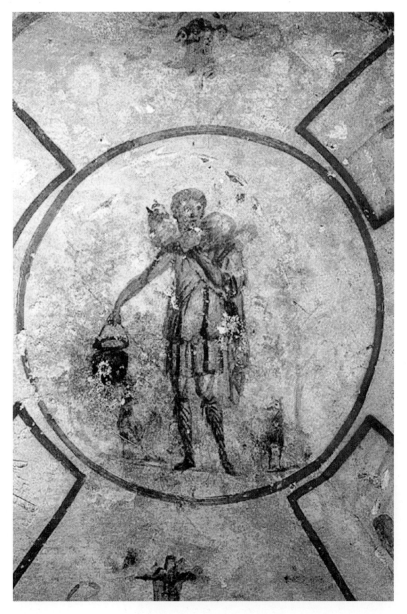

〈선한 목자〉

프레스코, 로마 성 칼리스토 카타콤

초기 기독교 미술의 모습

로마제국은 다신교 사회로, 기독교의 유일신 사상을 배척했다. 날이 갈수록 세를 확장하는 기독교인들은 주로 로마 외곽 공동묘지인 카타콤에서 모여 예배를 드렸다. 기독교인들이 카타콤에서 예배를 드린 것은 로마인들이 죽은 자의 영역만큼은 함부로 무기를 들고 들어오지 않는, 예를 갖추어야 하는 공간으로 생각했기 때문이다. 카타콤은 원래 그리스어로 '낮은 지대의 모퉁이'라는 뜻이다. 기독교인들이 드나들던 로마 카타콤 내부는 벽을 층층이 파 공간을 만든 뒤 그 안에 시신을 안치했다. 살아생전 부귀영화를 누리던 권세가들은 천장까지 갖춘 제법 큰 공간을 차지하기도 했는데, 기독교인인 경우 그와 관련된 그림을 그려 장식했다.

그림은 양을 치는 남자가 어깨에 양을 메고 선 모습이다. 그의 뒤를 따라 양쪽으로 또 다른 양들의 모습이 보인다. 당시 지중해권에는 양을 치는 목축업을 직업으로 삼은 사람이 많았는데, 기독교인들은 어린양을 보호하는 목동을 예수의 상징으로 삼곤 했다. 기독교 미술에서 발견되는 이런 목동의 모습은 '선한 목자'상이라 부르는데 죽음 뒤 천국으로 인도해주기를 기원하는 마음에서인지 카타콤 미술에서 자주 발견된다.

성 칼리스토 카타콤의 내부 묘실. 이 카타콤에는 2세기부터 4세기까지 교황들의 유해가 안장되어 있었기 때문에 '교황의 납골당'이라고도 불린다.

290년경

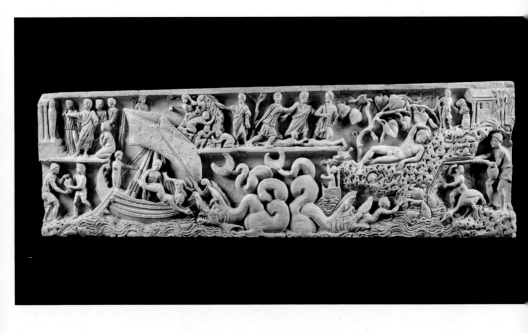

〈요나의 석관〉
대리석 관의 측면, 67×220×19cm, 바티칸 피오 크리스티아노 박물관

망자가 돌아오길 바라는 염원

지체 높은 이들의 시신을 안치하던 돌로 만든 관, 즉 석관은 조각으로 장식되곤 했다. 기독교인이 늘어나면서 석관 장식의 내용 역시 성서에서 빌려 오곤 했는데, 이 석관은 성서의 요나 이야기를 주제로 하였다 해서 〈요나의 석관〉이라 부른다. 큰 물고기에 먹혔다가 다시 살아난 요나의 이야기는 망자가 돌아오길 바라는 염원을 담기에 좋은 주제이기도 하다.

왼쪽 하단은 요나가 뱃삯을 지불하는 모습이다. 그 옆으로 돛을 단 큰 배가 보이는데, 선원 하나가 요나를 바다로 빠트리고 있다. 바다에는 뱀을 연상시키는 거대한 물고기가 요나의 몸을 기다리고 있다. 구불구불하게 그려진 물고기의 몸을 따라가다 보면 오른쪽, 요나의 몸이 빠져나오는 것이 보인다. 그 위로 나무 넝쿨 아래 비스듬히 누워 있는 남자는 몸을 말리는 요나다. 부활, 나아가 영생에 대한 염원은 석관 왼쪽 상단 모서리, 죽은 나사로를 살리는 예수의 모습에서 다시 한번 확인된다. 한편 배의 돛 바로 위 둥근 원 안으로 태양신 '솔'이 새겨진 것을 볼 수 있다. 로마 신화의 태양신인 솔은 로마 제정 시대에 황제의 수호자로 여겨지면서 '무적의 태양'이라는 이름으로 불렸다. 이는 기독교 시대에 접어들면서 자연스레 예수 그리스도를 의미하는 말로 받아들여졌고, 태양신 솔을 기념하던 12월 25일이 성탄절로 정해지게 된다.

디오클레티아누스 황제의 기독교 박해

디오클레티아누스(재위 284-305)는 귀족들의 모임인 원로원의 권한을 축소시키고, 막시미아누스, 갈레리우스, 콘스탄티우스 등을 부황제로 임명, 자신을 포함하여 네 명의 우두머리가 제국을 지배하는 4두 정치를 시행했다. 그는 황제가 아닌 예수를 세상의 왕으로 모시는 기독교인들을 못마땅하게 여겼다. 303년, 자신이 주로 머물던 니코메디아의 교회를 파괴하면서부터 본격적으로 기독교를 박해했는데, 수단과 방법을 가리지 않는 잔인한 고문과 처형으로 유명하다.

그림은 그의 근위병이었던 세바스티아누스가 기독교를 믿는다는 이유로 화살에 맞는 형벌을 당하는 장면이다. 그는 이 화살 세례에서도 기적적으로 살아남았지만, 다시 몽둥이로 맞아 순교한다.

페테르 파울 루벤스, 〈성 세바스티아누스〉, 1614년경

콘스탄티누스 황제, 기독교 공인

디오클레티아누스 황제의 퇴위 후 혼란에 빠진 로마제국을 재통일시킨 황제인 콘스탄티누스(재위 306-337년) 황제는 기독교인들을 억압하기보다는 그 힘을 제국의 안정에 사용하는 노선을 취했다. 그는 313년 로마제국을 나누어 통치하던 리키니우스 황제와 함께 밀라노 칙령을 발표, 기독교인들의 신앙의 자유를 허락한다.

로마제국의 천도

콘스탄티누스가 오늘날의 이스탄불인 도시 비잔티움으로 로마제국의 수도를 옮기다. 그의 사후 비잔티움은 그의 이름을 따서 '콘스탄티노폴리스'라 명명된다. 이곳은 이후 로마제국이 분열된 뒤 동로마제국의 수도로서 번영을 누린다.

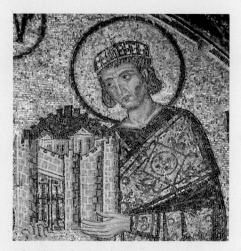

〈성모 마리아에게 콘스탄티노폴리스를 봉헌하는 콘스탄티누스〉, 1000년경

359년경

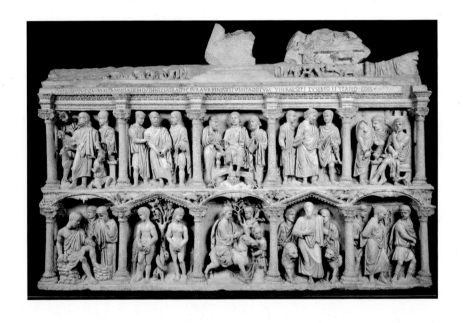

〈유니우스 바수스의 석관〉
대리석 관의 측면, 141×243cm, 바티칸 성 베드로 성당

점차 주류가 되어가는 기독교 예술

4세기경, 특히 기독교 공인 이후부터 로마제국은 기독교와 관련한 조각 장식이 빼곡하게 새겨진 석관이 본격적으로 제작, 확산되기 시작했다. 이 석관은 고위직 정치인이자 독실한 신자였던 유니우스 바수스를 위한 것으로, 건축물처럼 구획된 공간에 기독교와 관련한 여러 가지 이야기들을 나열하듯 새겨놓았다. 상단 중앙은 젊은 청년의 모습으로 표현된 예수 그리스도이다. 초기 기독교 시절이 지나 르네상스에 이르면 예수는 점점 세상 이치를 훤히 다 아는 장년층으로, 수염과 함께 그려지게 된다. 그 때문에 16세기 미켈란젤로는 시스티나 예배당 제단화에서 예수를 젊은 청년의 모습으로 그렸다가 혹독한 비난을 받아야 했다.

예수는 짧은 머리에 긴 수염이 특징인 베드로를 우측에, 그리고 좌측에는 바울을 대동한 채 높은 의자에 앉아 있다. 그는 수염이 가득한 한 남성을 발로 밟고 있는데, 이교도의 신 제우스로 추정된다. 그의 권위가 세상 모든 것을 능가함을 상징한다. 그 바로 아랫단은 예수가 말을 타고 예루살렘으로 입성하는 장면이다. 석관 왼쪽 상단, 아브라함이 묶여 있는 이삭의 목을 칠 기세다. 그 오른쪽으로, 감옥에 갇혀 있는 베드로가 보인다. 하단의 두 그림은 시련 속에서도 믿음을 잃지 않은 욥의 고난 장면, 이어 아담과 하와의 모습이다. 석관 오른쪽 상단에는 '예수의 체포'와 '빌라도 앞의 예수'가, 그 아래는 '사자굴 속의 다니엘'과 '사도 바울의 순교'가 새겨져 있다.

395년

로마제국의 분열

테오도시우스 황제(재위 347-395)가 죽으며 두 아들에게 제국을 둘로 나누어 준다. 이때부터 편의상 서로마제국, 동로마제국(혹은 비잔틴제국)으로 구분한다.

476년

서로마제국의 멸망

마지막 황제는 로물루스 아우구스툴루스(재위 475-476)로, 게르만인 용병 사령관이었던 오도아케르의 반란으로 폐위되었다. 동로마제국은 그보다 1천여 년 더 존속한다.

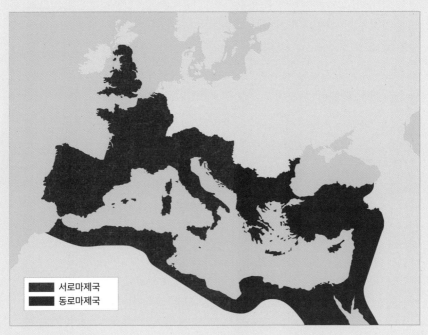

서로마제국
동로마제국

동서 로마제국의 분열.

527년

동로마제국의 번영

유스티니아누스가 로마 황제에 오르다(재위 527-565). 그의 치세에서 동로마제국은 최고의 번영을 구가한다. 당시 제국의 영토는 스페인 일부, 북아프리카, 페르시아에 이르렀고, 이탈리아 내 많은 지역을 지배하였다.

532년

아야 소피아 성당 건축

유스티니아누스 황제의 명에 의해 콘스탄티노폴리스(현재의 이스탄불)에 아야 소피아 성당('성녀 소피아'라는 뜻) 건축이 시작되다. 537년에 완공된 이 비잔티움 건축의 대표작은, 1453년 오스만 제국이 콘스탄티노폴리스를 정복한 이후에는 이슬람교의 사원으로 사용되었다.

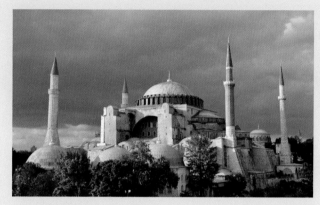

아야 소피아 성당.

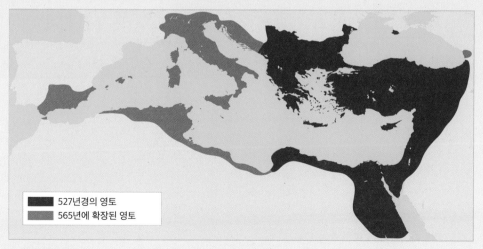

527년경의 영토
565년에 확장된 영토

동로마제국의 번영.

71

547년

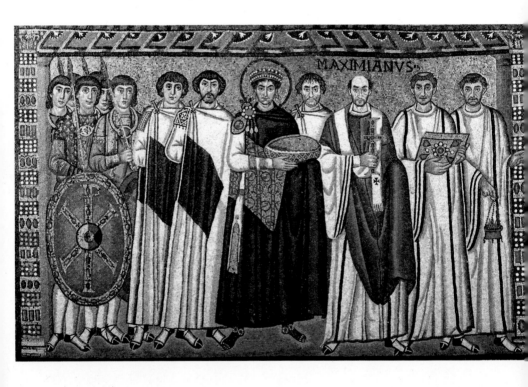

〈유스티니아누스 황제와 수행원들〉
모자이크, 이탈리아 라벤나 산비탈레 성당

성당 속으로 들어간 황제

로마제국은 콘스탄티누스 황제가 수도를 지금의 이스탄불, 즉 콘스탄티노폴리스로 옮긴 뒤부터 서서히 분열 양상을 보이다가 395년 동과 서로 나눠졌다. 지금의 로마를 중심으로 한 서로마제국은 476년 게르만족의 침입으로 멸망한다. 한편 콘스탄티노폴리스로 불리기 전 옛 이름을 따 '비잔틴' 제국으로도 불리는 동로마제국은 1453년 오스만튀르크에 멸망하기까지 지속된다. 6세기 유스티니아누스 황제 재위 시절, 동로마제국은 게르만 민족이 지배하던 서로마제국 땅의 대부분을 되찾을 만큼 세를 확장하게 된다.

모자이크로 제작된 이 작품은 과거 서로마제국이 정한 마지막 수도였으며, 유스티니아누스 황제 시절 총독부가 있던, 라벤나의 산비탈레 성당을 장식하기 위해 만든 것이다. 얼핏 열두 제자를 거느린 예수처럼 보이지만, 황제와 그 수행원들의 모습을 담은 장면이다. 종교 건물에 황제를 주인공으로 하는 작품이 걸려 있다는 것만으로도 특별나지만, 유스티니아누스 황제의 머리에 기독교 성인들을 묘사할 때만 가능한 후광을 그려 넣었다는 점은 세속의 황제를 거의 신격화하려는 의지로 보인다. 황제는 옆에 선 부하의 발을 살짝 밟고 있는데, 이는 그의 권력이 그만큼 높다는 사실을 강조하기 위해서다. 모자이크화는 과거 고대 로마 시절 귀족의 대저택이나 대형 목욕탕을 장식하기 위한 용도로 많이 제작되었는데, 대리석을 얇게 잘라 붙인 뒤 표면을 깎아내는 방식으로 작업한다.

610년
동로마제국의 황제
헤라클리우스(재위 610-641),
제국의 공식 언어를 라틴어가
아닌 그리스어로 바꾸다.

622년
예언자 무함마드(570-632)가
메카에서 메디나로 이주한 해로,
이를 '헤지라'라고 부르며
이슬람의 원년으로 삼는다.

700년경

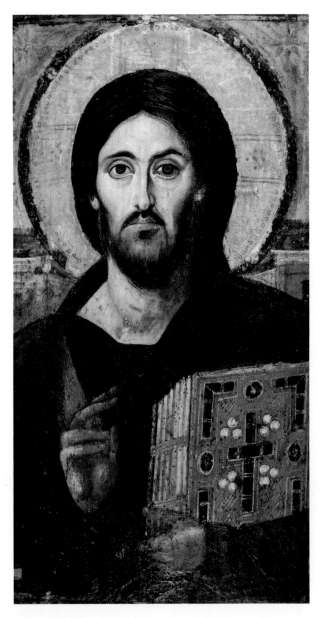

〈예수 그리스도〉
패널에 납화, 86×45cm, 시나이산 성 카타리나 수도원

숭배의 대상이 된 이콘

그림 속 예수는 완벽하게 정면을 향하고 있다. 머리 뒤로는 둥근 황금빛 후광이 빛나고 있다. 두 손가락을 모은 오른손은 축복의 자세를 의미한다. 왼팔이 감고 있는 책은 금은보화로 장식된, 그야말로 귀하디귀한 책 '성서'이다. 예수의 오른쪽 얼굴은 아름답고 이상적으로 그려졌지만 왼쪽은 살짝 일그러져 있다. 좌우 얼굴이 다른 것은 '일반'의 특성으로, 예수를 그릴 때 화가가 세속의 평범한 사람을 모델로 두고 그렸다는 증거로 볼 수 있다. 어쩌면 화가는 예수가 신성을 가진 완전한 존재이면서도, 고통받고 슬퍼하고 분노하는 사람의 아들이라는 사실을 강조하기 위해 좌우가 다른 얼굴로 묘사했을 수도 있다.

예수, 성모 마리아, 성인들 등을 그리거나 조각한 상을 '이콘'이라고 부르는데, 원래의 의미인 '형상'뿐 아니라, 특별히 이들 종교적 인물들의 모습을 뜻한다는 점에서 '성상'이라 번역한다. 성상은 이미 세상에 존재하지 않는 이들을 묘사한 것이었기에, 한 번도 본 적 없는 사람들에 의해 제작되었다. 따라서 누가 제작하느냐에 따라 예수의 이미지는 완전히 달라질 수 있다. 그러나 사람들은 이렇게 만든 성상에 입 맞추고 기도하면서, 그 자체를 숭배하기 시작했다. 이에 동로마 제국의 황제, 레오 3세(재위 717-741)는 성상 파괴 정책을 시행하기로 한다.

726년

성상 숭배 금지령. 동로마제국의 황제 레오 3세가 제국의 수도인 콘스탄티노폴리스로 들어가는 입구인 칼케 문 위 그리스도의 성상을 파괴하면서부터 성상 숭배 금지령을 내려 843년까지 지속되었다. 성서 시편 필사본 삽화를 보면 하단에 교회에 그려진 예수의 얼굴을 긴 막대로 지우는 이가 보인다.

〈성상 숭배 금지〉, 클루도프의 시편 필사본 삽화 중 하나, 858-868년경

800년경

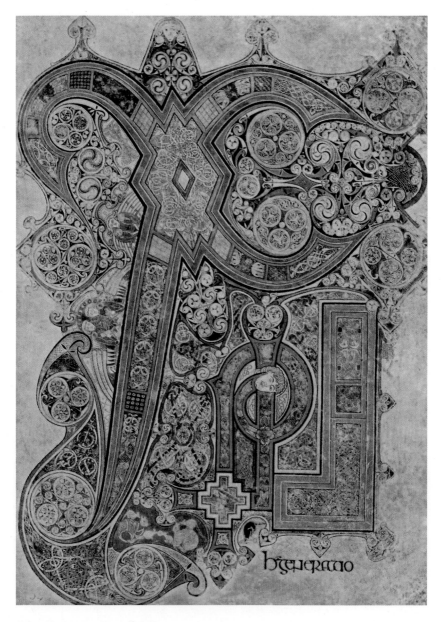

『켈스의 서』중 〈키로 페이지〉
양피지 필사본, 32.2×24.2cm, 더블린 트리니티 칼리지 도서관

켈트만의 화려한 장식 문양

게르만족은 몽골에서 서진하는 훈족의 침입을 피해 지금의 이탈리아, 프랑스를 거쳐 이베리아반도와 영국 땅으로 삶의 터전을 옮겼다. 잉글랜드 땅에서 살던 켈트족은 게르만족의 하나인 앵글로색슨족에게 터전을 빼앗기고 아일랜드와 스코틀랜드 등으로 밀려나게 된다. 로마 지배 시절 이미 기독교를 받아들였던 켈트족은 섬이라는 지리적 상황으로 인해 대륙과는 다소 다른, 독자적 기독교 문화를 전개시켜 나갔다.

800년경에 제작된 『켈스의 서 _Book of Kells_ 』는 아일랜드의 한 수도원에서 수도사들이 필사한 성경으로, 송아지 가죽 위에다 새의 깃에 잉크를 묻혀 한 획 한 획 글과 그림을 그려 넣은 것이다. 인쇄술이 발달하기 전, 성서는 늘 이런 식으로 제작되었는데, 수도사들은 성스러운 말씀을 필사한다는 자체만으로도 이미 수행의 길이라 생각했다. 켈트인들이나 앵글로색슨인들은 이 필사본에서 보듯 식물의 줄기나 뱀 등을 연상시키는, 곡선들이 꼬불꼬불 얽힌 화려한 색상의 문양을 주로 그렸다. 이 페이지는 X자와 P자가 두드러지는데, 이 글자가 그리스어 음가로 '키 chi'와 '로 rho'의 음가를 가졌다는 점에서 '키-로' 페이지라 부른다. 이 글자는 예수, 즉 크리스토 Christo 의 'c'와 'r'에 해당한다.

800년

프랑크족의 왕이 된 샤를마뉴(재위 768-814)가 랑고바르드족, 색슨족 등을 물리치고 서유럽 일대를 통일, 황제의 자리에 오른다. 당시 교황 레오 3세는 샤를마뉴에게 황제의 관을 씌워주며 그를 로마제국의 진정한 후계자로 치켜세웠다. 이는 레오 3세가 콘스탄티노폴리스에 있는 황제를 로마제국의 황제로 인정하지 않는다는 뜻과도 같았다. 샤를마뉴는 카롤링거 왕조를 이끌어 나갔다.

843년

베르됭 조약 체결

샤를마뉴 대제의 아들인 루도비쿠스 1세가 죽은 뒤 카롤링거 제국이 세 개의 왕국으로 분할되어 왕의 세 아들이 물려받는다.

870년

메르센 조약 체결

중프랑크 왕국이 약화된 틈을 타 동·서 프랑크 왕국이 중간 지역을 차지하며 현대의 국경과 더 비슷해진다.

동프랑크 왕국

서프랑크 왕국

중프랑크 왕국

교황령

점선은 843년 베르됭 조약으로 나눠진 국경이며, 분홍, 노랑, 초록의 색면은 870년의 국경이다.

오토 1세, 신성로마제국의
초대 황제에 오르다

오토 1세(재위 936-973)는 독일 작센 왕조의 왕으로 왕권을 강화하여 나라를 안정시켰다. 그는 2차에 걸쳐 이탈리아를 정벌했는데, 이 과정에서 교황 요한 12세와 연합하여, 그 공로로 교황으로부터 황제의 관을 받아 신성로마제국의 제위에 오르게 된다.

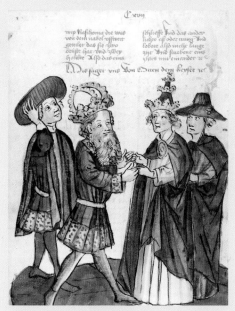

〈오토 1세와 요한 12세의 만남〉, 1450년경
왼쪽에서 두 번째 인물이 오토 1세다.

동서 교회의 분열

초기 기독교 교회는 로마, 콘스탄티노폴리스, 예루살렘, 안티오크, 알렉산드리아 등 다섯개 지역에 교구를 두었다. 로마 교회의 대주교는 베드로가 네로 황제(재위 54-68)의 박해를 받던 시절 주로 로마에서 활동하다 순교했으며, 그의 시신이 안치된 곳 역시 로마라는 점을 들어 로마 교구야말로 모든 교구 중 으뜸이며, 따라서 교황이라 부를 것을 주장했다. 현재 '교황'이라는 명칭은 로마 주교이자 예수의 대리인, 모든 기독교교회의 최고 제사장 등을 의미하며, 세계에서 가장 작은 나라인 바티칸 시국의 원수이기도 하다.

한편 콘스탄티노폴리스 교구는 예루살렘, 안티오크, 알렉산드리아와 함께 로마 교구와 대립하다가 결국 서로를 파문하면서 1054년 나눠지게 된다. 로마 교구를 중심으로 한 기독교는 '보편적'이라는 뜻의 가톨릭교회로, 콘스탄티노폴리스 교구를 중심으로 하는 지역은 자신들이야말로 '정통적'이라는 의미에서 '정교회orthodox'라고 부른다.

1070-1077년경

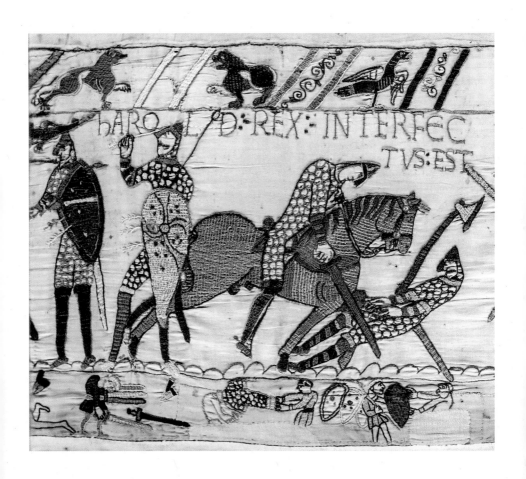

바이외 태피스트리 중 〈해럴드 왕의 죽음〉 부분

천 위에 자수, 50×6838cm, 프랑스 바이외 태피스트리 박물관

세속의 전쟁을 다룬 긴 태피스트리

폭 50센티미터에 자그마치 70미터에 달하는 길이의 자수 작품으로 아홉 조각의 천을 이은 것이다. 북유럽 바이킹의 후예인 노르망디 공작 윌리엄이 헤이스팅스 전투(1066)에서 해럴드와 벌인 전투, 그리고 그 이후 윌리엄이 잉글랜드의 왕이 되기까지의 일화를 58개의 장면으로 구성한 뒤, 그림과 그 그림에 해당하는 라틴어 설명을 자수로 넣은 태피스트리이다.

참회왕 에드워드의 뒤를 이을 계승자는 윌리엄으로 정해져 있었지만 막상 왕이 죽자 해럴드는 왕위에 올라 스스로를 해럴드 2세라 칭하는데, 이로 인해 전쟁이 시작되었다.

태피스트리는 헤이스팅스 전투에서 해럴드 2세가 전사하고, 휘하 병사들이 달아나는 장면에서 끝난다. 그 이후의 이야기도 약 6미터 정도의 길이에 더 기록되어 있었으나 소실되었다. 아마도 윌리엄이 잉글랜드의 왕으로 즉위하여 노르만 왕조를 여는 대관식 장면이 아닐까 추정한다. 총 600명이 넘는 인물에 200여 마리의 말, 새를 비롯한 여러 동물과 나무, 배, 수레 등이 묘사되어 있다.

중세에 만들어진 이미지들의 대부분이 종교와 관련된 것임을 감안한다면, 바이외 태피스트리는 세속의 전쟁을 다룬 거의 유일한 작품이라는 점에서 의미가 크다. 윌리엄의 이복동생이자 바이외의 주교였던 오동 드 바이외의 명에 의해 제작된 것으로, 역시 그의 명에 의해 1077년에 건립한 바이외 노트르담 대성당에 이 태피스트리가 걸려 있었다.

1071년

만지케르트 전투

비잔틴제국이 셀주크제국에 대패한 전투로, 이 승리로 셀주크제국은 소아시아에서의 세력을 넓힌다. 이후 셀주크제국은 예루살렘까지 수중에 넣고, 기독교인들의 성지 순례를 금지함으로써 십자군 원정의 발단이 된다.

1088년

유럽 최초의 대학 설립

이탈리아 북부 볼로냐에서 교회법과 민법을 가르치는 대학이 설립된다. 이후 1158년 신성 로마제국 황제인 프리드리히 1세(재위 1152-1190)가 볼로냐 대학의 학생 공동체를 독립적인 자치단체로 공인하면서 현대적 의미에 가까운 대학으로 발전하게 된다.

볼로냐 대학교의 한 건물.

제1차 십자군 원정 개시

교황 우르바노 2세(재위 1088-1099)가 클레르몽 공의회에서 이슬람으로부터 예루살렘 탈환을 주장하여 이듬해 제1차 십자군 원정이 시작되다. '십자군'이란 이름은 당시 원정에 참가한 이들의 가슴과 어깨에 십자가 표시를 한 데서 후세에 붙인 이름이다. 1270년까지 총 8회에 걸쳐 진행되었으나, 1회차에 딱 한번 승리했을 뿐 나머지는 모두 패배했다.

장 콜롱브, 〈클레르몽 공의회에서의 우르바노 2세〉, 1474년경

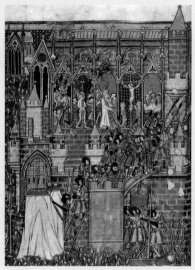

〈1099년 예루살렘 함락〉, 14세기경

1096년

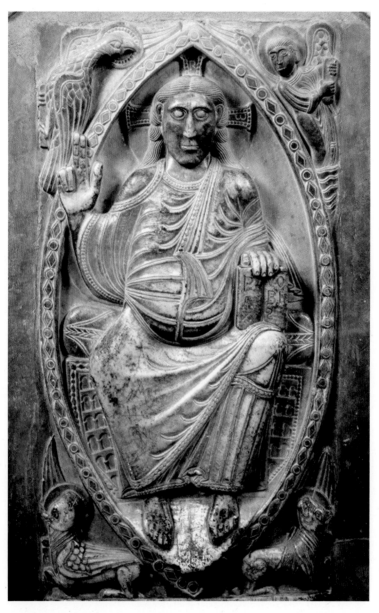

〈존엄한 지배자 예수〉
대리석 부조, 높이 127cm, 툴루즈 생제르냉 교회

곳곳에서 지어지는 교회들

11세기 무렵부터 유럽 사회는 수도원을 중심으로 종교 세력이 막강해졌고, 성인들의 유해나 사용하던 물건들을 경배하는 성물 숭배 사상이 커지면서 그것들을 보관하고 있는 교회를 순례하는 '성지 순례' 붐이 일어났다. 순례자들을 끌어모으기 위해 성물을 훔치는 일도 빈번해졌고, 그 성물을 직접 보고 기도하기 위해 모여들 이들에 걸맞은 큰 규모의 교회가 지어졌으며, 또 그 교회를 중심으로 도시가 발전하기 시작했다.

　이 시기 교회 건축은 로마인들이 발명했고 또 애착을 가지는 아치형의 장식이 자주 사용된다는 점에서 '로마적인' 이라는 뜻의 '로마네스크' 양식이라고 부른다. 이 조각은 로마네스크 양식으로 지어진 생제르냉 교회를 장식하는 부조물들 중 하나다. 아몬드형의 틀은 만돌라라고도 하며 하느님, 예수, 혹은 성인들의 신성함을 강조하는 것으로 후광 같은 역할을 한다. 곧게 편 오른손 두 손가락은 축복을 의미한다. 만돌라는 날개 달린 네 생명체와 함께하는데, 이들은 4대 복음서가들을 상징한다. 우선 화면상 왼쪽 상단의 독수리는 요한을, 하단은 황소 모양으로 누가복음의 누가를, 오른쪽 상단은 사람의 얼굴로 마태를, 그리고 그 하단은 사자의 모습으로 마가를 상징한다.

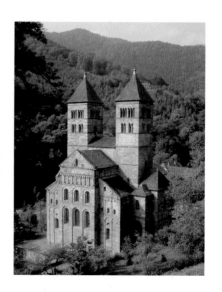

뮈르바흐의 베네딕트회 수도원
12세기 알자스에 지어진 로마네스크 양식의 건축물. 목조 건물에서 석조 건물로 바뀌면서 무게를 감당하기 위해 벽은 한층 더 두꺼워졌으며, 창문은 작아졌다. 따라서 건물 전체의 분위기는 육중하고 단단하다. 창과 문의 모양은 기본적으로 로마인들이 자신들 고유의 발명이라 자랑했던 아치형이었다.

1131년

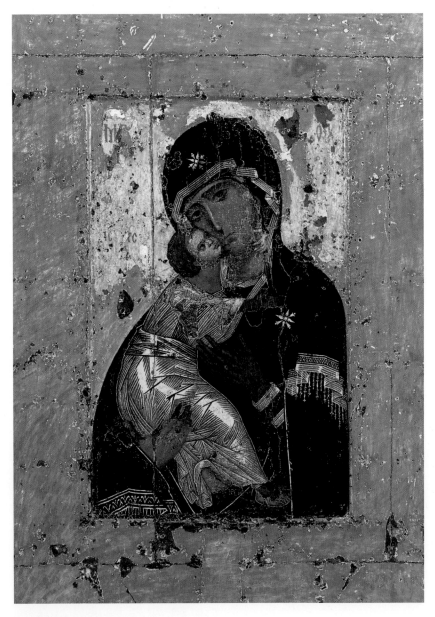

〈블라디미르의 성모〉
패널에 템페라, 104×69cm, 모스크바 트레티야코프 미술관

'성스러움'을 그리는 이콘화

성상 숭배를 금지하며 성상 파괴 운동까지 벌이던 동로마제국은 843년 결국 성상 제작 금지령을 해제하였다. 그러나 성서의 인물에 인간적 잣대를 들이대며 예쁘다, 멋있다, 비슷하게 그렸다 등등의 감상을 자아내도록 그리기보다는 '성스러움 그 자체'를 표현하기 위한 방식으로만 그려야 했다. 그런 그림은 '이콘화'라 하여 성서의 내용이나 인물을, 변하지 않는 어떤 기본적인 틀 안에서 그리도록 했다. 즉 이콘화를 그리는 장인들은 전통적으로 전해지는 '성화 도안'을 참고했고, 각 성인의 외모에 대해 상세하게 기록한 '성화 견본집' 등을 이용해 그에 맞추어 그림을 그렸다. 이콘화는 이런 식으로 약 1천여 년간 반복적으로 그려졌다.

　이 작품은 1161년에 모스크바에서 200킬로미터가량 떨어진 블라디미르로 보내졌기에 〈블라디미르의 성모〉라 부른다. 부드럽고 다정한 성모자상의 원형으로, '자비'나 '다정함'을 뜻하는 '엘레우사eleousa'형 이콘이라 부르는데, 주로 성모와 아기 예수가 뺨을 맞대고 있어 그 친밀함이 강조된다. 이콘화에서 여인의 이마와 어깨에 별이 그려져 있으면 의심할 바 없이 그녀는 성모 마리아다. 머리의 별은 지혜, 어깨의 별은 열정을 의미한다. 마리아와 예수의 머리에는 후광이 드리워져 있다. 아기 예수는 아이라고 하기엔 너무 나이 든 모습으로 그려져 있는데, 우리가 믿고 따르는 예수를 '어른이 덜 된 존재'로 그릴 수 없다는 생각 때문이었다. 이콘화는 대부분 황금빛으로 배경을 마감했다. 사람들은 황금빛의 영역이 신의 세계, 즉 천상을, 또한 나아가 신의 언어를 상징한다고 보았다.

4차 십자군, 동로마제국의 수도 콘스탄티노폴리스 약탈

4차 십자군 전쟁을 위해 기사들은 베네치아에 모여 예루살렘을 향해 출항하기로 했다. 그러나 이탈자가 속출하고, 약속한 날보다 늦게 도착하는 이들이 많아지면서 베네치아 체류 기간이 계속 늘어갔다. 그만큼 기사들이 베네치아에 지불해야 할 체제 비용이 눈덩이처럼 불어나기 시작했다. 이때 동로마제국의 알렉시우스 왕자가 자신의 아버지를 몰아내고 왕위를 찬탈한 숙부를 응징해주면 기사들이 베네치아에 진 빚을 다 갚아주고 후한 사례도 해주겠노라 약속한다. 이에 기사들은 콘스탄티노폴리스로 들어가 왕자의 숙부를 몰아내었으나, 왕자가 약속한 바를 지키지 않자 폭도로 변해 도시를 닥치는 대로 유린했다.

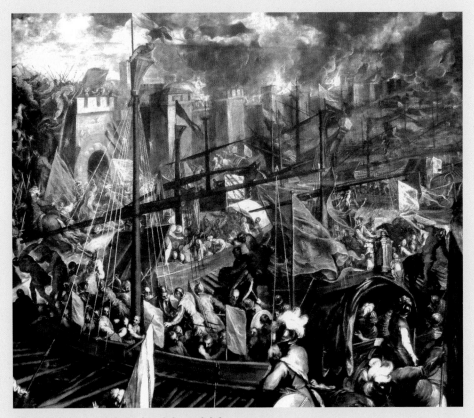

팔마 일 조반니, 〈콘스탄티노폴리스 약탈〉, 17세기경

프란체스코회 창설

아시시의 프란체스코의 정신을 따르는 수도회로 정식 이름은 '작은 형제의 수도회'. 청빈한 생활을 강조하며, 교육과 포교에 힘쓴다.

엘 그레코, 〈기도하는 성 프란체스코〉,
1590-1595년경

영국, 마그나 카르타 제정

'대헌장'이라고 번역하는 마그나 카르타는 영국의 존 왕(재위 1199-1216)의 폭정에 항거하는 귀족들의 요구에 의해 제정한 것으로, 전제군주의 권리를 제한하려는 의도에서 만들어졌다. 마그나 카르타는 시민의 자유와 권리를 기록하여 영국을 비롯한 근대 헌법의 기초가 되었다. 실제로 미국 독립선언문 작성에도 큰 영향을 미쳤다.

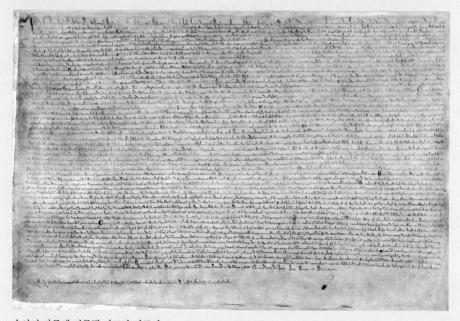

송아지 가죽에 기록된 마그나 카르타.

1235년경

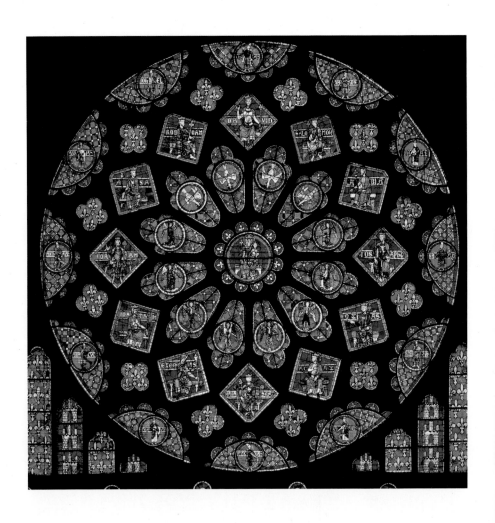

⟨샤르트르 대성당의 북쪽 장미창⟩
스테인드글라스, 지름 약 1050cm, 프랑스 샤르트르 대성당

고딕 성당의 '꽃'

'고딕'은 게르만족의 하나인 '고트족의'라는 뜻이다. 16세기 이탈리아의 미술 저술가이자 건축가, 화가 등으로도 활동했던 조르조 바사리가 처음 사용한 말로, 이탈리아가 아닌, 알프스 너머 프랑스 등지에서 12-13세기경에 유행했던 미술 양식을 일컫는다. 게르만에 의해 서로마제국이 멸망한 사실을 떠올리면 '고딕'은 다소 경멸조로 사용된 말임을 알 수 있다.

고딕 역시 교회 건축물에서 그 진가가 두드러진다. 이전 로마네스크 시대에 비해 압도적으로 높아진 건물 크기, 로마네스크의 아치에서 그 끝을 뾰족하게 만든 첨두 아치, 높은 건물을 지탱하기 위해 벽 옆에 보조로 만든 부벽, 그리고 교회 내부 천장을 지탱하는 갈비뼈 모양의 구조물 등이 고딕 건축의 특징이다. 그리고 무엇보다도 로마네스크에 비해 훨씬 크게 제작된 창과, 그것을 장식하는 작은 색 유리 조각의 스테인드글라스를 들 수 있다. 서쪽, 혹은 남쪽과 북쪽 출입문 상단에는 성모를 상징하는 '장미'를 떠올리게 하는, 큰 원형의 장미창을 냈다. 샤르트르 대성당 북측의 장미창은 얼핏 다채로운 색만 도드라져 보이지만, 자세히 보면 성서의 내용을 담고 있다. 가장 중앙은 성모 마리아와 아기 예수다. 이를 감싸고 있는 열두 개의 문양 중 상단 네 개는 비둘기, 하단 여덟 개는 천사들의 모습이다. 그 밖으로 또 열두 개의 사각 문양이 있는데, 이들은 구약의 열두 왕이다.

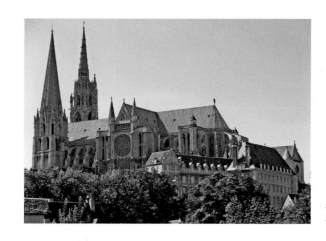

고딕 양식으로 건축된
샤르트르 대성당.

1280-1290년경

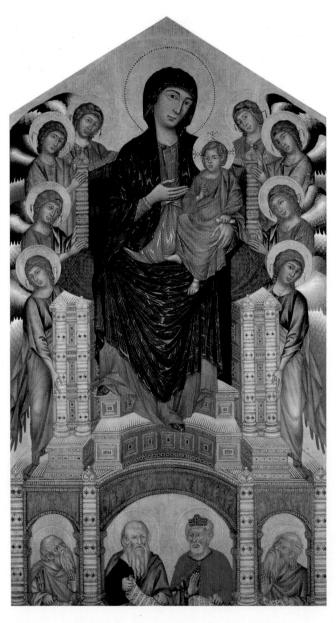

〈산타 트리니타의 마에스타〉
치마부에, 패널에 템페라, 385×223cm, 피렌체 우피치 미술관

옥좌에 앉은 마리아와 예수

중세의 회화는 대체로 인간적인, 세속적인 눈을 위해서가 아니라 영적인 반응을 위한 것으로 사진과 같은 사실성이나 입사 원서에 붙일 증명사진을 만들듯 적당히 아름답고 멋지게 이상화하는 일이 거의 금기시되다시피 했다.

치마부에(1240?-1302?)는 중세의 마지막 시기를 구가한 화가다. '마에스타'는 황제 등 최고 지위의 인물을 부르는 극존칭어이지만 미술에서는 마리아와 예수가 옥좌에 앉아 있는 모습을 그린 그림을 의미하기도 한다. 천사들의 호위를 받는 성모 마리아와 아기 예수는 전체적으로 천사들에 비해 더 크게 그려져 있다. 중요도에 따라 그 크기를 정한 탓이다.

신성을 가진 존재인 예수가 비록 아기라 하여도 어른의 얼굴로 그려진 것 역시 당시에는 이상할 것도 없는 일이었다. 성 모자를 호위하는 천사들은 마치 종이 인형들을 겹친 듯 납작하게 그려져 있어 앞과 뒤의 거리감, 공간감이 거의 없다. 그에 비해 천사들의 날개는 붉은색과 검은색, 그리고 그 중간색으로 아름답게 채색되어 있다. 중세 화가들은 사실성을 포기하는 대신 화려한 색감으로 그림의 분위기를 값지게 했다.

하단 건물과 성모가 앉아 있는 의자 사이의 아치는 어색하게나마 깊이감이 있어 보이는데, 곧 미술계를 휩쓸게 될 르네상스를 예언하는 듯하다. 그림의 배경은 황금색이다. 신성함이나 성령을 의미하는 빛은 곧 그 자체로 이미 귀한 '황금'색으로 표현되곤 하였다.

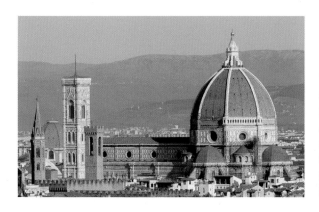

1296년

피렌체 대성당 착공. 아르놀포 디 캄비오의 설계로 시작되어 여러 건축가의 손을 거쳤고, 필리포 브루넬레스키의 혁신적 설계로 거대한 돔을 얹었다. 이 사업은 140여 년이 지나서야 마무리된다.

1295-1300년경

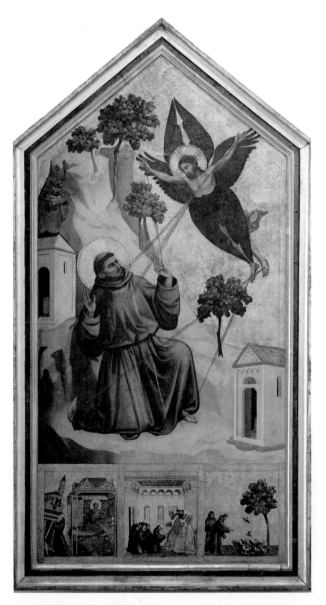

〈오상을 받는 성 프란체스코〉
조토 디 본도네, 패널에 템페라, 하단 각각 〈인노센트 3세의 꿈〉, 〈교단 회칙을 인준하는 교황〉,
〈새에게 설교하는 성 프란체스코〉, 313×163cm, 파리 루브르 박물관

프란체스코 수도회의 창설자

프란체스코(1182-1226)는 이탈리아 아시시의 한 부유한 집안에서 태어났으나 금욕적이고 청빈한 생활을 하며 신의 말씀을 따랐다. 그는 프란체스코 교단을 설립했는데 이 교단의 수도자들은 귀족들의 후원금에 의존하기보다는 직접 농사를 짓고 노동하거나, 그도 여의치 않을 때에는 가가호호 방문해 먹을 것을 구하는 탁발로 생활했다. 그들은 청빈, 정적, 복종의 맹세를 의미하는 세 개의 매듭이 있는 새끼줄 띠를 허리에 두른다.

성 프란체스코는 예수님이 십자가에 못 박힐 때 입은 다섯 개의 상처, 즉 오상五傷을 환시 중에 직접 체험했다. 그림 속 예수는 날개를 달고 나타나 그에게 다섯 개의 선으로 상처를 전한다. 하단 왼쪽은 교황 인노센트 3세가 꿈에서 성 프란체스코가 무너져가는 라테란 대성당을 자신의 힘으로 받치고 있는 것을 보는 장면, 중앙은 교황이 성 프란체스코가 만든 수도회를 공식화하는 장면이며, 오른쪽은 동물들과도 말이 통하는 성 프란체스코가 새들에게 복음을 전하는 장면이다. 중세의 끝자락에 태어나 르네상스 회화의 진정한 창시자로 알려진 화가 조토 디 본도네(1266?-1337)가 그린 이 그림은 어색한 원근감, 황금색 배경 등에서는 아직도 중세적인 회화의 습관을 고수하고 있는 듯하다. 그러나 무릎 꿇은 성자의 흘러내린 옷 주름의 자연스러운 묘사, 건장한 신체의 양감이 느껴지는 인체 표현 등에서는 중세를 벗어나려는 움직임이 다분하다.

하단 부분 확대.

1304-1306년

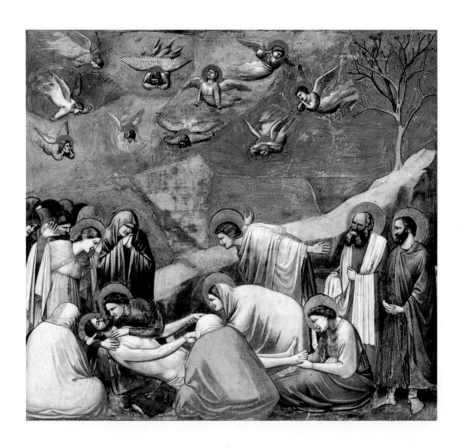

〈그리스도의 죽음을 슬퍼함〉

조토 디 본도네, 프레스코, 200×185cm, 파도바 스크로베니 예배당

르네상스의 싹이 움트다

르네상스는Renaissance 프랑스어로 '재탄생'을 의미하며, 중세 동안 단절되었던 고대 그리스와 로마의 인간 중심적 문화가 부활했다는 의미로 사용한다. 미술에서의 르네상스는 그리스 조각 등에서 보였던 자연주의적, 사실주의적 표현과 이상화된 아름다움을 추구하는 경향으로 나아간다. 흔히 미술사에서는 치마부에의 제자로 알려져 있는 조토를 르네상스의 선구자로 본다. 파도바에 있는 스크로베니 집안이 낙타가 바늘구멍 통과하기보다 어렵다는 부자의 천국행을 위해 지은 예배당에 조토가 그린 그림을 보면 회화가 어떻게 중세의 탈을 벗고 드디어 르네상스의 세계로 진입했는지를 알 수 있다.

그림은 예수의 죽음을 슬퍼하는 장면이다. 우선 그림의 배경 색이 중세의 황금색을 벗어나, 실제의 하늘을 연상케 하는 푸른색이라는 점부터 파격적이다. 당시엔 파란색 물감이 황금보다 비쌌다는 점에서 당시 부유층의 수준을 짐작할 수 있다. 예수와 그의 얼굴을 안고 슬퍼하는 마리아 등 등장인물들은 치마부에의 그림에서 보였던 납작함, 즉 평면성을 벗어버렸다. 아들의 뺨에 자신의 뺨을 가까이 하는 마리아부터 하늘을 날고 있는 아기 천사까지 애도하는 이들의 비통한 슬픔이 사실적으로 표현되어 있어, 인간적인 감정을 고스란히 그리고 있다는 것도 중세의 그림들과 많이 다르다.

스크로베니 예배당
파도바의 엔리오 스크로베니가 고리대금업으로 돈을 번 아버지가 지옥에 가지 않도록 지은 개인 예배당으로 1305년에 완공되었다. 파도바 아레나(고대 로마 원형경기장) 인근에 있어 아레나 예배당이라고도 부른다. 1304-1306년 사이, 조토가 예수와 성모 마리아의 일생을 주제로 한 그림으로 실내 전체를 장식했다.

1309년

교황청, 로마에서 아비뇽으로 옮겨가다

교황 보니파키우스 8세는 프랑스의 필리프 4세와 교황권과 왕권의 우위를 두고 대립하던 중 사망했다. 1305년 새로 선출된 프랑스 출신의 교황인 클레멘스 5세는 왕의 명에 의해 아비뇽에 체류하게 되는데, 이후 70여 년간(1309-1377) 로마가 아닌 아비뇽에 교황청을 두게 된다. 그러다 1378년 로마에서 우르바노 6세를 교황으로 선출하자 아비뇽에서는 로마의 교황을 인정하지 않고 클레멘스 7세를 추대하여 두 도시에 각각 교황을 두는 교회 대분열의 시대(1378-1417)를 겪기도 한다.

1409년 이런 소모적인 반목을 끝내기 위해 요한 23세를 제3의 교황으로 선출하였으나 로마와 아비뇽의 교황 모두 물러나기를 거부하는 바람에 총 3인의 교황이 난립하기도 했다. 교회 대분열은 1417년 11월 11일 콘스탄츠 공의회에서 또 다른 교황인 마르티누스 5세를 뽑으면서 겨우 종식된다. 이런 과정에서 중세 교황권은 약화되게 된다.

아비뇽 교황청.

1321년

이탈리아의 단테가 대서사시 『신곡』을 완성하다

단테는 자신의 이름과 같은 주인공이 베르길리우스의 안내로 지옥과 연옥을, 이어 자신이 사랑해 마지않던 베아트리체와 함께 천국을 여행하는 내용을 담은 환상문학을 발표한다. 기독교적 세계관을 고수하면서도 고대 그리스, 로마의 인문학자들이나 신화 속 인물들, 또 여러 역사적 인물들을 대거 등장시켜 고대 사상을 피력하고 현실 세계에 대한 비판적 안목을 키움으로써 르네상스의 확산에 크게 기여했다.

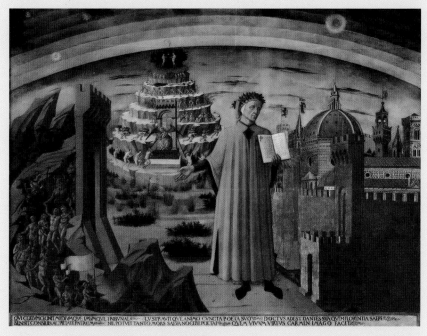

도메니코 디 미켈리노, 〈신곡을 든 단테〉, 1456년
단테의 뒤로는 연옥과 피렌체 시내가 그려져 있고, 단테는 한 손에
『신곡』을 든 채 지옥으로 내려가는 죄인들을 가리키고 있다.

1335년경

〈갈보리로 가는 길〉
시모네 마르티니, 패널에 템페라, 30×20cm, 파리 루브르 박물관

시에나에서 아비뇽으로

이탈리아는 여러 도시국가들이 난립한 상태였다. 피렌체와 베네치아는 공화정 체제를 유지하고 있었고, 아래로 로마 인근은 교황령이었으며, 밀라노 등은 공작이 다스리는 공국 형태였다. 시에나는 귀족들이 도시를 이끌어 가다가 공화정으로 바뀌기 시작했다. 피렌체와 시에나는 바로 인접한 도시로 늘 문화적으로나 경제적으로나 대결 구도를 이어가고 있었다. 피렌체가 치마부에와 조토를 통해 르네상스 회화의 초석을 다지는 동안 시에나에서는 시모네 마르티니(1284-1344)가 활동하고 있었다. 그러다 그는 아비뇽의 교황청으로 불려가 그곳에서 활동하게 됐는데, 시에나 귀족들의 고급 취향을 프랑스로 이식하는 데 큰 역할을 했다.

예수가 골고다 언덕을 오르는 장면을 묘사한 이 그림은 눈이 부실 정도의 화려한 채색으로 비현실적이고 장식적인 느낌이 강하다. 이 절망적인 상황에 처한 예수와 그를 따르는 무리들, 그리고 그저 시키는 대로 일을 처리할 뿐인 냉혹한 병사들, 구경꾼들이 짓는 다양한 표정들은 마치 조토의 그림을 보는 것처럼 생생하다. 성인들은 후광을 달고 있는데, 왼쪽 중간 긴 머리칼을 늘어뜨린 채 두 팔을 쳐든 여인은 막달라 마리아다. 그녀는 자라나는 머리칼로 자신의 몸을 대충 가리고 살 만큼 세속의 허영을 차단한 채 복음을 전하는 일에 전력한 공으로 성자의 반열에 오른다.

1337년

백년 전쟁 시작

프랑스에는 영국의 영토가 일부 있었기에 두 나라 간에는 분쟁이 끊이질 않았다. 프랑스의 왕이 후손 없이 죽자, 그 뒤를 이을 왕권을 놓고 벌어진 영국과 프랑스 간의 전쟁은 1453년까지, 거의 100여 년 지속되었는데 이를 백년전쟁이라 부른다. 전쟁은 혜성같이 나타난 잔다르크의 활약에 힘입어 프랑스의 승리로 끝이 났다.

쥘 르느뵈, 〈오를레앙을 공격하는 잔다르크〉, 1886-1890년

흑사병 창궐

이 병으로 14세기 유럽 인구의 30-60퍼센트에 달하는 7500
만-2억 명이 사망한 것으로 추정한다. 대재앙으로 유럽 전역이
피폐해지자 유대인이나 거지, 나환자 등이 병을 퍼뜨렸다는 거짓
소문이 돌고, 이들에 대한 박해가 강화되었다. 이 병으로 인해 유
럽은 사회 구조가 붕괴될 정도로 심각한 타격을 받았다.

흑사병으로 매장되는 시신들과 화형당하는 유대인들을 그린 중세의 삽화, 1353년경

1415년

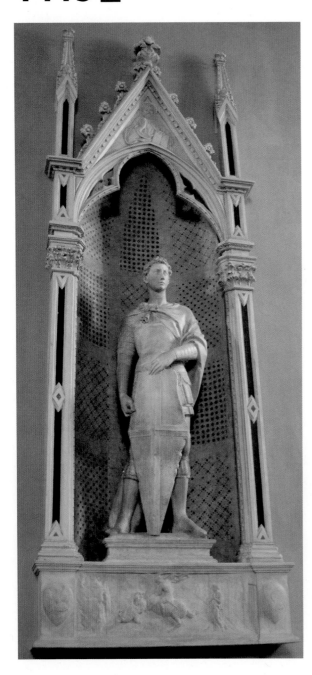

〈성 게오르기우스〉
도나텔로, 대리석, 높이 209cm,
피렌체 오르산 미켈레 교회

피렌체 길드의 발달

이탈리아의 도시국가 중 하나인 피렌체는 공화정 체제로 시의원들이 국정을 이끌어 가는 형식이었다. 상업이 발달했던 피렌체에서는 각 직종에 종사하는 이들이 일종의 동업자 모임이라 할 수 있는 길드를 조직했다. 시의원은 이 길드들의 지도자들 가운데서 투표를 통해 선출했다. 따라서 길드들은 정치권력을 확보하기 위한 차원에서라도 시민들의 주목을 받을 수 있는 공공사업에 큰 기부를 하곤 했다. 이런 통 큰 기부는 도시 건축을 활발하게 했고, 자연스레 그 내부를 장식하는 조각이나 회화의 발전으로 이어졌다. 이는 피렌체가 르네상스의 시작을 알리는 도시로 우뚝 서게 하는 한 요인이 되었다.

이 조각상은 길드들의 후원금으로 설립한 오르산 미켈레 교회의 외부 벽을 장식하는 열네 개의 조각상 중 하나다. 길드들은 자신들을 소개할 수 있는 성인들을 수호성인으로 삼고, 그들의 조각상을 조각가들에게 주문하였다. 성 게오르기우스 조각상은 갑옷 등의 무기 제작자들의 길드가 도나텔로(1386-1466)에게 주문한 것이다.

『황금 전설 Legenda aurea』이라는 기독교 성인에 관한 이야기책에 따르면 성 게오르기우스는 마을에 나타나 악한 일을 일삼는 용의 제물이 된 한 소녀를 구한 인물이다. 그러나 그는 자신의 힘이 그리스도에 의한 것임을 주장하다 로마제국의 디오니클레티아누스 황제(재위 284-305)의 노여움을 사 순교당했다. 조각상에서 보듯 그는 늘 방패나 칼을 든 모습으로 등장한다. 조각상 하단의 부조엔 성 게오르기우스가 용을 무찌르는 장면을 겁에 질린 채 쳐다보는 소녀의 모습이 새겨져 있다. 도나텔로는 가까운 쪽은 깊게 파서 선명하게, 상대적으로 먼 쪽은 옅게 파서 희미하게 연출하여, 원근법적인 효과를 조각에서도 실현하였다.

1425-1428년경

〈성 삼위일체〉
마사초,
프레스코, 667×317cm,
피렌체 산타마리아 노벨라 성당

공간의 환영을 만들어내는 원근법

마사초(1401-1428)는 스물일곱 젊은 나이에 생을 마감했지만, 그가 이루어놓은 업적은 서양 미술사에 이후로도 500여 년 이상, 지금까지도 영향을 미치고 있다.

그림 하단 양쪽에는 이 그림을 주문한 가문의 부부가, 그 뒤로는 왼쪽에 성모 마리아, 오른쪽에 사도 요한이 함께한다. 그들 뒤로 십자가의 예수가 보이고, 그 뒤로 하느님이 자리하고 있다. 사실 회화는 평면이어서, '—뒤로' 라는 말은 이치에 맞지 않는다. 그럼에도 그림 속 인물들이 서로 앞과 뒤를 차지하고 있는 것처럼 보이는 것은 원근법을 이용하여 공간의 환영을 만들어냈기 때문이다. 이 그림은 브루넬레스키가 발명하고 알베르티가 체계적으로 이론화한 원근법을 최초로 그림으로 구현한 것이다.

실제 현장에서 그림으로부터 7미터 떨어진 뒤 당시 이탈리아 남자의 평균 키인 162센티미터의 눈높이 153센티미터로 맞추어 십자가 하단 끝에 시선을 고정하면 그 뒤를 소실점으로 하여 그림 속 모든 것들이 뒤로 물러선 듯 깊은 공간감이 연출된다.

하단에는 석관과 해골이 함께 있는데, 그 위로 새겨진 작은 글자는 "나도 한때 그대였고, 그대 또한 내가 될 것이다"라는 말로, 즉 '당신도 나처럼 죽을 것이다'라는 뜻으로 해석된다.

1434년

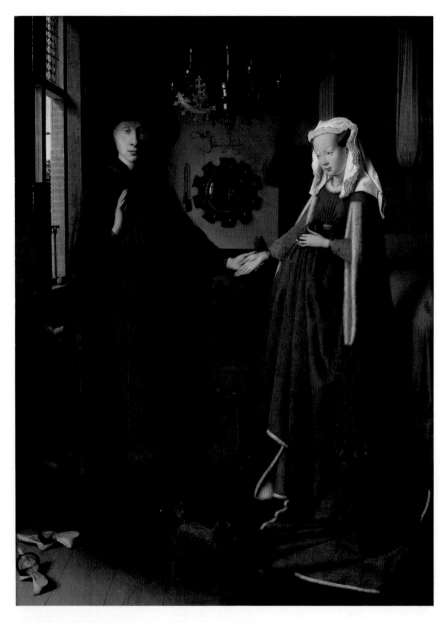

〈아르놀피니 부부의 초상〉
얀 반 에이크, 목판에 유채, 82×60cm, 런던 내셔널 갤러리

유화라서 가능한 섬세한 그림

달걀을 풀어 색안료를 섞어서 그리는 템페라화는 쉽게 균열이 가고, 너무 빨리 말라버리는 단점이 있었다. 벽에 회반죽을 바른 뒤, 그것이 마르기 전에 얼른 그림을 그리는 프레스코화 역시 습기가 많고 기온이 낮은 플랑드르, 즉 오늘날의 벨기에나 네덜란드 지역에서는 적합한 회화 매체가 아니었다. 플랑드르의 얀 반 에이크(1390-1441)와 후베르트 반 에이크(1370?-1426) 형제는 기름에 색안료를 섞어 그리는 유화 기법을 발명하였다. 몇 번이고 수정을 가해도 되는 유화는 그림의 완성도를 높이는 데 크게 도움이 되어 이탈리아 등으로 확산되었다.

이 그림은 부유한 모피 상인인 아르놀피니와 아내의 결혼 장면을 그린 것으로 플랑드르 부유층 가정의 실내를 배경으로 한다. 중앙 천장의 샹들리에, 두 주인공이 입고 있는 옷의 질감, 강아지 등 겨우 80센티미터를 조금 넘는 크기의 그림 안에 이처럼 세밀한 표현이 가능하다는 것은 실로 놀라울 지경으로, 플랑드르나 독일 등 알프스 이북 지역 회화에서 보이는 한 특징이다.

두 부부 사이의 거울에는 관람자들 쪽에 서 있었을 실내의 다른 인물들이 비쳐 보이고, 거울 틀을 장식하는 열 개의 둥근 원에는 심지어 예수가 십자가에 처형되기까지의 수난 장면이 그려져 있다. 그 거울 위로 새겨진 글자는 "1434년, 나 얀 반 에이크가 있다"라는 라틴어다. 그림을 그린 이가 자신임을 밝힘과 동시에 이 부부의 혼인에 거울 속 인물들과 함께 증인으로 참석한 사실을 기록한 것으로도 볼 수 있다.

화가의 모습과 서명이 그려진 부분.

1434년

코시모 데 메디치의 귀환

귀족들의 반란으로 추방되었던 코시모 데 메디치가 시민들의 열렬한 환호 속에 돌아와 공화정인 피렌체에서 막후 실세로 활동하기 시작한다.

코시모 데 메디치는 약재상으로 시작, 은행업으로까지 진출한 조반니 디 비치의 장남으로 1389년에 태어났다. 물려받은 은행업을 확장해 파리, 런던, 베네치아, 제노바, 나폴리 등 10여 개 도시에 지점을 차렸는데, 로마에 둔 지점은 교황청의 금고 역할을 했다. 그의 은행이 각국의 돈줄이 되면서 정치적으로나 외교적으로도 피렌체는 유리한 고지에 올라선다. 코시모는 예술 분야도 후원을 아끼지 않았고 고문서 수집에 열을 올려, 수많은 책들을 자신이 설립한 도서관에 보관하여 학문에 뜻을 둔 이들을 비롯하여 일반인까지 보고 익힐 수 있도록 하였다. 그의 이러한 역할은 피렌체가 르네상스의 요람이 되도록 했다.

자코모 다 폰토르모, 〈코시모 데 메디치의 초상〉 1518-1520년경

1439년

피렌체 공의회 개최

코시모 데 메디치는 로마 가톨릭교회와 동방 정교회의 동서 교회 화합을 목적으로 하는 공의회가 피렌체에서 개최되도록 막대한 비용을 흔쾌히 부담했다. 1443년까지 이어진 이 회의에서 결과적으로 목표한 바는 이루지 못했지만, 콘스탄티노폴리스에서 회의를 위해 건너온 동로마제국의 지식인들은 자신들을 환대해주는 코시모에게 고대 그리스의 진귀한 서적들을 선물했고, 관련한 지식과 정보들을 피렌체에 이식했다. 10여 년 뒤, 동로마제국이 오스만튀르크의 손에 멸망하면서 그곳의 지식인들은 대거 코시모가 있는 피렌체로 몰려왔고, 그로 인해 피렌체는 고대 그리스에 대한 관심과 애정이 다른 어느 도시보다 커질 수밖에 없었다. 이는 결과적으로 르네상스의 초석이 된다.

1440년경

구텐베르크, 활판 인쇄술 발명

독일의 금속 세공업자 구텐베르크가 수년의 연구 끝에 낱개의 금속 활자들을 압착기에 넣어서 찍는 방식을 발명하다. 대량 인쇄가 가능한 이 방식으로 지식의 전달 속도가 획기적으로 빨라졌다.

베노초 고촐리, 〈동방박사의 행렬〉, 1459-1462년경
메디치 가문이 공의회 개최를 기념하기 위해 주문한 3면짜리 벽화 그림 중 한 면이다.
앞장선 사람은 코시모 데 메디치의 손자인 로렌초 데 메디치로, 훗날 피렌체인들에게
'위대한 자'로 불리는 지도자로 등극한다.

1441년경

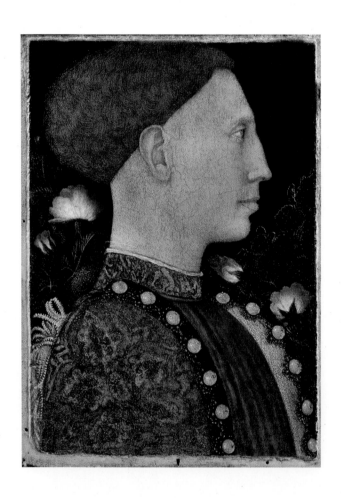

〈레오넬로 데스테의 초상〉

피사넬로, 목판에 템페라, 28×19cm, 이탈리아 베르가모 아카데미아 카라라

개인을 기념하는 초상화들이 제작되다

중세 때에는 한낱 개인을 기념하기 위해 초상화를 제작하는 일이 드물었다. 인간 중심적인 사고가 자리 잡기 시작하는 르네상스 초기, 귀족들과 상업으로 부를 이룬 신흥 부르주아들은 자신의 얼굴을 기념하고자 하는 열망에 사로잡히게 된다. 피사넬로(1395?-1455?)는 이들의 과시 욕구를 일찌감치 간파했다. 그는 과거 고대 로마의 황제나 귀족들이 주문 제작해서 지니고 다니던 측면상의 메달이나 동전을 본떠, 주문자의 얼굴을 새겨 넣어 판매하기 시작했다.

이는 자연스레 측면 초상화 제작으로 이어졌다. 측면상이 인물을 훨씬 더 신비롭고 권위 있게 표현한다고 여긴 고대인의 생각을 따른 것도 있지만, 정면상은 오로지 예수 그리스도를 그릴 때에만 가능하다는 생각도 무시할 수는 없는 이유였다. 화가 입장에서도 양쪽 얼굴을 모두 그리는 것보다는 한쪽 면만 그리는 편이 수월하기도 했고, 심지어 측면 초상화는 인물의 결점을 감추고 이상화시키기에 더 용이했다.

그림의 주인공은 페라라의 군주 레오넬로다. 레오넬로Leonello라는 이름은 '작은 사자'라는 뜻으로, 화가는 그의 머리카락을 마치 사자의 갈기처럼 묘사했다. 레오넬로는 이 초상화를 무척 마음에 들어 했으며, 이후 피사넬로가 제작한 그의 메달은 대부분 이 그림을 모델로 하여 만들어졌다.

1453년
동로마제국(비잔틴제국),
오스만제국에 의해 멸망.

르네상스의 후원자 메디치 가문

피렌체 시민들의 사랑을 듬뿍 받아 나라의 아버지, 즉 국부國父로 불리던 코시모 데 메디치(1389-1464)의 손자 로렌초 데 메디치(1449-1492)는 1469년 20세의 나이로 피렌체 공화국의 실질적인 지배자 자리를 물려받았다. 코시모 데 메디치부터 로렌초 데 메디치까지의 시절은 피렌체가 르네상스를 이끄는 선두주자로 군림할 수 있었다. 이후 메디치 가문은 세 명의 교황과 수많은 추기경을 배출했고, 두 명의 프랑스 왕비를 배출하는 등, 1743년 마지막 후손 안나 마리아 루이자 데 메디치의 시대까지 피렌체의 정치 문화 사회 전반에 막대한 영향력을 행사했다.

조반니 디 비치
1360-1429

'위대한 자' 로렌초
1449-1492

'국부' 코시모
1389-1464

피에로 디 코시모
1416-1469

줄리아노
1453-1478

로렌초 일 베키오
1395-1440

피에르프란체스코
1431-1476

조반니 일 포폴라노
1467-1498

조반니
1498-1526

피에로 디 로렌초	로렌초 디 피에로
1471-1503	1492-1519

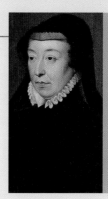

카테리나
1519-1589

프랑스식으로는
카트린 드 메디시스라고
불린다. 프랑스 앙리 2세의
왕비이자 남편이 죽은
뒤에는 10세의 나이에
왕위에 오른 아들
샤를 9세의 섭정으로
정치적 영향력을 끼쳤다.

조반니 디 로렌초
1475-1521
교황 레오 10세
(재위 1513-1521)

메디치 가문에서 처음 나온
교황으로, 레오 10세 시절
성 베드로 성당의 기금을
마련하기 위해 '면죄부'를
판매하였고, 마르틴
루터가 이를 비판하면서
종교개혁이 일어나게 된다.

안나 마리아 루이자
1667-1743

메디치 가문의 마지막 직계 후손.
피렌체와 인근 토스카나 지역의
통치권을 포기, 가문 소유의 모든 것을 새
통치자에게 양도했는데, 가문의 사무실로
사용하던 우피치, 저택이었던 피티궁,
그리고 이탈리아 각지에 흩어진 여러
저택에 가득한 미술작품, 각종 보석, 가구,
도자기, 장서 등을 '가문의 영광'이 아니라
'국가의 영예'를 위해 기증했다. 피렌체는
오늘날까지 메디치 가문이 일구어놓은
업적의 가장 직접적인 수혜를 받고 있다.

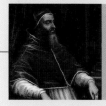

줄리오
1478-1534
교황 클레멘스 7세
(재위 1523-1534)

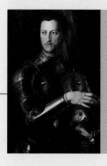

코시모 1세
1519-1574
토스카나 대공

피렌체의 공화정을
종식시키고 피렌체와 그
일대 토스카나 지역을
공국의 형태로 지배했다.

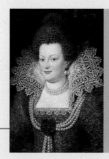

마리아
1575-1642
프랑스식으로는
마리 드 메디시스. 프랑스
앙리 4세의 왕비이자
루이 13세의 어머니로,
어린 아들의 섭정을 맡았다.

프란체스코
1541-1587

1475-1478년경

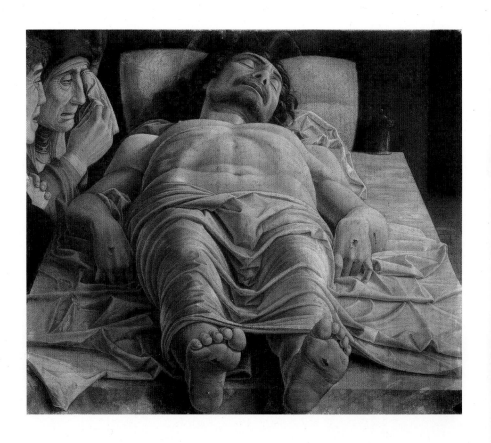

〈죽은 예수〉
안드레아 만테냐, 캔버스에 템페라, 68×81cm, 밀라노 브레라 미술관

발이 너무 작은 건 아닐까

성모 마리아와 예수가 사랑하는 제자 요한이 그의 죽음을 비통해하는 장면으로, 그림 앞에 서 있음에도 불구하고 마치 시신 발치를 서성이는 듯한 현장감에 압도당한다. 안드레아 만테냐(1431?-1506)는 발바닥에서 시작해 몸통, 그리고 머리까지 시선을 이어가면서 다리와 팔, 몸통의 길이를 줄여놓았다. 그 덕분에 평평한 화면임에도 깊숙한 공간감이 느껴진다. 이러한 방식을 단축법이라고 부른다.

하지만 눈썰미가 좋은 이들은 만테냐의 의도적인 오류를 발견하기 마련이다. 비례상 예수의 발은 지나치게 작게 그려졌고, 상대적으로 머리가 크다. 만약 발을 실제의 비례로 그리게 되면 예수의 몸통 중 일부가 발에 가려지게 된다. 만테냐는 적당히 눈을 속일 만큼 그 비율을 왜곡시켜 발의 크기를 줄임으로써 숨을 거둔 예수의 비통한 몸을 가능한 한 많이 보여주고자 했다. 예수의 두 발바닥에는 못이 박혔던 자국이 선연하다. 두 손등 역시 마찬가지다. 그는 죽음으로 더 이상 고통을 느끼지 못하지만, 한쪽 모서리에 얼굴을 간신히 내민 두 사람의 주름 가득한 얼굴에 슬픔이 회한이 눈물로 흘러 그림을 보는 우리를 적신다.

1478년
파치 가문의 음모 발생. 피렌체의 실질적인 지도 가문이었던 메디치 가문을 무너뜨리고 정권을 장악하기 위해 파치 가문이 교황 식스토 4세의 묵인하에 메디치가 형제의 암살을 시도하였다. 이 사건으로 로렌초 데 메디치는 목숨을 구했으나 동생 줄리아노 데 메디치는 사망한다. 이 사건 이후 교황은 피렌체 전체를 파문하기도 한다. 한편 로렌초의 아들과 줄리아노의 아들은 차례로 교황의 자리에 올랐다.

1481년

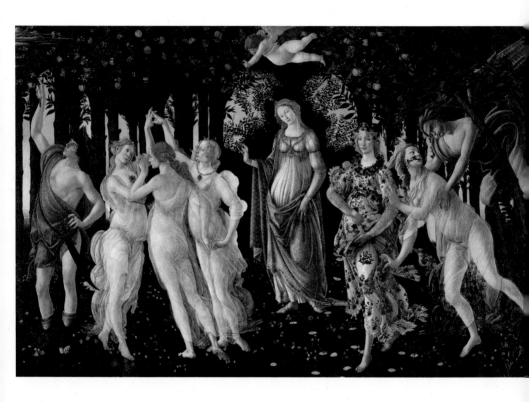

〈봄〉

산드로 보티첼리, 목판에 템페라, 203×314cm, 피렌체 우피치 미술관

메디치 가문의 영광

〈봄〉은 막 결혼한 메디치 가문의 귀공자를 위한 그림이다. 그림 오른쪽 구석, 봄을 알리는 서풍의 신 제피로스가 님프 클로리스를 겁탈하듯 껴안자 꽃무늬 옷차림을 한 여신 플로라로 변한다. 화면 정중앙에는 사랑의 여신 비너스가 모처럼 옷을 입고 서 있다. 그녀 위로 눈을 가린 채 화살을 쏘는 큐피드가 보이는데, 이는 아무것도 따지지 않는 맹목적인 사랑을 의미한다. 화면 왼쪽에는 비너스를 수행하는 삼미신이 속살을 드러내는 옷을 입은 채 모여 있다. 왼쪽 끝, 늘 날개 달린 장화를 신고 지팡이를 들고 다니는 머큐리(헤르메스)는 지팡이로 겨울의 먹구름을 휘저어 봄을 부른다. 고대 로마의 베르길리우스의『아이네이스』에 나오는 "헤르메스가 지팡이를 쥐고 바람을 이리저리 흩으며 축축한 안개를 찢고 날아오르네"라는 구절을 떠올리게 한다.

　산드로 보티첼리(1445?-1510)는 메디치 가문이 후원하는 플라톤 아카데미에서 여러 학자들과 그리스 로마의 문헌을 공부했다. 배경에는 '메디카medica'라는 학명이 들어가는 귤속의 오렌지 나무들이 서 있어서 메디치medici 가문을 떠올리게 한다. 따스한 바람과 꽃의 봄 이야기이자 봄처럼 시작되는 신혼을 의미하기도 하지만, 메디치 가문의 영광을 은연중에 과시하고 있다.

1481-1482년경

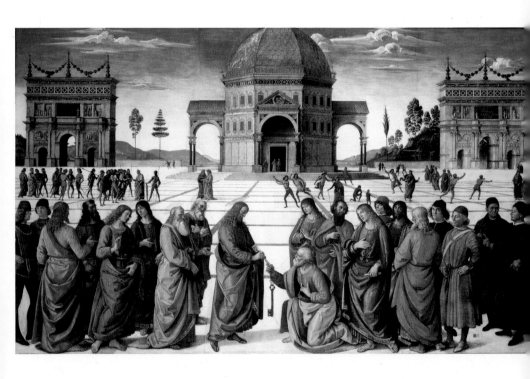

〈성 베드로에게 천국의 열쇠를 주는 그리스도〉

피에트로 페루지노, 프레스코, 335×550cm, 바티칸 시스티나 예배당

조화와 비례의 대칭

바티칸 시스티나 예배당의 북측과 남측 양 벽면을 장식하는 열두 점의 작품 중 하나다. 그림은 예수가 베드로에게 "또 내가 네게 이르노니 너는 베드로라. 내가 이 반석 위에 내 교회를 세우리니 음부의 권세가 이기지 못하리라. 내가 천국 열쇠를 네게 주리니 네가 땅에서 무엇이든지 매면 하늘에서도 매일 것이요 네가 땅에서 무엇이든지 풀면 하늘에서도 풀리리라"(마태 16:18-19)라는 말씀을 남기는 장면이다. 무릎을 꿇은 베드로는 식스토 4세와 율리오 2세 교황을 배출한 로베레 가문의 상징 색인 푸른색과 황금색의 옷을 입고 있다. 화면 왼쪽, 등을 돌린 남자가 마주하고 선 이는 주머니에 손을 넣고 있는데, 은전 몇 푼에 예수를 팔아넘긴 유다로 추정할 수 있다.

배경 정중앙에는 성전이 있고, 양쪽으로 개선문이 나란히 서 있다. 건물 앞 작게 그려진 무리들도 성서의 내용을 충실히 반영하고 있다. 왼쪽은 성전에 들어오려면 예수님이라도 세금을 내라는 말을 따르는 '성전세와 관련한 일화'(마태 17:24-27)가, 오른쪽에는 "진리가 너희를 자유롭게 하리라"(요한 8:32)라고 설교하는 예수에게 돌팔매질을 하는 유대인들의 이야기(요한 8:59)가 그려져 있다. 중앙 건물을 두고 양쪽 건물이 서로 대칭을 이루고, 그 건물 뒤를 소실점으로 하여 원근법적 공간을 배치한 점, 또한 예수와 베드로를 중심으로 좌우 양쪽에 인물들을 서로 대칭이 되도록 한 것은 르네상스 회화가 추구하는 조화와 비례의 원리에 입각한 것이라 볼 수 있다.

1490-1510년경

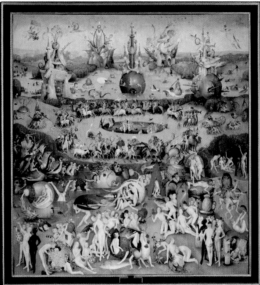

〈쾌락의 정원〉
히에로니무스 보스, 패널에 유화, 220×195cm, 마드리드 프라도 미술관

의문에 싸인 제단화

세 폭으로 제작된 이런 형식의 그림은 교회 제단화로, 미사가 있는 날이면 펼쳤다가 평소에는 접어두곤 했다. 그러나 교회에서 주문했다고 보기엔 그림 내용이 다소 선정적이라는 느낌을 지울 수 없다. 히에로니무스 보스(1450?-1516)의 삶에 대해서는 잘 알려진 바가 없거니와, 이 그림 역시 교회 제단화였다면 주문했거나 소장한 교회 정도는 드러나기 마련이지만, 아직까지는 밝혀진 것이 아무것도 없다.

그림은 네덜란드 화가 특유의 눈이 시릴 만큼 세밀한, 거의 바늘 끝으로 그린 듯한 묘사력이 압권이다. 왼쪽 그림은 아담과 하와의 탄생과 관련한 창세기의 이야기가 담겨 있는데, 식물인지 동물인지 모를 낯선 물체들이 들쑥날쑥한 크기로 그려져 있다. 중간 그림은 옷을 벗어 던진 사람들이 갖가지 모습으로 쾌락을 추구하는 장면이다. 오른쪽 그림은 그런 인간들이 맞게 될 최후처럼 보인다.

태어나 죄를 짓고 그 죗값을 치르는 그림으로 읽기도 하지만, 더러는 화가가 몸담았을 것으로 추정하는 자유정신형제회가 주장하는바, '성적 혼교를 통해 아담 이전의 순수함으로 돌아가자'는 의지를 그린 것으로 보기도 한다. 그런 식으로 해석하자면 오른쪽 그림 속 지옥에 떨어지는 인간들은 중앙 그림에서 보는 의식을 치르지 못한 이들의 최후를 보여주는 셈이다. 오른쪽 중앙엔 위장처럼 생긴 물체 뒤로 한 남자가 슬쩍 얼굴을 드러내고 있는데, 화가의 자화상으로 추정한다.

사실적으로 그려진 이 얼굴은 화가의 얼굴로 여겨진다.

1492년

스페인의 국토회복운동 완료. 스페인은 711년 이슬람 세계에 정복당한 이후 지속적으로 국토회복운동, 즉 레콩키스타를 추진했다. 반도 북쪽에 있던 스페인의 기독교 왕국 중 카스티야왕국의 왕위 계승자인 이사벨라 1세와 아라곤의 왕위 계승자 페르난도 2세가 1469년 결혼한 지 20여 년 만에 일구어낸 쾌거였다.

1492년

레콩키스타가 완료되고 몇 달 후, 이탈리아 제노바 출신인 크리스토퍼 콜럼버스는 이사벨라 1세와 대항해를 위한 협의에 들어갔고, 이윽고 인도라 믿어 의심치 않았던 신대륙, 중앙아메리카의 서인도제도에 도착했다.

1495-1497년경

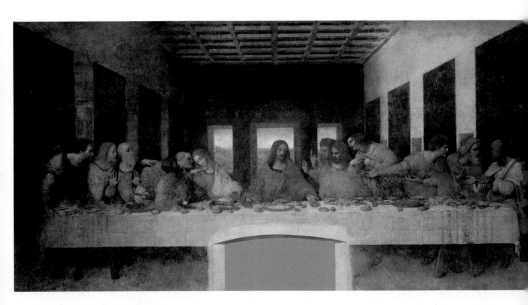

⟨최후의 만찬⟩
레오나르도 다빈치, 회벽에 유채와 템페라, 460×880cm, 밀라노 산타마리아 델레 그라치에 교회

수도원 식당에 그려진 만찬 장면

최후의 만찬을 주제로 한 그림은 주로 수도원 등의 식당에 그려지곤 했는데, 이 그림 역시 밀라노 산타마리아 델레 그라치에 교회 소속 수도원 식당을 위해 제작한 것이다. 레오나르도 다빈치(1452-1519)가 원근법에 입각해 그린 이 그림은 벽면을 가득 채우고 있어, 수도원의 실제 공간과 만찬의 공간이 이어진 것 같은 착각을 불러일으킨다. 예수를 중앙에 두고 열두 명의 제자가 세 명씩 무리를 지어 좌측 둘, 우측 둘로 서로 대칭을 이룬다. 이들 뒤로 난 세 개의 창문 역시 대칭을 이루는데, 특히 중앙 창문은 예수의 존재를 밝히는 후광 효과까지 더한다. 세 개의 창문, 네 무리로 나누어진 제자들, 그리고 열두 제자는 기독교의 삼위일체, 네 복음서, 그리고 새 예루살렘의 열두 문을 각각 상징한다는 해석도 있다.

그림은 "나는 분명히 말한다. 너희 가운데 한 사람이 나를 배반할 것이다"(마태 26:21)라는 예수의 말이 떨어진 직후를 묘사하고 있다. 제자들은 모두 '설마 저를 의심하는 것은 아니지요?'라는 표정으로 당혹해하고 있다. 예수가 가장 사랑하는 애제자로 늘 소개되는 사도 요한은 예수의 오른팔과 역삼각형을 이루며 짧은 수염의 베드로 쪽으로 몸을 기울이고 있다. 그 앞에 돈 주머니를 움켜쥔 채 사도 요한과 몸을 평행으로 하고 있는 자는 돈 몇 푼에 예수를 팔아넘긴 유다이다.

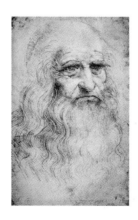

1482년
레오나르도 다빈치는 피렌체를 떠나 밀라노에 도착, 당시 밀라노 공국의 수장이던 루도비코 마리아 스포르차를 위해 군사 고문, 궁정의 연회 총감독 등의 활동을 하기 시작한다. 1516년 프랑스 왕 프랑수아 1세의 부름을 받고 앙부아즈에 정착하여 궁전 건축과 운하 설계 등의 일을 하다 2년 뒤인 1519년 유언장을 작성하고 열흘이 채 못 되어 사망한다.

1498-1499년

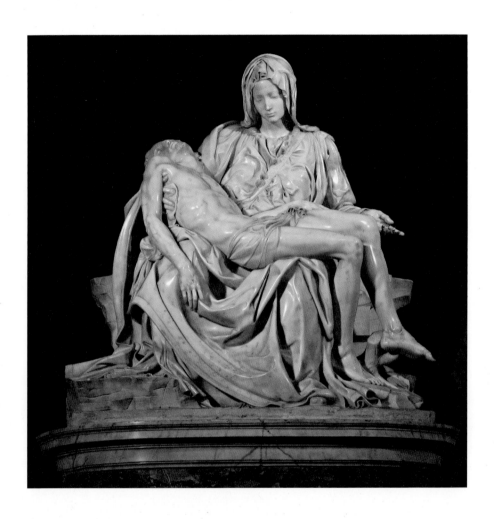

⟨피에타⟩
미켈란젤로 부오나로티, 대리석, 높이 174×195cm, 바티칸 성 베드로 성당

젊은 얼굴의 성모 마리아

'피에타Pieta'는 '연민', '가엾게 여김'을 뜻하는 이탈리아어로 성모 마리아가 죽은 그리스도를 안고 슬퍼하는 모습을 담은 그림이나 조각 일반을 칭하는 용어로 사용된다. 피렌체에서 살던 미켈란젤로(1475-1564)가 로마에 입성하여 처음 주문받은 작품이다. 손과 옆구리에 난 상처만 아니라면, 그가 고통 속에 죽어간 예수라는 생각이 들지 않을 정도로 인물이 이상화되어 있다. 성모 마리아 또한 너무나 젊고 아름다운 데다가 비통한 슬픔을 토해내지 않는, 그저 깊은 생각에 잠긴 모습으로만 표현되어 있다. 이는 미켈란젤로가 생각하는 가장 이상적으로 아름다운 여성상을 성모 마리아를 통해 창조해낸 것으로 볼 수 있다. 심지어 아들보다 젊어 보이는 얼굴의 성모 마리아는 역설적으로, 나이 든 여성은 아름답지 않다는 당시 사람들의 편견을 그대로 반영하고 있다고 볼 수 있다.

미켈란젤로는 이 작품을 감상하고 있는 무리들 틈에 자신의 신분을 속인 채서서 평가를 엿들었는데, 무리 중 누군가가 이 〈피에타〉를 두고 다른 조각가의 이름을 대며 칭찬하자, 그날 밤 성모 마리아의 가슴을 가로지르는 띠에 '피렌체 출신의 미켈란젤로가 이것을 만들었다'라는 글귀를 새겨 넣었다. 이로써 이 작품은 미켈란젤로가 자신의 서명을 남긴 최초이자 최후의 조각이 되었다.

1500년

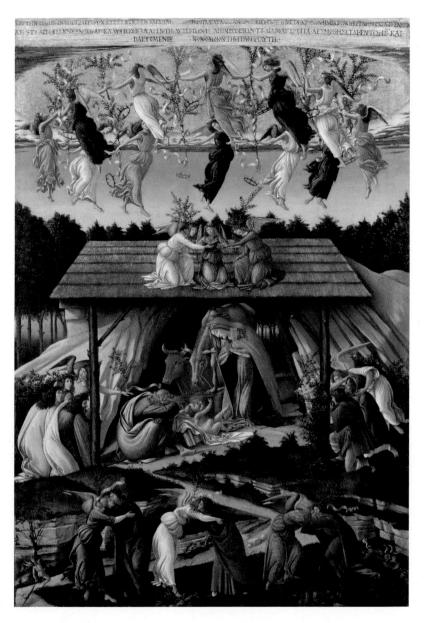

〈신비한 탄생〉
산드로 보티첼리, 캔버스에 템페라, 109×75cm, 런던 내셔널 갤러리

보티첼리, 사보나롤라에 열광하다

아름다운 여인들의 누드를 신화의 주인공으로 내세우는 그림을 주로 그리던 보티첼리는 철저한 금욕주의를 내세우는 수도사이자 피렌체의 국정을 이끌어 가던 지롤라모 사보나롤라에 크게 경도되었다. 1498년 그가 공개 처형당한 후 그린 이 그림은 예수 탄생의 장면으로, 세속적인 욕망을 때론 은근히, 때론 노골적으로 드러내던 이전 작품들과 완전히 달라졌다.

　무릎을 꿇은 채 기도하는 마리아와 그 옆의 요셉, 아기 예수가 화면 정중앙을 차지한다. 고개를 푹 숙인 요셉의 모습에서 슬픔이 느껴진다. 백발이 성성한 것은 그가 이미 이만큼 늙어 예수를 잉태하게 할 능력이 없다는 사실을 암시한다. 지붕 위로 열두 천사가 승리의 상징인 월계수를 들고 춤추고 있는데, 이 숫자는 아마도 《요한계시록》21장에 기록된 새로운 예루살렘의 문이 열두 개라는 점을 강조하는 듯하다. 지붕 위의 세 천사는 성 삼위일체를 떠올리게 하고, 그들이 입은 하양, 초록, 빨강의 옷은 각각 믿음, 소망, 사랑을 상징한다. 외양간 왼편으로 동방박사가, 오른편으로는 목자들이 예수의 탄생을 축복하기 위해 몰려든다. 신발이 아예 없거나, 있더라도 구멍이 숭숭 난 것은 이들이 그만큼 검박하다는 것을 증명한다. 지그재그로 그려진 길은 신앙생활의 고됨을, 나아가 예수의 앞으로의 삶이 그만큼 험하리라는 것을 말한다. 아래 세 천사는 인간들과 서로 얼싸안고 있다. 신이자 인간인 예수의 은유, 혹은 종교로 화합하는 인간들의 삶에 대한 은유로 보인다.

1498년

사보나롤라 화형당하다.
수도사 사보나롤라는 피렌체 공화국의 실질적 지배자인 로렌초 데 메디치를 비판하고 부패한 교회도 맹비난하면서 대중의 마음을 사로잡았다.
그는 그림, 음악, 문학 등 예술은 그저 인간에게 쾌락과 탐욕만을 줄 뿐이라고 공격했는데, 1497년에는 '허영의 소각'이라는 행사를 개최, 수많은 서적과 예술품, 값비싼 옷과 장신구 등을 불태워버리기도 했다.
결국 파문당한 그는 1498년 피렌체의 베키오 광장에서 시민들이 지켜보는 가운데 목이 잘리고 불태워졌다.

1503년경(혹은 1518년경)

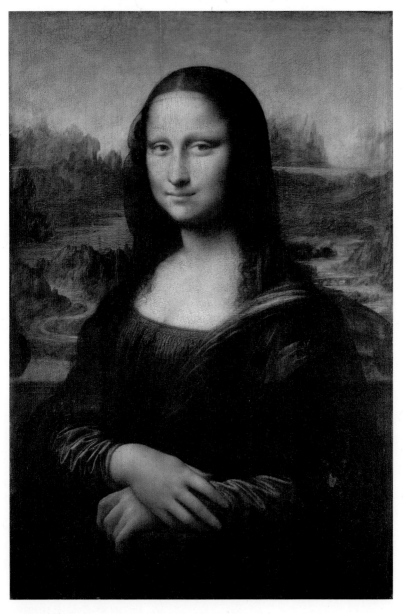

〈모나리자〉

레오나르도 다빈치, 패널에 유채, 76×53.3cm, 파리 루브르 박물관

세상에서 가장 유명한 미소

『르네상스 미술가 평전』의 작가 조르조 바사리가 책에서 언급한 바에 따르면, 이 그림은 1503년경 피렌체의 부유한 상인 프란치스코 델 조콘도가 주문한 것으로, 20여 년 연하인 아내의 초상화이다. 바사리가 말한 대로라면 그녀는 그림이 그려지던 당시 스물네 살에 불과하지만, 30-40대 여인으로 보인다는 점, 무엇보다도 그가 직접 〈모나리자〉를 보고 언급한 것은 아니라는 여러 정황을 고려해 볼 때 작품의 제작 연도는 물론이고, 정확하게 누구를 그린 것인지조차 밝혀지지 않은 상태이다.

그림은 화가가 죽은 뒤 프랑스 왕실 소장품이 되었고, 그로 인해 현재 루브르 박물관에서 소장, 전시되고 있다. '모나'는 이탈리아어로 유부녀에 대한 경칭이며 '리자'는 바사리가 말한 조콘도 씨 부인의 이름 '리사'이다. 눈썹이 그려지지 않은 미완성이라는 주장도 있지만 최근 학자들은 원래 그려져 있었던 것이 후대에 와서 지워진 것이라 주장하기도 한다.

〈모나리자〉는 이때까지의 초상화가 완전 측면상이었던 것과 달리, 살짝 몸을 튼 앞모습을 그리고 있어 한결 자연스럽다. 레오나르도 다빈치는 그녀의 눈가나 입 꼬리, 옷의 주름 등을 슬쩍슬쩍 흐릿하게 처리해서 한층 더 인물을 생기 있게 만들었다. 사물이나 인간의 윤곽선을 안개에 싸인 듯 모호하게 그리는 이 방법을 스푸마토라 부르는데, 특히 그녀의 미소가 신비로운 이유가 바로 이 스푸마토로 그린 입술 가장자리가 주는 효과이기도 하다. '스푸마토 sfumato'는 이탈리아어로 '흐릿한', '불분명한'이란 뜻이다.

1506년

성 베드로 대성당 착공. 베드로가 묻혔다고 여겨지는 자리에 있던 낡은 성당을 허물고 재건축이 시작되었다. 이 거대 사업의 기금을 마련하기 위해 1507년부터 교황청에서 일정 금액을 내면 죄를 사해준다는 면죄부 판매를 주도, 훗날 종교개혁을 촉발하는 계기가 된다. 성당은 건축가 브라만테의 최초 설계도가 채택된 이래 라파엘로, 미켈란젤로 등 여러 미술가들의 손을 거쳐 1626년에 완공되었다.

1508-1512년

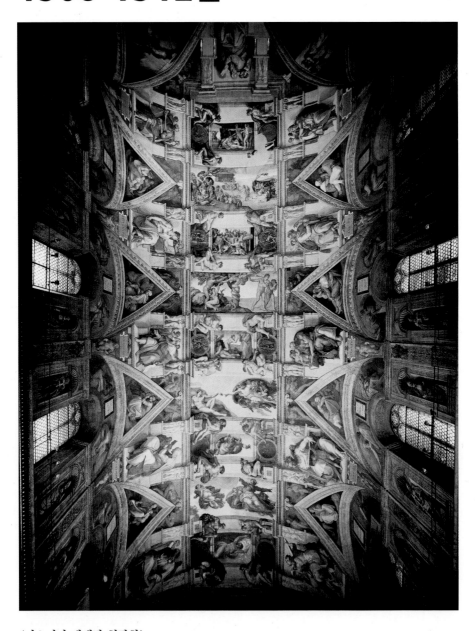

〈시스티나 예배당 천장화〉
미켈란젤로 부오나로티, 프레스코, 약 4100×1400cm, 바티칸 시스티나 예배당

초고속으로 그린 대작

교황 율리오 2세의 명으로 미켈란젤로가 시스티나 예배당 천장에 그린 그림이다. 천장은 가로 약 14미터, 세로 41미터에 달한다. 1508년부터 그리기 시작했으나 경비 지급 문제로 교황과 마찰이 일어나 14개월 동안이나 작업을 중단한 점, 또 극히 일부를 제외하곤 조수의 손을 빌리지 않은 점을 감안한다면, 그야말로 초고속 제작이라 할 수 있다. 등장인물이 343명에 달하는 것도 그렇지만, 프레스코로 그렸다는 사실 역시 놀라지 않을 수 없다. 프레스코화는 벽면에 회반죽을 바른 뒤에 그것이 마르기 전에 안료를 입혀 그리는 기법으로, 그림을 빨리 그려야 하고 수정이 필요한 경우 그 부분을 죄다 뜯어내야 한다는 점에서 상당한 기술이 필요했다.

미켈란젤로는 자신이 조각가라는 사실에 자부심을 느끼던 사람으로, 제대로 된 프레스코화는 그려본 적이 없었으며 회화 자체에 그다지 큰 매력을 느끼지 못했다. 그럼에도 그는 18미터 높이의 비계를 만들어 그 위에서 조수 몇몇과 함께 작업했다. 그는 천장에 건축 구조를 그려 넣은 뒤 중앙에는 아홉 개의 천지 창조 관련한 창세기 장면을 그렸다. 천지 창조 양쪽으로 각각 다섯 개씩 총 열 개의 장면에는 신화의 무녀들과 성서의 예언자들이 그려졌고, 그 바깥, 삼각형 모양의 스팬드럴과 그 삼각형을 받치고 있는 반원 형태의 공간에도 예수의 조상, 예언서의 내용들을 그렸다. 그 밖에도 청동 조각 느낌이 나는 누드상, 또 작업을 지시한 교황 율리오 2세 가문의 상징인 도토리나무를 들고 있는 청년의 누드상도 곳곳에 그려 넣었다.

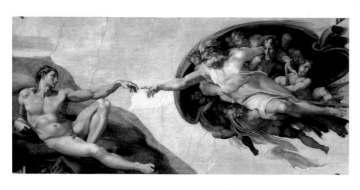

천장화 중 하나인 〈아담의 창조〉에서 손가락으로 교감하는 장면은 스필버그의 영화 〈ET〉에서 오마주되어 큰 관심을 받았다. 그러나 아담의 손가락은 미켈란젤로 사후 1년 뒤 심하게 훼손되어 다른 화가가 다시 그린 것이다.

1509-1511년경

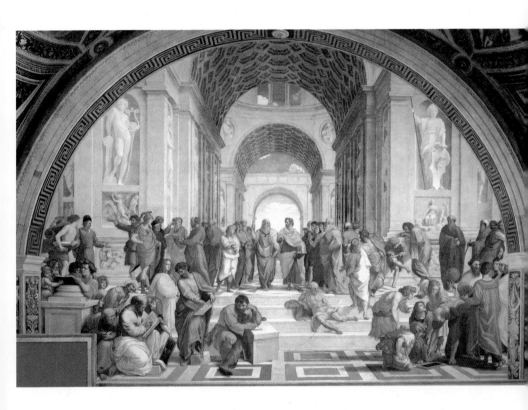

〈아테네 학당〉
라파엘로 산치오, 프레스코, 579.5×823.5cm, 바티칸 사도 궁전

미켈란젤로를 그려 넣은 진리의 전당

라파엘로와 미켈란젤로는 교황 율리오 2세의 부름을 받고 비슷한 시기 바티칸의 너른 벽들을 장식하고 있었다. 미켈란젤로가 시스티나 예배당 천장화 〈천지 창조〉를 그리는 동안 라파엘로(1483-1520)는 교황이 중요한 문서들을 읽고 서명하는 '서명의 방'의 네 벽면을 그리고 있었는데, 그중 하나가 〈아테네 학당〉이다. 당시 바티칸의 성 베드로 성당을 재건축하기 위해 기용된 브라만테가 설계한 도면을 참고해 구성해낸 건물 배경은 중앙의 아치를 중심으로 정확하게 양쪽이 대칭을 이룬다. 등장인물들 역시 중앙의 두 남자를 중심으로 양쪽이 좌우 균형을 적당히 맞추고 있다. 화면 아래쪽 턱을 괸 남자와 오른쪽 계단에 널브러진 남자가 서로 균형을 이루고 그들 양쪽으로 무리 지어 선 남자들 역시 서로 대칭이 된다. 건물 벽감에 조각상으로 그려진 왼쪽의 아폴론과 오른쪽, 메두사의 얼굴이 그려진 방패를 든 아테나 역시 좌우 짝이 맞다. 그림 중앙의 두 남자는 플라톤과 아리스토텔레스로, 좌측의 플라톤은 레오나르도 다빈치를 모델로 하였다고 전한다.

라파엘로는 같이 교황청에서 일하면서도 늘 자신을 미워하던 미켈란젤로에게 감정이 좋지 않았으나, 그가 그리던 천지 창조의 일부를 공개하던 날 작품을 보고 감동한 나머지 완성점을 찍은 이 작품을 굳이 고쳐가며, 하단에 턱을 괴고 생각에 잠긴 철학자 헤파이스토스를 미켈란젤로의 모습으로 그려 넣었다. 이 그림은 고대의 철학자, 수학자, 천문학자 등 54명의 인물이 표현되어 있는데, 더러 라파엘로 동시대의 인물들을 모델로 하고 있다.

1513-1515년경

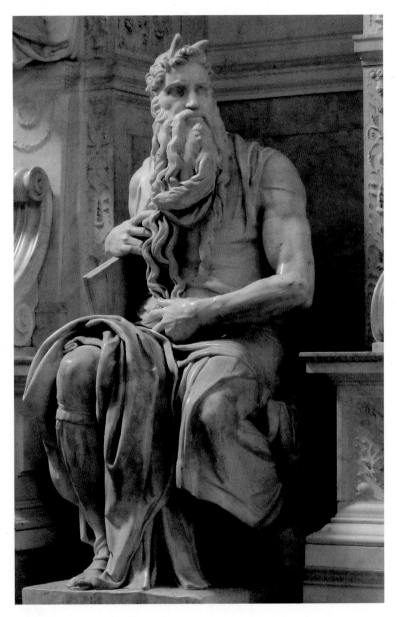

〈모세〉
미켈란젤로 부오나로티, 대리석, 높이 235cm, 로마 산피에트로 인 빈콜리 성당

머리에 뿔이 달린 예언자

교황 율리오 2세는 앞으로 자신이 죽어 묻힐 영묘 장식을 미켈란젤로에게 의뢰했다. 평소 조각이 회화보다 우위에 있다고 생각하던 미켈란젤로로서는 상당히 고무적인 제안이었다. 그는 대리석 채석장으로 유명한 카라라에 무려 여덟 달이나 머물면서 질 좋은 대리석을 준비, 40여 점 이상의 영묘 조각과 청동 부조들로 교황의 무덤을 장식할 생각이었다. 하지만 교황이 제작비 지불을 미루고 심지어 면담조차 거부하자 피렌체로 돌아가 버렸다. 율리오 2세는 피렌체 정계 지도자들까지 협박해 결국 미켈란젤로를 바티칸으로 불러들였고, 그림을 그리고 싶지 않다는 그로 하여금 기어이 시스티나 예배당 천장화를 완성하게 만들었다.

미켈란젤로가 그토록 간절하게 바라던 영묘 장식 작업은 교황이 사망한 후 그나마 규모를 줄여 다시 진행되었다. 모세상은 바로 그 축소된 영묘를 위해 제작된 것이다.

모세는 하느님으로부터 받은 두 개의 십계명 판을 옆에 끼고 앉아 있다. 긴 수염의 모세는, 당시 수염을 길러서는 안 되는 성직자임에도 불구하고 프랑스군에 패해 사망한 병사들을 애도하기 위해 수염을 자르지 않았던 호전적인 율리오 2세와 동일시된다. 모세는 머리에 뿔을 달고 있다. 하느님과 만난 뒤 그의 얼굴에 '빛'이 나게 되었다는 내용의《출애굽기》구절이 라틴어로 번역되는 과정에서 '뿔'로 옮겨지는 바람에 많은 이들이 모세를 뿔 달린 남자로 묘사하곤 했다.

루터의 95개조 반박문 발표

독일의 신학자 마르틴 루터가 면죄부 판매를
비롯하여 기독교 사회를 정면 비판한 95개조
의 반박문을 발표, 종교 개혁이 시작되었다.

카를 5세, 신성로마제국의 황제로
선출되다

카를 5세는 스페인의 왕이자 신성로마제국의
황제였으며, 합스부르크 가문이 소유한 여러
지역 중 열일곱 개 나라의 왕이었다.

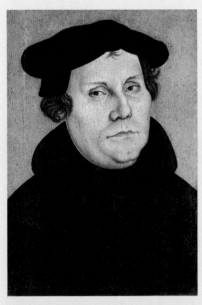

루카스 크라나흐, 〈마르틴 루터의 초상〉

면죄부 판매를 풍자하는 그림.

1527년

로마 대약탈

1520년대에 전개된 종교개혁으로 가톨릭교회는 그 어느 때보다 심각한 위기에 직면했다. 교황이 있는 이탈리아 반도를 둘러싼 주변 정세도 만만치 않아서 신성로마제국의 황제이자 스페인의 왕인 합스부르크 왕가의 카를 5세와 프랑스의 프랑수아 1세는 서로 세력을 확장하는 과정에서 이탈리아 내 피렌체, 베네치아, 밀라노 등의 도시국가들과 연합하거나 대적하는 형식으로 서로 견제하고 있었다. 교황청도 마찬가지여서 교황 클레멘스 7세는 힘의 균형을 위해 프랑스, 잉글랜드 왕국, 베네치아 공화국, 밀라노 공국, 피렌체 공화국 등과 함께 코냑크 동맹을 맺어 합스부르크 왕조 치하의 국가들과 대결 구도를 형성했다. 전쟁이 한창 진행 중이던 1527년 카를 5세는 로마로 진격을 명하여, 제국군이 로마를 닥치는 대로 방화하고 약탈하고 파괴했다.

요하네스 링겔바흐, 〈1527년 로마 대약탈〉, 17세기

1538년

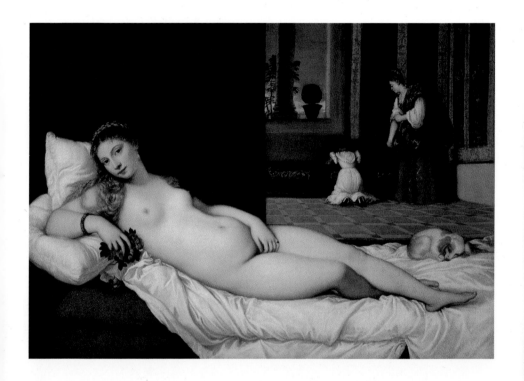

〈우르비노의 비너스〉

티치아노 베첼리오, 캔버스에 유채, 119×165cm, 피렌체 우피치 미술관

도발적인 시선을 던지는 여성

이탈리아 우르비노의 공작인 귀두발도 델라 로베레가 1534년, 줄리아 바라노와의 결혼을 기념하여 주문한 그림이다. 그림은 무엇보다 비너스가 던지는 도발적인 시선이 압권인데, 적어도 19세기까지 그림 속 누드 여성이 이렇게 노골적으로 화면 밖 감상자를 빤히 쳐다보는 일은 없었다. 남성 고객을 의식해, 남성 화가에 의해 그려진 그림이니만큼, 관음증의 시선을 보내고 있는 남성 감상자들을 불편하게 할 이유가 없었기 때문이다.

그림 오른쪽, 한 하녀가 무엇인가를 찾고 있는 궤짝은 당시 이탈리아 귀족들 사이에서 유행하던 혼수 가구에 해당한다. 그 위 창문에 놓인 화분에는 은매화 나무가 심어져 있다. 이 나무는 사랑의 여신 비너스를 상징한다. 누워 있는 여인의 손에 들린 장미꽃 역시 비너스 혹은 사랑을 의미한다. 하얀 침대보는 순결을 의미하지만, 붉은 침대는 장미의 붉은색과 더불어 불타는 사랑을 은유한다. 베네치아에서 활동하던 티치아노(1490-1576)는 빛과, 그 빛에 따른 색채의 변화를 치밀하게 잡아낼 줄 알았으며, 시각적인 그림을 마치 촉각적인 것으로 바꾸어놓은 양, 손을 대고 싶을 만큼의 사실적인 질감 처리에 뛰어났다. 비너스의 고운 피부가 그렇고, 침대보와 베개 등은 그 부드러움, 그 사각거림, 그 포근함이 고스란히 오감을 자극한다.

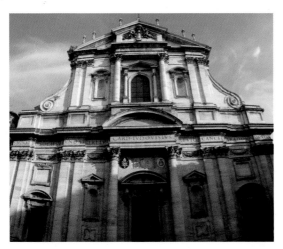

1540년
예수회 승인.
예수회는 성 이그나티우스 데 로욜라와 프란시스코 사비에르 등이 파리에서 만든 가톨릭 남자 수도회다. 이그나티우스가 사망하던 1556년엔 회원이 거의 1천여 명에 육박했고, 전 세계에 사도들이 파견되어 적극적인 선교 활동을 주도했다.

1626-1650년에 예수회에서 성 이그나티우스를 기념하여 로마에 건축한 성 이그나티우스 교회.

1540-1545년경

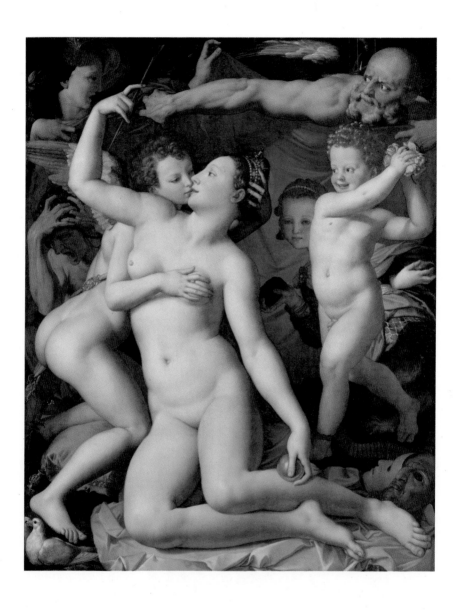

〈비너스와 큐피드의 알레고리〉
아뇰로 브론치노, 목판에 유채, 146.1×116.2cm, 런던 내셔널 갤러리

시간이 벗겨내는 사랑의 진실

미켈란젤로, 라파엘로, 레오나르도 다빈치가 모두 살아 왕성한 활동을 하던 르네 상스의 절정기가 저물면서 17세기 바로크 시대가 되기까지 미술의 경향은 흔히 후기 르네상스라고 부른다. 먼 훗날 르네상스 시대를 열렬히 사랑하던 사가들은 이 후기 르네상스 시기를 르네상스 거장들의 작업 방식, 즉 '매너Manner'나 베끼는 것이었다는 식으로 폄하하면서 매너리즘 시기라고 불렀다. 그러나 이 시기 미술 가들도 독창적인 나름의 방식들을 찾아 작업했는데, 종교개혁과 로마 대약탈 등 굵직한 사건들의 틈바구니 속에서 느끼는 불안함이 반영된 듯, 형태와 색채의 변 형과 왜곡이 두드러졌고, 파격적인 구도로 화면을 구성하곤 했다.

아뇰로 브론치노(1503-1572)는 인체를 길게 늘어뜨린 듯 묘사하는 형태 왜 곡이 특징이다. 복잡한 구도에, 사라진 원근법은 전성기 르네상스가 추구하던 조 화와 균형의 미학을 상실하고 있다. 그림은 여러 가지 상징으로 가득 차 있다. 비 너스는 아들인 큐피드와 가족 사이이라고 하기엔 다소 애매한, 패륜적 분위기를 풍긴다. 오른쪽에서는 한 아이가 장미를 던지려 하는데, 사랑을 불붙인다는 의미 로 읽을 수 있다. 가시에 찔려서도 아픈 것을 모르는 이 아이는 사랑에 눈먼 '어리 석음'의 상태를 말한다. 아이 뒤의 소녀는 몸통 왼편에 오른손이, 오른편에 왼손 이 달려 있고, 아래로는 뱀 꼬리와 사자의 다리가 이어져 있다. 이는 '기만'을 의 미한다. 그 아래 가면은 '위선'을 상징한다. 큐피드 뒤로 고통에 겨워하는 노파는, 사랑하는 자들이 늘 앓는 병 '질투'를 뜻한다. 왼쪽 상 단의 뒤통수가 깨진 여인은 '망각'을 의미한다. 그녀 는 사랑이 가져다줄 모든 고통의 씨앗들을 애써 덮어 버리려 하지만, 시간은 결국 모든 진실을 드러내기 마 련이다. 과연 모래시계를 등에 업은 노인이 보인다. 시간의 신이다.

1545년
반종교개혁.
종교개혁으로 인한 위기의식에서 시작된 가톨릭교회 내부의 움직임이라 할 수 있다. 이들은 1545년 트리엔트에서 공의회를 개최하여 종교개혁 세력에 대항하는 여러 자구책을 마련했다. 이런 움직임은 17세기 중반까지 지속되었다.

1546년
종교개혁가 마르틴 루터 사망.

1548년

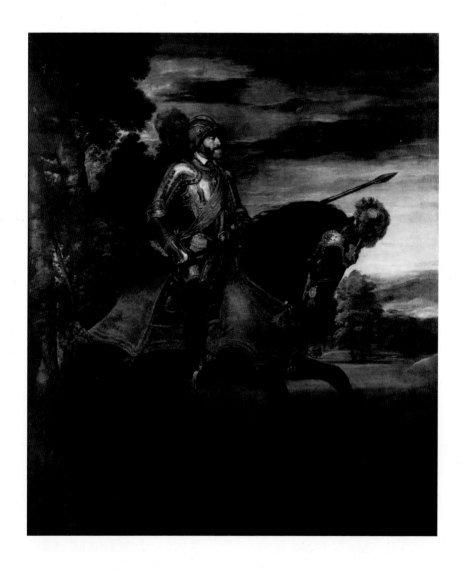

〈카를 5세의 기마상〉
티치아노 베첼리오, 캔버스에 유채, 335×283cm, 마드리드 프라도 미술관

영웅적 기마상의 모범

신성로마제국의 황제인 카를 5세는 베네치아 출신의 화가 티치아노가 붓이라도 떨어트릴 양이면 직접 허리를 굽혀 집어 줄 정도로 그를 아꼈다. 심지어 그에게 기사 작위까지 수여할 만큼 존경했다. 당대 귀족들은 특히 초상화에서 두각을 나타냈던 티치아노에게서 자신의 초상화 한 점이라도 얻는 걸 꿈이자 영광으로 여길 정도였다. 로마와 피렌체에 미켈란젤로가 있다면, 베네치아를 비롯하여 오늘날의 독일, 오스트리아, 헝가리 등의 신성로마제국과 멀리 이베리아 반도의 스페인을 통치하던 합스부르크 왕가에겐 티치아노가 있었다. 카를 5세는 스페인의 후아나 공주와 신성로마제국의 펠리페 1세 사이에 태어나 제국의 황제이자 스페인의 왕이었으며, 합스부르크 왕가가 소유한 여러 땅의 왕으로 혹은 공작으로 살았다.

이 그림은 로마제국의 황제 마르쿠스 아우렐리우스의 기마상을 본떠 그린 것으로 독실한 가톨릭의 수호자였던 카를 5세가 뮐베르크에서 개신교 연합을 무찌른 것을 기념한다. 거칠고 드센 야생의 말을 길들여 자신의 뜻에 따라 부리는 모습은 모든 것을 제압하는 영웅상으로, 훗날 궁정화가들이 그리는 '황제 기마상'의 모범이 되었다.

1555년

아우크스부르크 화의

독일에서 개신교인 루터파와 가톨릭파의 전쟁이 끝나고 종교 선택의 자유를 인정하는 아우크스부르크 화의를 맺게 된다. 이로써 개신교를 택한 제후와 도시는 가톨릭 주교의 지배에서 벗어나게 되었다.

아우크스부르크에 모인 제후들.

펠리페 2세, 네덜란드를 통치하다

신성로마제국의 황제 카를 5세는 아들인 펠리페 2세에게 네덜란드 지역을 물려주었다. 이듬해 펠리페 2세는 다시 스페인의 왕위에까지오른다. 구교, 즉 가톨릭을 고수하는 스페인은 네덜란드에서 세를 확장시키고 있는 신교도들을 탄압하여 갈등의 불씨를 키웠다.

1556년

펠리페 2세, 스페인 왕위를 계승하다

합스부르크 왕가 카를 5세의 첫째 아들인 페르디난트 1세는 아버지로부터 신성로마제국의 황위를, 동생인 펠리페 2세는 스페인의 왕위를 물려받았다. 펠리페 2세는 첫 아내와 사별한 뒤 영국 헨리 8세의 딸 메리와 결혼했고, 42년간 통치했지만, 신대륙의 식민지까지 지배하면서도 파산선고를 네 번이나 받을 정도로 재정 적자에 시달리기도 했다. 그가 마드리드 인근, 엘에스코리알에 새 왕궁을 지으면서유럽 각지에서 수많은 미술가들이 이주해왔는데, 엘 그레코도 그중 하나였다.

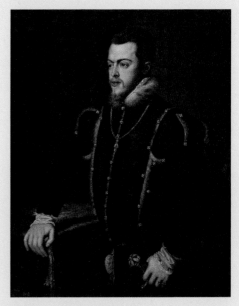

티치아노, 〈펠리페 2세〉, 1550년경

네덜란드의 성상 파괴 운동

네덜란드의 신교도가 교회의 성상들을 모조리 파괴하는 사건이 벌어지다. 이는 네덜란드와 벨기에, 프랑스 동부 등의 지역을 지배하던 가톨릭 국가 스페인에 대한 위협과 항거로 여겨졌다. 이에 1567년 네덜란드 총독으로 임명된 알바 공작 페르난도 알바레스 데 톨레도는 스페인과 가톨릭에 저항하는 1천여 명을 처형하고 9천 명의 재산을 몰수하는 등 가혹한 압제를 펼친다..

네덜란드, 스페인에 대한 독립전쟁 시작

80년 전쟁이라고도 불리는 이 전쟁은 1609년부터 12년간 휴전했으나 1648년까지 이어졌으며, 전쟁 결과 네덜란드 북부 일곱 개 주는 독립하고, 남부와 벨기에 등지는 여전히 스페인의 지배하에 남게 된다.

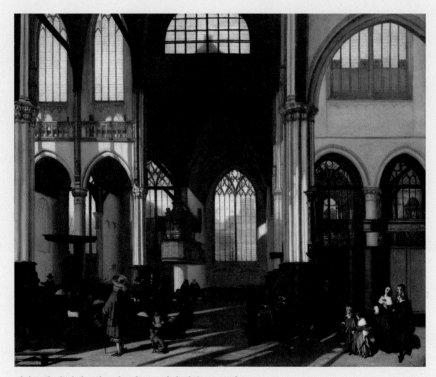

에마누엘 데 비테, 〈암스테르담 구교회의 내부〉, 1661년
암스테르담에서 가장 오래된 이 교회는 원래 가톨릭 성당이었으나
16세기 신교의 예배당으로 변경되면서 원래 있던 장식물들이 치워졌다.

1568년

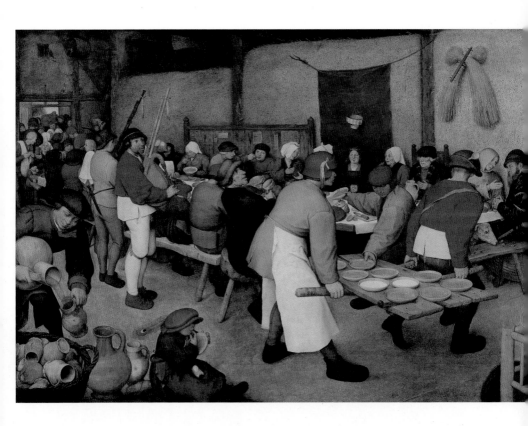

〈농부의 결혼식〉
대大 피터르 브뤼헐, 패널에 유채, 114×164cm, 빈 미술사 박물관

일상을 담은 장르화의 발전

바티칸의 성 베드로 교회 재건축을 위해 면죄부까지 판매하는 가톨릭의 부패를 지적하면서 촉발된 종교개혁 정신은 신교 국가였던 네덜란드의 미술 시장에도 영향을 미쳤다. 이곳 화가들은 소위 미술계의 큰손이었던 교회로부터 대형 제단화나 거대한 규모의 조각 장식 주문을 기대하기 힘들었다. 따라서 네덜란드의 화가들은 과거처럼 교회나 사치스러운 귀족들로부터 주문을 먼저 받은 뒤 그 요구에 따라 작품을 제작하는 것이 아니라, 개인이 먼저 작품을 제작한 뒤 직접 혹은 화상을 통해 작품을 판매하기 시작했다. 그림의 내용 또한 다양해졌는데, 성서에 등장하는 종교적 인물들이나 그 일화, 신화 속 영웅이나 역사적 사건 등과 관련한 그림보다는 일상의 소소한 장면을 담은 장르화가 특별한 사랑을 받았다.

플랑드르의 대표적인 농민화가로 알려진 대☆ 피터르 브뤼헐(1525?-1569)의 그림 속 농민들은 긴 식탁을 놓고 떠들썩하게 결혼식 연회를 즐기고 있다. 벽에 걸린 서로 교차된 보리 다발은 혼인을 상징한다. 신부는 초록 휘장을 배경으로 앉아 있는데, 신랑은 두 남자가 신고 온 음식 접시를 식탁으로 옮기는 붉은 모자의 남자일 것으로 추정하기도 하고, 혹은 왼쪽에 술을 따르고 있는 청년이라 보는 이도 있다.

1572년

성 바르톨로메오 축일 대학살(위그노 대학살)이 벌어지다. 위그노는 프랑스의 칼뱅파 신교도들을 일컫는다. 아들 샤를 9세를 대신해 섭정을 하던 카트린 드 메디시스가 자신의 딸 마르그리트와 나바라 왕국의 왕으로, 신교도였던 헨리케 3세의 결혼식에 참석한 뒤 잠시 머물고 있던 신교도들을 불시에 공격, 학살했다. 결혼식 후 6일 만인 8월 24일 성 바르톨로메오 축일에 일어난 일이다. 이를 계기로 프랑스는 치열하고 지루한 신구교 간의 싸움터로 변했다. 결국 1589년, 나바라 왕국의 헨리케 3세가 앙리 4세라는 이름으로 왕위에 오르며 부르봉 왕조 시대를 열게 된다.

1573년

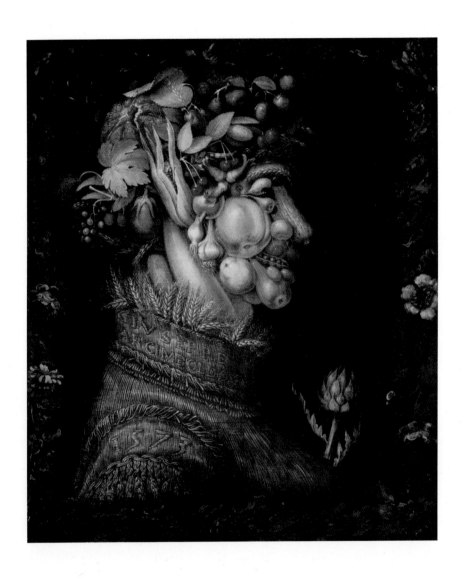

사계 중 〈여름〉
주세페 아르침볼도, 캔버스에 유채, 76×63.5cm, 파리 루브르 박물관

파격적인 상상력

이탈리아 출신의 주세페 아르침볼도(1527-1593)는 1562년부터 합스부르크 가문 출신의 신성로마제국 황제들을 위해 일하기 시작했다. 황제 막스밀리안 2세의 명을 받은 아르침볼도는 봄, 여름, 가을, 겨울로 구성된 사계 연작과 땅, 불, 물, 공기로 구성된 4원소 연작을 제작했다.

그림은 사계 연작 중 하나인 '여름'이다. 안으로는 신구교 간의 갈등이 최고조에 이르고 밖으로는 오스만튀르크의 이슬람 세력으로부터 지속적으로 위협받던 시절, 뭐건 해결하겠노라고 시도하던 일마다 모두 변변찮은 결과를 내어 그야말로 의기소침해질 수밖에 없었던 상태에서 막시밀리안 2세는 이 그림을 받아들었다. 너무나 파격적으로 그려, 혹시 황제가 노발대발할까 봐 노심초사하던 신하들은 막상 황제가 그림 앞에서 웃음을 터트리자 안도했다는 이야기가 있다.

소년, 청년, 장년, 노년으로 표현된 봄-여름-가을-겨울 4계절 연작이 곧 '시간'의 흐름을, 또 땅, 불, 물, 공기의 4원소는 우리가 살고 있는 세계 전체를 의미하는 만큼 황제가 이 이 시공간을 모두 지배한다는 뜻을 황제는 읽어낸 것이다.

루브르에 소장된 이 연작은 작센의 선제후인 아우구스트에게 선물하기 위해 황제가 복제를 허락하여 1573년에 제작된 것이다. 하나하나 따로 떼어내도 완벽한 정물화가 될 정도로 세밀하게 그려진 과실들이 모여 환한 미소의 인물로 조합되어 있다. 목 칼라에는 화가 자신의 이름 'GIUSEPPE ARCIMBOLDO'가, 어깨 가까이에는 제작 연도가 새겨져 있다.

1573년

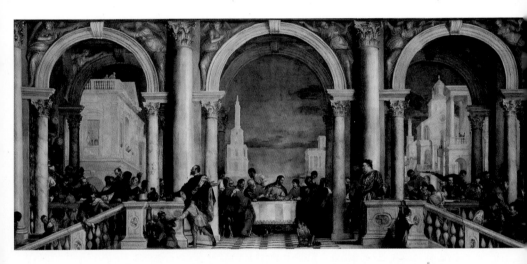

〈레위가의 향연〉

파올로 베로네세, 캔버스에 유채, 555×1280cm, 베네치아 아카데미아 미술관

"화가에게도 창작의 자유가 있다"

이탈리아 베로나 출신의 파올로 베로네세(1528-1588)의 작품 〈레위가의 향연〉은 원래 '최후의 만찬'을 그린 것이었다. 그러나 죽음을 앞두고 하는 마지막 식사의 비장함은 온데간데없고 여느 저택이나 왕궁의 성대한 연회 장면처럼 보인다는 이유로 여러 사람들이 입방아를 찧었고, 화가는 마침내 종교재판소에 불려가게 되었다.

최후의 만찬 장면에 이렇게나 많은 인물을 그린 이유를 재판관이 묻자 베로네세는 "예수님과 열두 사도만 그리자니 남는 공간이 있어 제가 상상해낸 인물들로 채웠습니다"라고 대답했다. 또 재판관은 이 심각한 장면에 심지어 "어릿광대나 창을 들고 있는 술 취한 독일인 등 상스러운 것들을 넣는 게 적절하다고 보는가"라는 질문도 던졌다. 당시 가톨릭 세계에서는 독일, 즉 신성로마제국 치하 프로테스탄트들을 이단으로 보았기에 "상스러움으로 가득 찬 그림들로 신성한 종교를 비난해 무지한 사람들에게 잘못된 교리를 전하고 있다는 사실을 몰랐는가?"라고 다그쳤다.

베로네세는 "시인이나 미치광이들이 그런 것처럼, 화가도 그럴 자유가 있습니다"라고 대답하는데, 이는 창작의 권리를 주장하는 오늘날의 예술가들이 말하는 바와 크게 다르지 않다. 베로네세는 큰 벌은 면했지만, 그림의 제목을 예수가 레위 가문의 결혼식에 초대되어 간, 〈레위가의 향연〉으로 바꿔야 했다.

1586년경

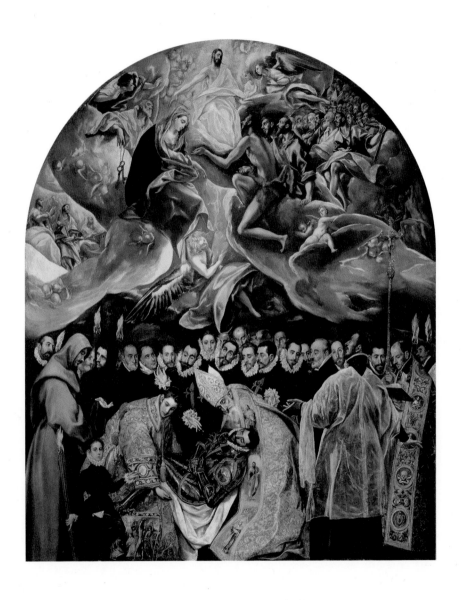

〈오르가스 백작의 매장〉
엘 그레코, 캔버스에 유채, 480×360cm, 스페인 톨레도 산토 토메 교회

개성 강한 필치의 그리스 화가

청운의 꿈을 안고 호기롭게 이탈리아로 건너온 애송이 그리스 화가는 막상 어딜 가도 "좀 하시네요!" 소리를 듣는 쟁쟁한 실력자들 틈에서 오히려 빛을 볼 기회를 잡을 수가 없었다. 막 새로운 궁전을 짓느라 많은 인력을 필요로 한다는 소식을 듣고 스페인으로 이주한 그는 테오토코폴로스라는 본래의 긴 이름보다 간단히 '그리스 사람'이라는 뜻의 '엘 그레코El Greco'(1541?-1614)로 불렸다. 그의 그림은 후기 르네상스 시대 매너리즘을 대표한다. 길쭉하게 늘어난 신체, 불길해 보이는 배경, 마치 공포영화의 한 장면을 보는 듯한 비현실적인 분위기가 특징인 그의 그림들은 몇 작품만 눈에 담으면, 다음부터는 금방 그의 작품을 알아볼 수 있을 정도로 개성이 강하다.

이 작품은 오르가스 백작이 성모 마리아와 세례 요한의 중재로 천국에 살게 될 것이라는 염원을 담고 있다. 그림 상단은 천상, 즉 인간의 이성과 합리가 닿지 않는 곳이다. 따라서 등장인물의 크기가 원근법의 질서에서 벗어나 다소 혼란스럽다. 그에 비해 하단은 인간의 공간으로 비교적 그 비율과 원근감이 인간적이다. 죽은 오르가스 백작의 시신을 두 성인 성 스테파노와 성 아우구스티누스가 부축하고 있고, 그 뒤로 톨레도의 당대 실세들이 가득하다. 그림 왼쪽 하단, 수도사 앞에 서 있는 작은 아이는 화가의 아들인 호르헤 마뉴엘로 주머니에 꽂힌 손수건에 출생년도인 1578년이 기록되어 있다. 오르가스 백작의 다리를 받치고 선 성 스테파노의 머리 뒤로 화가 자신의 모습도 그려져 있다.

1588년

스페인의 무적함대가 영국에 패배하다. 바다의 패권을 두고 벌인 세 차례의 해전에서 패하면서, 이후 스페인은 점차 쇠락의 길을 걷게 된다.

1592-1594년

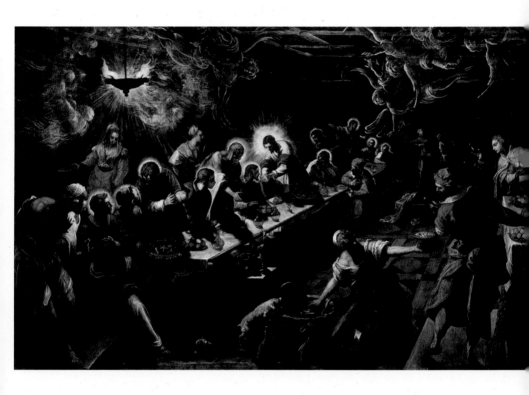

⟨최후의 만찬⟩
틴토레토, 캔버스에 유채, 365×568cm, 베네치아 산조르조 마조레 성당

긴장감을 높이는 독특한 구도

최후의 만찬을 주제로 하는 그림들은 식탁을 중앙 정면에 배치하는 것이 일반적이지만, 이 그림은 비스듬하게 사선으로 그려진 식탁이 화면을 가로지르는 구도로 묘하게 긴장감을 높인다. 모호한 분위기를 연출하는 빛, 어둡고 탁한 색과, 그 사이를 뚫고 나온 파랑, 빨강, 노랑 등의 선연한 색상들이 눈길을 사로잡는 이 그림은 베네치아의 매너리즘 화풍을 이어가던 틴토레토(1518-1594)의 작품이다.

식탁 정중앙에서 제자들에게 음식을 나누어 주는 예수의 머리 주위로 눈부신 후광이 함께한다. 그러나 워낙 하인들이 분주해서 시선이 여러 곳으로 분산된다. 식사 장소 역시 이전 화가들의 그림들처럼 차분하고 성스러운 공간이 아니라, 어느 농가나 값싼 여인숙 식당을 떠올리게 한다. 왼편 상단의 횃불에서 시작된 연기가 식당 안으로 번지면서 천사의 모습으로 바뀌는데, 오른쪽 상단에는 이 연기 천사들이 무리를 이루어 식탁을 내려다보고 있다.

야코포 로부스티가 본명인 틴토레토는 베네치아의 위대한 화가 티치아노나 베로네세와 동시대 화가로 워낙 빠른 작업으로도 유명해서 남들이 데생할 때 이미 채색을 마무리하는 수준이었다 한다. 주문이 넘쳐서 작업 속도가 느릴 수밖에 없는 티치아노를 대신해 자기가 더 빨리 마무리할 수 있다며 큰소리치며 작업을 따내기도 했다. 작업 속도가 빨랐던 이유 중에는 마리아 로부스티라는 딸의 도움 덕분이라는 소문도 있는데, 딸이 사망한 뒤 급속도로 그림 제작 수가 줄어든 것을 보면 헛소문은 아닌 듯하다.

1594년
운하 건설 도중 폼페이의 유물 발견. 그러나 본격적인 발굴은 18세기 중반에서야 시작된다.

1594년경

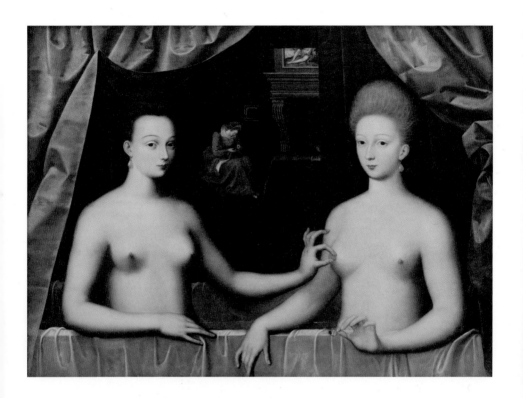

〈가브리엘 데스트레와 그의 자매〉
퐁텐블로 화파, 캔버스에 유채, 96×125cm, 파리 루브르 박물관

앙리 4세의 반지 선물

프랑스의 왕 프랑수아 1세는 1516년 레오나르도 다빈치를 자신의 왕궁이 있던 앙부아즈로 불러 가까이 지내면서 오늘날 프랑스의 이미지를 만들어낸 〈모나리자〉를 루브르의 것으로 만들었다. 그 밖에도 그는 당시로서는 훨씬 더 선진 문화를 자랑하던 이탈리아 미술품을 적극적으로 사들였고, 왕실 소유의 여러 궁전을 개조하고 때론 신축하면서 이탈리아의 예술가들을 대거 기용, 가장 효과적이고 확실한 방법으로 이탈리아 문화를 흡수했다. 훗날 프랑스가 '예술적인'이라는 말과 같은 의미를 가질 수 있게 된 것은 바로 이런 군주들의 노고가 한몫을 했다.

그가 퐁텐블로 성을 신축, 장식하기 위해 불러들인 이탈리아의 장인들은 대체로 후기 르네상스 시대 매너리즘을 구가하던 이들이다. 주로 협업으로 작품 활동을 하였기에 개인 서명이 들어가지 않은 작품이 많아 종종 '퐁텐블로 화파'의 그림이라는 식으로 작가를 표기한다. 이들 퐁텐블로 화파의 영향은 앙리 4세(재위 1589-1610) 시대까지 이어진다.

이 그림 역시 길게 늘어난 몸, 창백한 피부색, 과장된 원근감과 모호한 분위기가 특징이다. 그림의 정확한 의미는 아직도 밝혀지지 않았지만, 앙리 4세의 정부인 가브리엘 데스트레와 그 자매인 빌라르 공작부인을 그린 것이라 본다. 공작부인이 가브리엘 데스트레의 젖꼭지를 굳이 꼬집듯 잡고 있는 이유는 알 수가 없지만 그 모양이 반지를 암시한다는 사실에서 막 이혼한 앙리 4세가 정부였던 가브리엘 데스트레와의 결혼을 앞두고 주문한 것이라는 추측도 있다.

1598년
앙리 4세는 낭트 칙령을 발표하여 프랑스 내 위그노의 종교적 자유를 인정한다.

1599년경

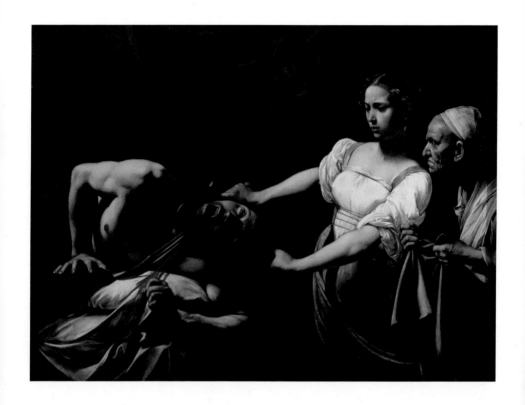

〈홀로페르네스의 목을 치는 유디트〉
카라바조, 캔버스에 유채, 145×195cm, 로마 국립 고전 미술관

극적이고 동적인 바로크 미술

종교개혁이 유럽 사회를 강타한 이후 건축, 조각, 회화 등의 미술 시장에서 가장 큰 손이었던 가톨릭교회는 더 화려하고 웅대한 건축과 장식, 그리고 더 자극적인 내용과 표현의 회화나 조각으로 멀어져 가는 신도들의 마음을 사로잡는, 반종교 개혁의 미술 세계를 확장시켰다. 이러한 의도와 경향이 농후한 17세기의 미술을 후대 사가들은 '바로크'라고 부른다.

'바로크baroque'는 '일그러진 진주pérola barroca'라는 뜻의 포르투갈어에서 나온 단어다. 조화, 질서, 균형감이 느껴지는 우아한, 절제감이 느껴지는 르네상스 미술을 '진주'로 보고 그 진주가 다소 훼손된 듯한 그 직후의 경향을 조롱조로 부른 것이다. 대체로 바로크 미술은 빛과 어둠의 극단적인 대조, 동적인 감각이 두드러진다. 내용 면에서도 감상자에게 심적 자극을 더하는 참수 장면이라거나 납치, 폭행 등의 폭력적인 장면이 르네상스보다 빈번하게 등장한다.

카라바조(1571-1610)의 이 그림은 《유디트서》에 나오는 내용을 그린 것으로 이스라엘의 젊은 과부 유디트가 조국을 침략한 아시리아 장수를 술에 취하게 한 뒤 하녀와 함께 목을 베는 장면을 담고 있다. 숨을 죽이게 하는 잔혹한 순간에 그림의 중심 인물과 사건에만 빛을 비추고 나머지는 칠흑처럼 어둡게 마감하는 테네브리즘tenebrism 기법은 17세기 바로크 미술의 가장 큰 특징이 되었다.

1609년

갈릴레이, 기존의 망원경을 획기적으로 개량하여 목성의 위성과 태양의 흑점 등을 관측하다.

1610년

프랑스의 앙리 4세가 광신적인 가톨릭교도에 의해 암살당하자 아들 루이 13세가 왕위에 오른다.

1617년경

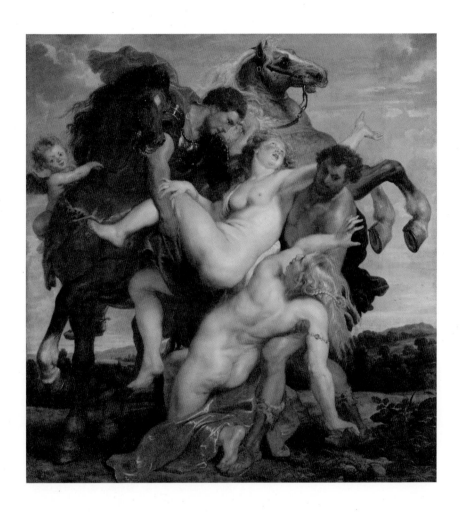

〈레우키포스 딸들의 납치〉
페테르 파울 루벤스, 캔버스에 유채, 222×209cm, 뮌헨 알테 피나코테크

활달하고 대범한 바로크의 대가

오늘날의 벨기에와 프랑스 동부에 해당하는 플랑드르 지역은 17세기 스페인의
지배하에 있었다. 17세기 플랑드르 바로크의 거장 루벤스(1577-1640)는 유럽 왕
실과 귀족들의 사랑을 한몸에 받던 화가였다. 주로 안트베르펜에서 일했지만, 잘
생긴 외모, 화려한 언변, 사교적인 성격에 5개 국어에 능통해, 각국 궁정을 돌아
다니며 군주들의 이해관계를 조율하는 외교관으로도 활약했다.

그의 그림은 활달한 필치로 곡선을 많이 사용해 움직임이 크게 느껴지는 것
이 특징이다. 풍만한 누드, 살결 하나하나의 미세한 떨림까지 느껴지는 섬세한
곡선, 바람 소리가 들려오는 듯한 대범한 붓질, 등장인물들의 다소 과장된, 연극
적인 자세 등은 이성보다 심리와 심정에 호소하는 바로크 미술의 또 다른 특징이
기도 하다.

그림은 레다와 제우스 사이에서 태어난 형제 카스토르와 폴리데우케스가
레우키포스의 딸 힐라이라와 포이베를 납치해서 결혼했다는 이야기를 묘사한
것이다. 울부짖는 말은 금방이라도 캔버스 밖으로 튀어나갈 듯하고 여인들 역시
혼비백산, 남자들의 거친 손으로부터 빠져나오기 위해 사력을 다한다. 그런 여성
들을 제압하는 남성들 역시 온몸에서 소름 끼칠 정도의 힘이 느껴진다.

1618년

보헤미아의 왕이자 헝가리의 왕,
신성로마제국의 황제인
페르디난트 2세가 1555년에
제정된 아우크스부르크 협약을
무시하고 개신교도들을 탄압,
가톨릭으로의 개종을 요구하면서
전 유럽이 전쟁에 휩싸이게 된다.
이 전쟁은 끝없는 소모전을
펼치다가 1648년에 가서야
종식되었고, 베스트팔렌에 모여
아우크스부르크 협약을 충실히
준수하는 것으로 합의했다.

1620년경

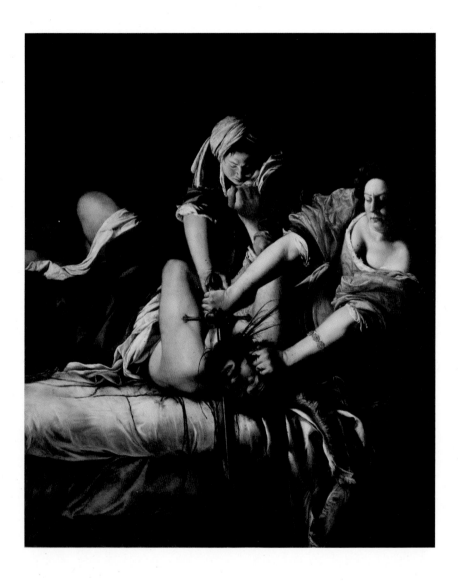

〈유디트와 홀로페르네스〉
아르테미시아 젠틸레스키, 캔버스에 유채, 146.5×108cm, 피렌체 우피치 미술관

최초의 아카데미 회원이 된 여성 화가

여성의 사회 진출이 거의 막혀 있다시피 했던 시절, 여성이 화가가 되기 위한 가장 좋은 조건은 아버지가 화가인 경우였다. 그들은 아버지로부터 그림을 배운 뒤 아버지, 오빠 등을 도와 함께 작업하기도 했는데, 대부분 여성은 자신이 아닌, 남성 가족의 이름으로 작품을 판매하는 것이 일반적이었다. 대체로 여성의 실력은 남성보다 못하다는 생각이 지배적이었던 탓이었다.

아르테미시아 젠틸레스키(1593-1653?)는 그런 편견 속에 자신의 존재를 강력하게 드러낸 여성 화가 중 하나다. 그녀는 화가인 아버지, 오라치오 젠틸레스키의 작업실에서 그림을 배웠는데, 아버지의 동료 화가 아고스티노 타시에게 성폭행을 당했고, 그 일로 법정에서 수치스러운 증언을 해야 했다. 그녀는 상처를 딛고 일어나 이탈리아 역사상 여성으로서는 최초로 아카데미 회원이 되었다.

짙은 어둠을 배경으로 사건의 중심에만 조명을 비추어 감상자의 심리를 크게 압박하는 테네브리즘은 카라바조를 연상시킨다. 그러나 카라바조가 그린, 같은 주제의 그림 속 유디트가 이런 일을 하기엔 너무 여리고 아름답고 어린 소녀의 모습이라면, 젠틸레스키의 유디트는 두 팔로 강하게 적장을 제압하는 강인한 여성으로 그려지고 있다. 카라바조의 하녀가 젊은 유디트를 돋보이게 하는 늙고 추한, 그리고 어떤 도움도 줄 수 없는 존재로 그려진 것에 비해 젠틸레스키의 하녀는 당차고 적극적인 여성이다.

1637-1639년

〈아르카디아에도 나는 있다〉
니콜라 푸생, 캔버스에 유채, 85×121cm, 파리 루브르 박물관

고대 조각상에 색을 입혀놓은 듯한 그림

프랑스 출신의 니콜라 푸생(1594-1665)은 1624년부터 로마에 체류하면서 카라바조 등 이탈리아 거장들의 영향을 받았으며 그곳의 여러 인문학자들과 교류했다. 그는 1640년 루이 13세의 청으로 루브르 궁전 장식을 위해 2년여간 파리에 머문 것을 제외하곤 죽을 때까지 로마에 머물렀다. 그는 색과 빛을 능숙하게 사용하여 감상자들의 심리를 자극하는 바로크 화가이기도 했지만, 눈보다는 '머리'에 호소하는, 말하자면 이성적이고 철학적인 그림을 추구했다. 영웅적이며 초월적인 존재를 등장시켜 종교, 도덕, 성찰 등의 이성적 태도를 유도하는 그의 그림은 '고전주의적 장엄양식'이라 부른다.

1648년, 프랑스에 왕립 미술 아카데미 창설을 명할 정도로 미술 등 예술 제반에 관심이 깊었던 루이 14세는 푸생이 로마에서 그린 그림을 대거 수집했다. 이로써 푸생이 장엄양식으로 그린 그림들은 주제 면에서나 기법 면에서나 프랑스의 미술 아카데미가 본받아야 할 모범으로 자리 잡게 된다.

그림의 등장인물들은 마치 고대 조각상에 색과 옷을 입혀놓은 듯, 완벽하고 이상적인 아름다움을 자랑한다. 그들은 석관의 글자, '아르카디아에도 나는 있다'를 가리키며 운명의 여신을 쳐다본다. '아르카디아'는 서구인들의 이상향으로, 그런 곳에서조차도 죽음은 피할 수 없다는 인생무상을 이야기하는 셈이다.

1640년경

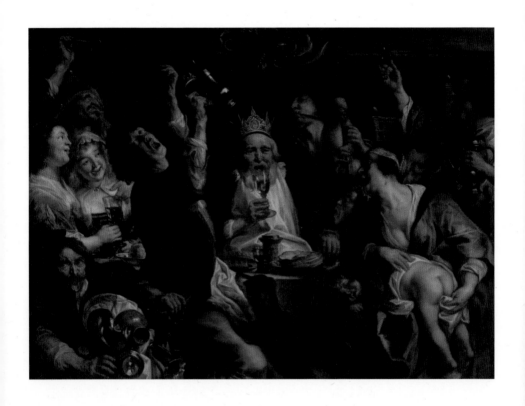

〈왕이 마신다〉
야코프 요르단스, 캔버스에 유채, 156×210cm, 브뤼셀 벨기에 왕립 미술관

평범한 사람들의 축제

회화는 그림이 다루는 주제에 따라 구분할 수 있다. 신화, 종교, 영웅들의 이야기를 담아 교훈적이고 종교적인 정신을 고취시키는 역사화는 그런 의미에서 언제나 회화의 모범이 되어왔다. 보수적인 미술 아카데미는 역사화 이외의 그림들을 장르화라고 불렀지만, 차츰 초상화, 풍경화, 정물화 등이 자신의 이름을 가지고 독립한 뒤, 이 그림처럼 대단하지 못한 사람들의 그저 평범한 일상의 순간을 담은 그림만 '장르화'라고 부르게 되었다.

그림은 매해 1월 6일에 열리는 공현절 축제를 즐기는 사람들의 모습을 담고 있다. 예수가 세상에 오신 것을 축하하는 날로, 네덜란드나 벨기에 사람들은 큰 케이크 안에 작은 콩알을 숨겼다가 그것을 먹게 되거나 찾아낸 사람이 왕이 되는 게임을 즐겼다. 그림은 왕으로 뽑힌 사람이 큰 소리로 "왕이 마신다!"라고 외치는 장면이다. 흥겨운 놀이에 각양각색의 사람들이 등장하는데, 왼쪽 하단 남자는 너무 마신 탓인지 술을 게워내고 있고, 오른쪽에는 한 엄마가 실례를 한 아이의 엉덩이를 닦고 있다. 학자들의 연구에 의하면 이 엄마는 화가의 아내 카타리나이다. 한편 왕 노릇을 하고 있는 이는 화가의 장인이다. 왕의 왼쪽에는 백파이프를 연주하는 사람이 보이는데, 화가 야코프 요르단스(1593-1678) 자신의 모습으로 알려져 있다.

1641년

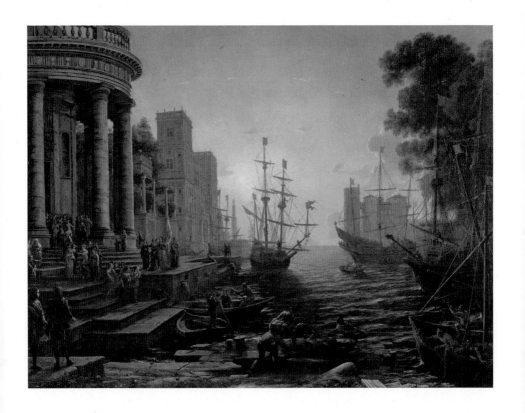

〈성 우르술라의 승선〉
클로드 로랭, 캔버스에 유채, 113×149cm, 런던 내셔널 갤러리

'그림 같은' 풍경 그림

클로드 로랭(1600-1682)은 프랑스 로랭 지역 출신으로 로마로 건너가 제빵 기술자로 일하다 나폴리로 이주하면서 본격적으로 그림을 그리기 시작했다. 그는 산, 나무 등의 모형을 만들어 그것들을 적절한 위치에 배치하여 만족할 만한 구도를 잡은 뒤에 그렸다. 또한 고대 건축물을 적당히 그려 넣은 뒤 신화나 전설, 혹은 성서의 이야기를 곁들였다. 인물과 그 이야기들이 배경이 되고, 풍경 자체가 주인공이 되는 그림을 그린 것이다. 그는 빛과 색의 느낌을 잘 관찰한 뒤 은은한 대기의 변화를 신비롭게 펼쳐내어 '그림 같은' 환상을 그림 속에 심어놓았다.

　　클로드 로랭은 '클로드 유리'라고 불리는 볼록한 검은 유리 렌즈를 이용했는데, 오늘날 사진가들이 렌즈 앞에 장착하는 필터와 같은 것으로, 색을 은근하게 하고 다소 흐릿하게 보이도록 했다. 클로드 유리는 이후 풍경을 그리는 화가들에게 한동안 필수품이 될 정도였다. 이런 몽환적인 느낌을 주는 클로드 로랭의 그림들은 소위 '픽처레스크picturesque 회화(그림 같은 풍경 그림)'라 부른다. 성 우르술라는 이교도 왕자와의 결혼을 앞두고 1만 1천 명의 처녀들을 거느리고 순례 여행을 떠났으며, 훗날 훈족의 왕 아틸라의 청혼을 거부해 살해당한 성녀로 이 그림은 그녀가 순례 여행을 떠나기 위해 배를 기다리는 장면을 담고 있다.

1642년

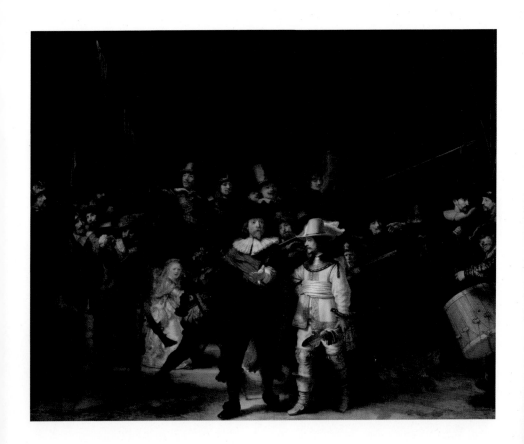

〈야간 순찰〉
렘브란트 판 레인, 캔버스에 유채, 379.5×453.5cm, 암스테르담 국립미술관

스냅사진 같은 단체 초상화

이 그림은 암스테르담의 민병대 건물 회의실에 걸기 위해 주문한 단체 초상화다. 〈프란스 반닝 코크 대장과 그 대원들〉쯤의 제목이 더 적당했을 이 그림을 〈야간 순찰〉이라 부른 것은 그림에 칠한 니스가 검게 변한 것을 보고 밤의 풍경으로 생각한 탓이다. 주문한 그림보다 벽 크기가 작았던 것인지 당시 민병대원들이 왼쪽 면을 잘라내 버리는 바람에 현재 그림은 화가의 원작과는 크기에서 차이가 있다.

렘브란트(1606-1669)는 학창시절의 단체 사진처럼 일렬로 인물을 배치하고 그들 중 누구 하나도 치우치거나 모자람 없이 골고루 주목받는 딱딱하고 경직된 구도를 피했다. 등장인물들은 누군가가 사진을 찍고 있다는 생각조차 못 한 것처럼, 그저 명령을 받고 출동을 위해 나섰다가 어느 찰나에 찍힌 스냅사진처럼 자연스럽다. 그림엔 열여덟 명의 민병대원뿐 아니라 어린아이나 북 치는 사람 등 열여섯 명에 이르는 가상의 인물까지 더해져 활기를 띠고 있다. 햇빛, 횃불 등 여러 빛이 산재한 탓인지 인물들은 빛을 받고 있는 것이 아니라 자신의 몸에서 빛을 뿜는 듯한 느낌이 든다.

이 파격적인 그림은 호평을 받았지만, 정작 그림을 주문한 민병대원들은 자신의 모습이 가려지거나 덜 중요해 보이거나 하는 것에 불만을 가졌을 수도 있다.

1643년
프랑스의 왕 루이 13세가 갑자기 사망하자 다섯 살밖에 안 되는 나이에 루이 14세가 왕위를 계승한다.

1644년

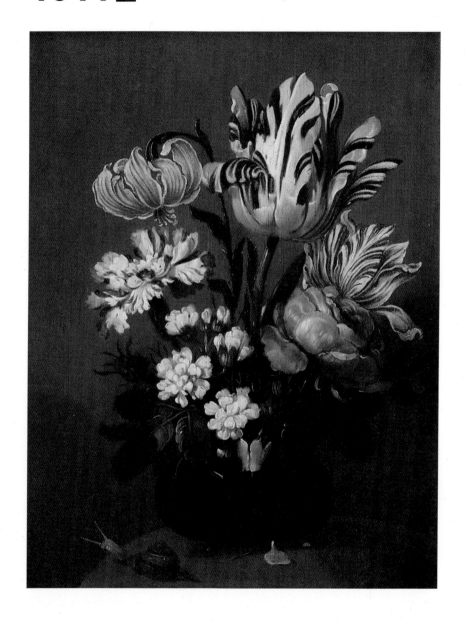

〈꽃이 있는 정물〉
한스 블론기어, 패널에 유화, 27.4×20.7cm 네덜란드 하를렘 프란스 할스 미술관

그림 값보다 비쌌던 튤립

종교개혁 이전 화가들은 주 고객층인 교회의 주문을 받고, 그에 맞추어 그림을 그렸다. 즉 선주문 후작업인 셈이다. 그러나 교회를 화려하게 짓고 또 장식하는 것에 반감을 느낀 신교 국가에서는 큰손의 주문이 점점 사라졌다. 그러자 예술 시장은 화가들이 가장 자신 있는 장르의 그림을 먼저 그린 뒤 직접 시장에 내다 팔거나, 화상을 통해 판매하는 형식으로 바뀌었다. 주 고객층은 이제 교회나 귀족이 아닌 일반 대상으로 바뀌었다. 당시 네덜란드를 방문한 한 영국인의 여행기를 보면, 심지어 푸줏간에도 그림이 걸려 있을 정도였다.

꽃 정물화는 네덜란드인들의 많은 사랑을 받았다. 지금은 꽃보다 그림이 더 비싸지만, 16-17세기 네덜란드에서는 꽃 값이 그림 값보다 훨씬 비쌌다. 특히 튤립 값은 더욱 그랬다. 16세기 말부터 현재의 터키 지역에서 들어온 튤립에 반한 네덜란드인들은 그 수요가 폭증하자 구근을 투기의 대상으로 삼았다. 비세로이 또는 셈페르 아우구스투스라는 이름의 튤립은 이 그림에서 보듯, 하얀색에 빨간색의 줄무늬를 가진 것이 특징으로 병충해가 만든 변형이었다. 이 품종의 구근 가격은 상상을 초월할 정도라 구근 하나 값이 소 네 마리 값에 육박, 환산하면 당시 네덜란드 노동자가 10년을 벌어야 간신히 모을 수 있는 금액이었다. 그러나 1637년 튤립 가격은 폭락하고 네덜란드 국가 경제 전체가 휘청이게 된다.

1647-1652년

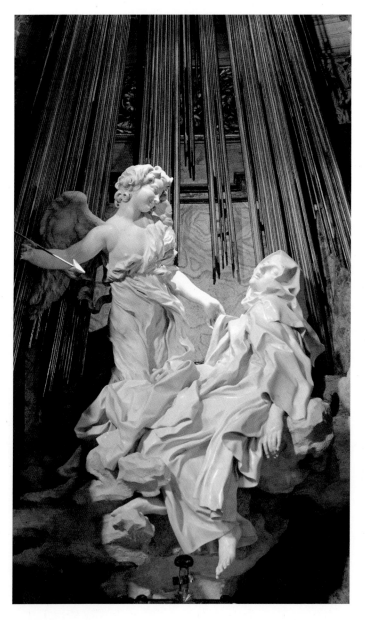

〈성 테레사의 환희〉
조반니 로렌초 베르니니, 대리석, 높이 350cm, 로마 산타마리아 델라 비토리아 성당

강렬한 신비 체험의 순간

열아홉 살에 수녀가 된 아빌라의 테레사(1515-1582)는 자신이 속한 카르멜 교단의 수도원 개혁을 주도했던 이로, 어느 날 천사가 찌른 불타는 화살 끝이 가슴을 관통하는 신비체험을 한다. 천사가 화살을 빼는 순간 그녀는 극심한 고통을 느꼈으나 동시에 신의 사랑에 대한 환희로 불타올랐는데, 고통의 감미로움이 어쩌나 큰지, 그 고통이 지속되길 바랄 정도였다고 말했다.

바로크 건축과 조각의 거장 베르니니(1598-1680)는 아빌라의 성녀가 전한 이야기를 조각으로 시각화했다. 금박을 입힌 청동 빛줄기를 배경으로 천사가 그녀의 가슴을 향해 화살을 겨누고 있다. 펄럭이는 옷자락을 길게 늘어뜨린 성녀는 몸을 뒤로 누인 채 고개를 뒤로 젖히고 있다. 반쯤 감긴 눈, 신음소리가 터져 나올 듯 벌린 입까지, 모르고 보면 에로틱한 어떤 장면으로 착각할 정도다. 금박을 입힌 청동 빛줄기가 그녀의 체험을 더욱 신비롭게 만든다.

루터의 종교개혁 이후 트리엔트 공의회에서 결의한 가톨릭 측의 반종교개혁 미술은 성인들의 신비 체험을 강조하여 신도들의 마음을 강렬히 사로잡는 것이 특징이다. 바로크 시대에 유난히 성자들의 순교 장면과, 이적을 행하는 모습과 관련한 작품이 많이 제작되는 것은 바로 그런 이유다. 베르니니의 조각은 르네상스의 단정함과 절제미를 벗어나, 마치 연극배우의 열연을 보는 듯 움직임이나 표정이 크고 과장되어 역동적이다.

1648년

30년 전쟁이 끝나고 베스트팔렌 조약 체결. 이 조약으로 합스부르크 왕가의 권력이 약화되고 스페인은 네덜란드를 잃었으며, 프랑스의 영향력이 커지게 된다.

1648년

프랑스 왕립 회화·조각 아카데미가 설립된다. 흔히 프랑스 미술 아카데미라고 부르는 이 조직은 프랑스의 왕, 즉 국가가 미술을 통제하는 수단이 되었다. 루이 14세는 특히 푸생이나 라파엘로 등을 좋아했는데, 이들은 색채보다 완벽한 데생을 중시하던 화가들이다. 아카데미는 작품의 주제 역시 신화, 종교, 영웅 등이 등장하는 역사화를 선호했고, 정물화 등을 경시했다.

1656년

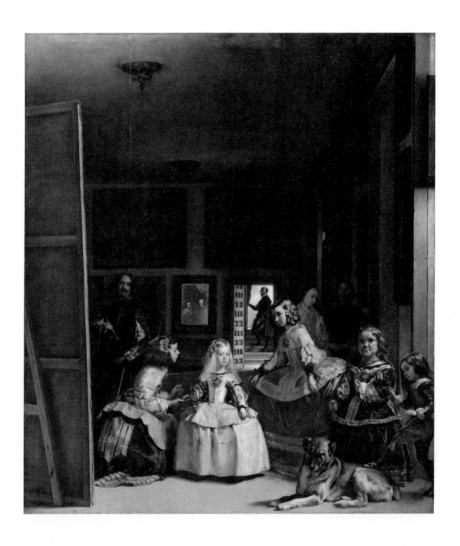

〈시녀들〉
디에고 벨라스케스, 캔버스에 유채, 318×276cm, 마드리드 프라도 미술관

주인공은 과연 누구일까?

〈시녀들〉이라는 제목은 19세기에 붙여진 것으로, 17세기 스페인 왕실 소장 미술 작품 목록에는 〈시녀들 및 여자 난쟁이와 함께 있는 마르가리타 공주의 초상화〉로 기록되어 있다. 왼쪽 대형 캔버스 앞에 서 있는 화가 자신의 모습 때문에 '벨라스케스의 자화상'이라고도 부르는 이 그림은 사실상 그림의 주인공을 정확히 지목할 수 없다는 사실로 인해 더욱 매력적이다.

그림을 하나의 무대로 본다면, 디에고 벨라스케스(1599-1660)는 관객 중 하나인 나, 혹은 우리를 그리고 있고, 공주는 그림의 모델이 되어주고 있는 우리를 바라보고 있는 셈이다. 그러나 화면 정중앙에 그려진 것이 거울이라는 사실을 염두에 두고 본다면, 벨라스케스는 거울에 비친 왕과 왕비를 그리는 것이다.

벨라스케스는 그림 속 대상들을 촘촘하고 세밀하게 하나하나 그리기보다는 더러는 뭉개고, 더러는 적당히 붓자국을 남긴 채로 두어 그것이 그림이라는 사실을 굳이 감추지 않는다. 그러나 거칠게 남아 있는 붓자국은 오히려 옷, 머리카락, 화면 밖을 쳐다보고 있는 개의 털 등등을 더 자연스럽고 사실적으로 묘사해내어 그 질감이 느껴질 정도다.

그림 속 벨라스케스의 가슴엔 붉은 십자가가 달려 있는데, 정통 귀족만 들어갈 수 있는 산티아고 기사단의 표식이다. 자격 미달이었지만 그를 총애하던 펠리페 4세의 명으로 입단이 승인되자 이미 완성된 지 1-2년이 지난 그림을 수정까지 해서 그려 넣은 것이다.

1640-1672년경

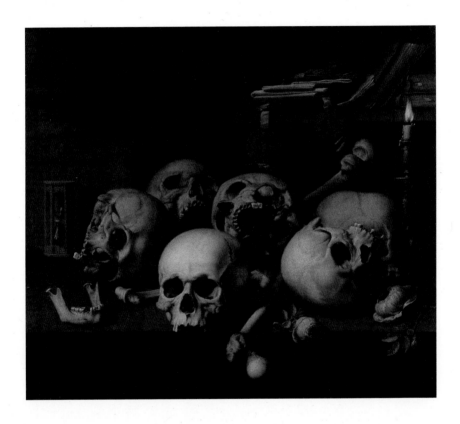

〈바니타스〉
알베르트 얀스 판 데 스코르, 캔버스에 유채, 63.5×73cm, 암스테르담 국립 미술관

인생의 덧없음을 상기시키는 정물화

동물들도 더러 그 대상으로 삼긴 하지만, 대체로 스스로는 움직이지 못하는 일상의 사물을 그린 그림을 정물화라고 한다. 고대 로마 시대에도 벽화로 그려졌고, 중세 필사본의 귀퉁이에도 그려졌으며, 르네상스 시대 여러 작품에 등장하기도 하지만, 대체로 정물은 큰 그림 속 일부에 지나지 않았다. 그러나 17세기에 이르면서, 움직이지 못하는 일상의 사물들이 그림 자체의 주인공이 되어 등장하는 정물화가 크게 유행하기 시작했다.

사람들은 구입한 정물화 속 값비싼 그릇들을 보며 그 그릇의 주인인 양 대리만족을 느꼈고, 비싸게 샀지만 얼마 가지 않아 지고 마는 꽃과 달리 영원히 집안 벽에 남아 있는 그림 속 꽃의 '가성비'를 자랑스럽게 여겼다. 그렇다고 해서 정물화가 언제나 욕망의 대리만족을 통한 현세적 기쁨만을 추구한 것은 아니다.

오른쪽 구석엔 촛불, 왼쪽엔 모래시계를 대동한 해골들이 저마다 다른 방향으로 올려져 있는 이 그림은 그 자체로 인생무상을 떠올리게 한다. 이런 그림은 특별히 '바니타스 Vanitas' 정물화라고 부르는데, 인생의 덧없음을 상기시키는 힘이 있다. 아무리 잡으려 해도 시간은 가고 꽃은 지고 촛불은 꺼지며, 삶은 유한하다는 뜻이다. 상단의 붉은 왁스로 봉인된 종이 뭉치나 책 꾸러미들도 실은, 이 모든 지식 역시 '헛되고 헛되도다!'라는 외침이다.

1660-1680년경

베르사유 궁전 건설. 파리에서 약 18킬로미터 떨어진 곳, 루이 13세가 사냥용으로 지은 별장을 루이 14세가 웅대한 궁전으로 건축한 것이다. 배수가 좋지 않아 악취가 진동하고 나무가 자라기도 어려운 땅에 건축가 루이 르 보가 첫 삽을 꽂았지만 1년 만에 사망, 쥘 아르두맹-망사르가 그 뒤를 이었다. 루이 14세의 허세 많은 성격에 어울리는, 호화롭고 웅장한 궁전으로, 내부는 물론 앙드레 르 노르트가 설계한 궁전 건물 바깥 서쪽으로 뻗은 정원의 아름다움은 혀를 내두를 정도다. 베르사유 궁전은 그 규모만큼이나 막강한 힘을 자랑하는 절대 군주 루이 14세의 초상이라 할 수 있다.

1659년

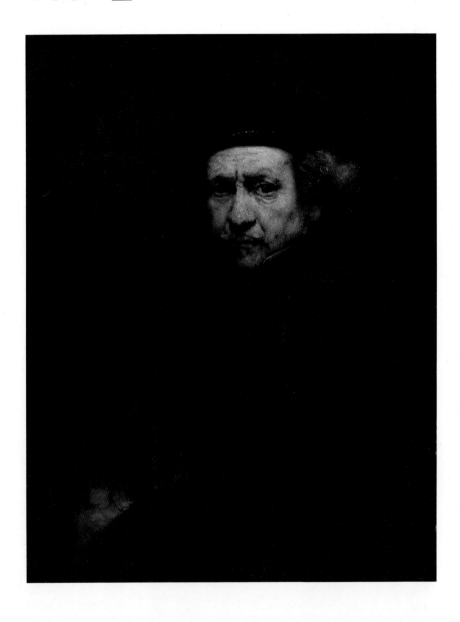

〈베레모를 쓰고 옷깃을 세운 자화상〉
렘브란트 판 레인, 캔버스에 유채, 84.4×66cm, 워싱턴 국립 미술관

거장의 마지막 나날

네덜란드 바로크의 거장 렘브란트(1606-1669)가 그린 자화상은 어두운 극장 안 조명 아래 서서 낮은 목소리로 독백하는 연기자를 바라보는 느낌이 든다. 잔잔하게 잦아드는 성찰의 빛은 감상자의 마음을 툭 치곤 사라진다.

 네덜란드 레이덴의 방앗간 집 아들로 태어난 렘브란트는 대학을 중퇴하고 화가의 길로 접어들었다. 당시 네덜란드인들 사이에서 유행하던 단체 혹은 개인 초상화에 뛰어나 일찌감치 화가로서의 입지를 굳힌 그는 막대한 지참금을 들고 온 아내 사스키아와 결혼하여 경제적으로 남부러울 것 없이 살았고, 그만큼 흥청망청하기도 했다. 그러나 아내가 죽은 뒤부터 그는 점차 삶에서도, 일에서도 쇠락의 길을 걷기 시작한다.

 아내와 사별 뒤 하녀였던 헤이르체와 결혼을 약속하지만 또 다른 하녀 헨드리케와 사랑에 빠지면서 일종의 혼인빙자 간음 정도에 해당하는 죄목으로 고소를 당했다. 게다가 헨드리케와는 결혼도 하지 않은 상태에서 동거하다 아이까지 낳았는데, 그가 다른 여인과 결혼할 시에는 유산을 일절 사용하지 못하게 한 사스키아의 유언 때문이었다. 금욕적이던 신교 사회에서는 용납하기 어려운 추문과 더불어 다시 고전적인 화풍에 열광하게 된 네덜란드인들의 취향이 렘브란트를 멀어지게 했다. 말년의 그는 그림 주문이 뚝 끊긴 상태에서 자신의 자화상만을 그렸다. 이 작품은 그가 파산 선고를 받은 뒤 3년이 지난 해에 그려진 것이다.

자화상을 많이 남긴 것으로도 유명한 렘브란트의 자화상들. 패기만만했던 34세 때의 자화상과 그가 죽던 해인 1669년 그린 자화상에서 자기 자신을 바라보는 화가의 시선이 달라졌음을 느낄 수 있다.

1665년

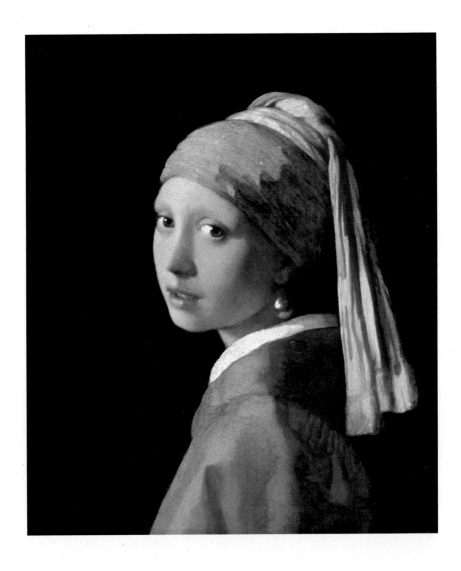

〈진주 귀걸이를 한 소녀〉
요하네스 페르메이르, 캔버스에 유채, 44.5×39cm, 헤이그 마우리츠하위스 미술관

이국적이고 신비로운 소녀의 모습

그림 속 모델은 누구인지 밝혀지지 않았다. 아마도 누군가의 주문을 받거나 그림 속 모델을 위해서 그린 그림이라기보다는 순전히 화가 자신이 인물 표현 연구를 위해서, 또는 시장에서 그림들을 고르는 고객의 눈에 띄기 위해 그린 것으로 본다. 화가들은 가슴까지 나오는 인물화를 그리면서 모나 보인다거나 유순해 보인다, 혹은 폭력적이라거나 병적이라거나 하는 특정 성격을, 또 웃거나 울거나 분노하거나 하는 특정한 감정을 연습하고 또 완성하기도 했는데, 이런 그림을 '트로니tronie'라고 부른다.

　귀에 달린 둥근 진주와 묘하게 어울리는 눈망울은 그야말로 '진주처럼 영롱한'이라는 말의 가치를 증명해 보인다. 살짝 벌어져 더욱 매력적인 붉은 입술, 파랑과 노랑의 터번, 그리고 노란색 상의 등 세 가지 색에 까망과 하양이 더해진 단출한 색채는 그림의 분위기를 더욱 고요하게 이끌어 간다. 소녀의 머리에 쓴 터번으로 보아 '이국적인' 유형의 '차분한' 소녀상을 그린 것으로 볼 수 있다. 마치 사진을 보는 듯한 사실감이 압도적이지만, 자세히 보면 페르메이르의 붓질이 그 흔적을 고스란히 드러내고 있다.

　요하네스 페르메이르(1632-1675)는 네덜란드 델프트에서 태어나 그곳에서 작업했다. 장모가 운영하는 식당을 겸한 여인숙에 작업실을 두고 주로 네덜란드 중산층의 소박한 실내 풍경과 그 안에서 일어나는 여인들의 소소한 일상을 그렸다.

1667년

1648년에 창립된 프랑스 미술 아카데미가 최초로 공식 전시회를 개최하다. 루브르의 사각방, 살롱 카레salon carre에서 열렸다고 해서 살롱전이라 부른다. 살롱전은 날이 갈수록 그 규모와 권위가 커져서 19세기에 유럽에서 미술가로 성공하기 위해서는 꼭 거쳐야 할 관문으로 여겨지게 된다.

1670년

리처드 러셀스가 저서 『이탈리아 여행The Voyage of Italy』에서 처음으로 '그랜드 투어' 라는 말을 사용하다. 그랜드 투어는 1660년경부터 유행하기 시작하여 19세기 중반까지 이어진 영국 상류층 자제들의 대륙 여행을 뜻한다. 이들은 짧게는 몇 달부터 길게는 몇 년씩 고대 그리스와 로마의 유적지를 비롯하여 베네치아, 피렌체, 파리 등의 도시를 직접 체험하곤 했다. 고대에 대한 깊은 관심은 고전주의 문화 발전에 기여했다.

1685-1694년경

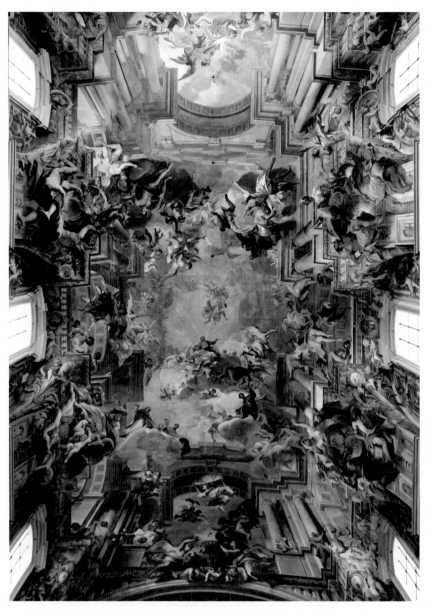

〈성 이그나티우스의 영광〉
안드레아 포초, 프레스코 천장화, 로마 성 이그나티우스 교회

천상에 이른 듯한 착각을 일으키는 천장화

예수회는 1540년 성 이그나티우스 데 로욜라가 프란시스코 사비에르 등과 함께 창설한 가톨릭의 남자 수도회로 프로테스탄트의 종교개혁에 대한 '반종교개혁'의 의지로 탄생했다. 안드레아 포초(1642-1709)는 예수회 창시자의 이름을 딴 성 이그나티우스 교회의 천장에 〈성 이그나티우스의 영광〉이라는 그림을 그렸다.

바로크는 보는 이의 가슴에 즉각적인 반응을 유도하는 그림을 선호했다. 그 때문에 극단적인 명암을 대비시켜 시선을 사로잡으려 했고, 움직임이 느껴질 정도로 동작이 큰 조각상을 선보였으며, 너무 크고 화려하고 압도적이어서 신도들로 하여금 천상에 이른 것 같은 착각을 불러일으키는 교회 건축이 활발해졌다.

이 천장화는 어디까지가 교회의 실제 건축물이고, 어디서부터가 그림인지 구분하기 힘들 정도다. 포초는 아래에서 위로 올려다보았을 때의 모습을 세심한 단축법으로 계산, 인물들이 허공을 가로질러 천상에 임하는 장면을 실제보다 더 실제같이 그려냈다.

그림 정중앙에는 십자가를 든 예수가, 그 가장 가까이에 성 이그나티우스가 그려져 있다. 아마도 신도들이 이 교회에 들어서면 장엄하게 울려 퍼지는 교회 음악을 들으며 천장 창을 통해 들어오는 빛과 함께 그림을 올려다보고, 곧 그림 속 이들의 뒤를 따라 천국에 이를 것을 살아서 미리 체험하는 기분을 느꼈을 것이다. 이 뭉클함은 곧 신앙의 힘이 되었다.

1713년

러시아의 표트르 대제, 수도를 모스크바에서 상트페테르부르크로 옮기다. 러시아 서쪽, 핀란드 만과 접한 이 도시는 유럽으로 가는 창으로 여겨졌다.

1715년

루이 14세의 증손자 루이 15세가 다섯 살의 나이로 프랑스 왕위에 오르다. 루이 14세의 조카인 오를레앙 공작 필리프 2세가 섭정을 하다가, 열세 살이 되는 1723년부터 실질적인 왕의 역할을 하기 시작했다.

1717년

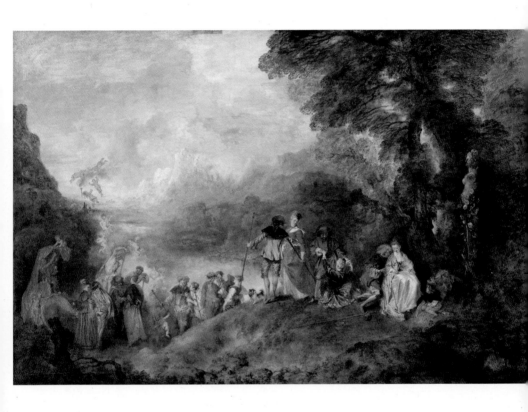

〈키테라섬으로의 출항〉
장-앙투안 바토, 캔버스에 유채, 129×194cm, 파리 루브르 박물관

장식적이고 유희적인 로코코 미술

태양왕 루이 14세가 죽고 18세기에 들어서면서, 베르사유 궁을 중심으로 자의 반 타의 반 모여 살던 귀족들은 파리로 돌아와 자신의 아름다운 저택을 아기자기하게 꾸미기 시작했다. 귀족들을 중심으로 하는 장식적이고 화사하며 경쾌한 문화 전반을 일러 로코코^{rococo}라고 하는데, 액자나 거울 테두리, 나아가 집안 곳곳을 장식하는 '조개껍데기나 작은 돌멩이'를 뜻하는 '로카유^{rocaille}'에서 비롯된 단어다. 이 시기는 그림의 내용도 바로크 미술이 추구하는 바와 달랐다. 로코코 화가들은 귀족들이 벽에 걸어놓고 즐거워할 만한 내용, 즉 달콤한 사랑의 이야기나 즐거운 연회 장면 등을 주로 그렸다.

이 그림은 장-앙투안 바토(1684-1721)가 프랑스 아카데미 회원이 되면서 제출한 작품으로, 프랑스 왕립 미술 아카데미가 드디어 푸생식의 장엄함에서 벗어나 화려하고 감각적인 루벤스의 분위기로 옮아갔음을 알 수 있다. 그림 오른편에는 사랑의 여신 비너스의 조각상이 있고, 그 앞에는 사랑과 미움의 화살통을 깔고 앉은, 큐피드로 보이는 아이가 그려져 있다. 바토가 그린 야외에서의 사교 모임 장면은 아카데미에서 '페트 갈랑트^{Fête galante}'라는 장르로 소개되었는데, '사랑의 연회'라는 뜻이다.

1728년

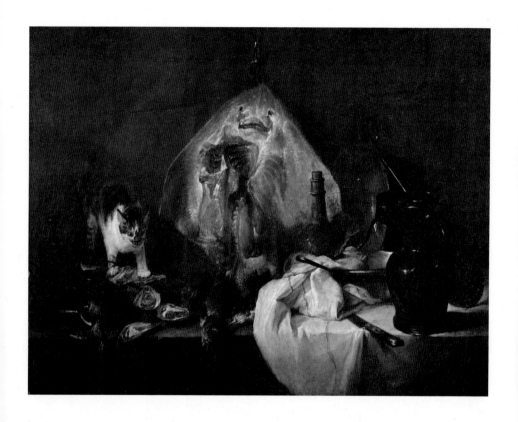

〈홍어〉
장-시메옹 샤르댕, 캔버스에 유채, 114×146cm, 파리 루브르 박물관

무심한 일상에 대한 환기

루이 15세의 시기, 파리의 귀족들이 즐겁고 행복하고 관능적이며 우아하고 장식적인 로코코 미술 시장을 주도하는 동안 장-시메옹 샤르댕(1699-1779)은 소박한 부엌 용품들을 정물화로 그리거나 중산층의 일상을 장르화로 그렸고 동물화에도 뛰어났다. 이 작품은 샤르댕이 1728년 프랑스 왕립 회화 조각 아카데미 회원의 자격을 얻기 위해 제출한 작품들 중 하나다. 눈과 입이 마치 사람 얼굴 같은 홍어가 내장을 드러내 보이며 매달려 있고, 아래로 오른쪽에는 반들거리는 표면의 도자기와 칼 등의 주방 용품이, 왼쪽에는 굴과 생선, 파 등의 식자재가 있다. 그 위로 고양이가 서성이며 묘하게 긴장감을 연출한다.

샤르댕이 활동하던 시기, 왕립 아카데미를 비롯한 미술계는 회화의 장르를 서열화하는 분위기가 지배적이었다. 예컨대 신화와 역사, 종교 등의 이야기가 등장하는 역사화를 그리는 것이 가장 가치 있는 작업이었고, 그 아래로 지체 높은 이들을 그리는 초상화가, 그리고 서민들의 일상을 그리는 장르화로 순서를 매겼다. 이어 동물을 그리는 동물화, 그리고 풍경화, 정물화순이었다. 따라서 샤르댕이 정물화나 장르화, 동물화를 그린 것은 당시 분위기로 봐서는 다소 비주류의 길을 택한 것으로 이해할 수 있다. 그럼에도 그의 작품은 녹아내릴 듯한 로코코의 지나친 향락에 대응하는 그림으로 계몽주의자들의 찬사를 받았다. 그의 그림은 일상에 늘 존재해서 무심했던 것들에 대한 관심과 주의를 환기시킨다.

1730년

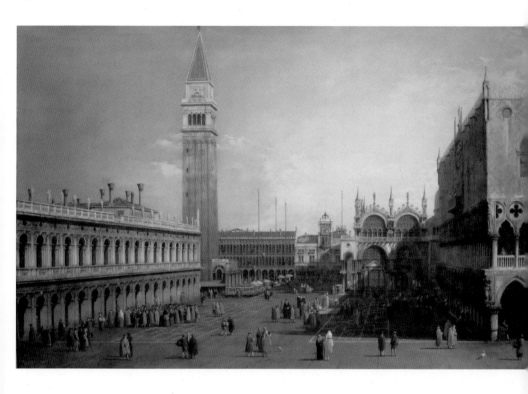

〈북쪽에서 바라본 베네치아 산마르코 광장〉
카날레토, 캔버스에 유채, 75.9×119.7cm, 미국 패서디나 노턴 사이먼 갤러리

현지의 풍경을 그린 '기념품'

섬나라 영국의 귀족들은 자신의 자제들을 대륙으로 보내 여행을 하면서 견문을 쌓도록 하는 '그랜드 투어 Grand Tour'를 장려했다. 베네치아나 로마는 이들이 빼놓지 않고 방문하는 도시였다. 여행을 떠났던 이들은 오늘날의 우리가 기념품 가게에 들어가 훗날 추억할 거리들을 사듯, 혹은 기억할 만한 장소를 사진으로 찍거나 관광엽서를 사듯, 현지에서 골동품이나 명화의 복제품들을 사 오기도 했고 그곳 풍경을 그린 그림을 현지에서, 혹은 집으로 돌아와서도 구입하곤 했다.

'베두타 veduta'는 관광지의 모습을 비교적 사실적으로 묘사한 그림들을 말한다. 카날레토(1697-1768)는 특히 바다의 도시 베네치아의 모습을 밝고 경쾌하고 선명한 색으로 그리곤 했다. 훗날 그는 자신의 그림을 주로 사던 영국인 고객들이 있는 런던으로 떠나 그곳의 풍경 역시 그림으로 그렸다. 그림은 대운하 쪽에서 바라본 산마르코 광장의 모습으로 왼쪽은 마르시아나 도서관, 오른쪽은 베네치아의 총독과 관료들의 집무실이 있는 두칼레 궁이다. 종탑과 마주하는, 아치형 지붕 건물이 산마르코 대성당이다.

1738년
이탈리아 헤르쿨라네움 근처에서 우물을 파던 한 농부가 파묻힌 도시 폼페이의 유물을 발견하다. 그로부터 10년 후 부르봉 왕가의 나폴리 왕인 카를로 3세는 스위스 출생의 군사 기술자 카를 베버의 책임하에 폼페이를 전면적으로 발굴할 것을 지시한다. 파묻혀 있던 고대 로마의 유적이 발굴되면서 고대 그리스와 로마 문화에 대한 동경과 관심이 드높아졌다.

1740-1748년

오스트리아 왕위 계승 전쟁

1740년 신성로마제국의 황제, 합스부르크가의 오스트리아 왕 카를 6세가 남자 후계자 없이 사망하고, 마리아 테레지아가 여성으로서 왕위를 계승하는 문제를 둘러싸고 일어난 전쟁이다. 제국 치하, 독일 지역에서 급부상하고 있던 프로이센의 프리드리히 2세는, 이전부터 영토 분쟁을 하고 있던 슐레지엔의 지배권을 넘겨주면 그녀의 계승을 인정하겠다며 요구했지만, 주변 국가들이 이런저런 이권으로 편이 갈리며 전쟁이 시작되었다. 오랫동안 합스부르크 왕가와 앙숙이었던 프랑스는 프로이센과 동맹을 맺고 오스트리아를 밀어붙였고, 마리아 테레지아는 1742년에 슐레지엔을 양보한다. 이 전쟁은 1748년에야 끝이 난다.

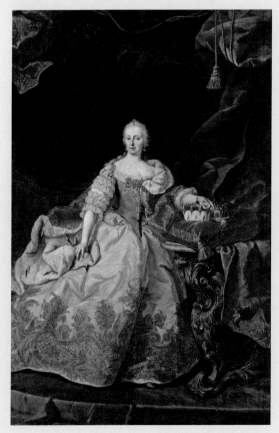

빌헬름 캄프하우젠, 〈프리드리히 2세〉, 1870년.

마르틴 판 마이텐스, 〈마리아 테레지아〉, 1742년경.

7년 전쟁

왕위 계승 전쟁이 끝난 뒤, 잠시 숨을 고를 사이도 없이 프로이센
이 영국과 연합하면서 오스트리아를 위협하자 마리아 테레지아
는 오랫동안 앙숙이었으며 심지어 왕위 계승 전쟁에서 프로이센
과 연합했던 프랑스와 동맹을 맺었고, 러시아까지 끌어들였다. 급
기야 프로이센의 프리드리히 2세는 1756년 8월 29일, 선전포고
도 없이 작센 지역을 침공했다. 전쟁은 프로이센의 승리로 돌아갔
고, 1763년 슐레지엔이 프로이센의 소유임을 재천명하게 된다.

　당시 러시아는 엘리자베타 여제, 루이 15세 치하의 프랑스는
애첩 퐁파두르의 정치적 영향력이 컸다는 점에서 이들 3국의 동
맹을 두고 '세 자매의 패티코트 작전'이라고도 부른다.

이아생트 드 라 페냐, 〈호크키르히 전투〉, 1759-1760년경
1758년 프로이센군과 오스트리아군이 작센주의 호크키르히에서
교전하여 양측 모두 엄청난 피해를 입은 전투. 프리드리히 2세가
패한 최악의 전투 중 하나다.

1763-1764년

〈자수틀 앞에 앉아 있는 마담 퐁파두르〉
프랑수아-위베르 드루에, 캔버스에 유채, 217×156.8cm, 런던 내셔널 갤러리

18세기 문화 예술의 후원자

로코코 시대, 귀족들의 다소 사치스러운 일상이 만들어낸 아기자기하고 화사하고 세련된 문화는 소위 '여성적'이라는 말로 수식되면서 비이성적이고 쾌락적이며 사랑과 유희에 생을 소진하는 문화로 취급되었다. 그러나 정작 로코코 시대에 가장 지성적인 활동을 한 주인공들은 여성이었다. 지체 높은 귀족 여인들은 '살롱' 즉 저택의 '방'에서 문화와 예술을 주도하는 이들과 모여 함께 토론하기를 즐겼고, 진보적인 지식인들을 적극 후원하는 '살롱 문화'를 주도했다.

그림의 주인공은 마담 퐁파두르(1721-1764)이다. 의붓아버지의 조카와 결혼하여 남루한 생활을 하다 인생을 바꿔보기로 작정하고 루이 15세를 유혹하는 데 성공한 그녀는 평생을 왕의 최고 연인으로 군림했다. 왕은 평민인 그녀를 위해 '퐁파두르'라는 성을 사주어 귀족으로 행세할 수 있도록 배려했다. 그녀의 살롱에는 볼테르나 몽테스키외 등의 지식인들이 드나들었다. 세상의 모든 것을, 감히 세상의 모든 이들이 알게 되는 것을 두려워한 가톨릭과 왕궁 사람들의 염려를 낳으면서 금서가 된 『백과전서』의 출간을 가장 많이 후원한 사람이 바로 그녀였다.

그녀는 정치에도 깊게 관여했는데, 프랑스가 오스트리아의 마리아 테레지아와 동맹을 맺고 프로이센을 상대로 한 전쟁에 동참하도록 주도했다. 그러나 막상 전쟁은 프랑스에 절대적으로 불리하게 끝이 났다. 까만 강아지를 거느리고 실내 가정에 앉아 자수를 놓는 모습을 연출한 것은 그녀가 정치 일선에 나서는 권세가가 아니라는 점을 보여주기 위한 의도로 볼 수 있다. 그림은 1764년, 그녀가 43세의 나이로 사망한 지 한 달이 지나서야 완성되었다.

와트, 증기기관 특허 취득

증기기관은 이전에도 존재했지만, 와트는 그것을 훨씬 더 효율적으로 개량했다. 이후 증기기관을 이용한 열차와 방적기 등의 발명으로 산업혁명이 가속화된다.

루이 16세, 프랑스 왕위를 계승하다

루이 16세는 아버지와 형이 사망하자 둘째 손자임에도 불구하고 루이 15세의 뒤를 이어 프랑스의 왕이 되었다. 그는 1770년 오스트리아 여제 마리아 테레지아의 막내딸인 마리아 안토니아(마리 앙투아네트)와 결혼했고, 1774년 왕으로 즉위했다. 프랑스인들에게는 오스트리아가 오래된 앙숙인 데다가 7년 전쟁에서 오스트리아와 동맹을 맺은 프랑스가 실질적으로 아무 소득 없이 잃은 것만 많은 패를 잡게 되어 그 어느 때보다 오스트리아에 대한 반감이 큰 상태였다. 이런 분위기에서 마리 앙투아네트가 궁정에서 어떤 삶을 살았을지는 짐작이 어렵지 않다. 1789년 프랑스 혁명이 일어나자 국왕 부부는 베르사유에서 파리로 연행되었고, 1793년 파리를 탈출하려다 혁명군에 잡혀 루이 16세는 1월 21일에, 마리 앙투아네트는 같은 해 10월 16일에 처형당했다.

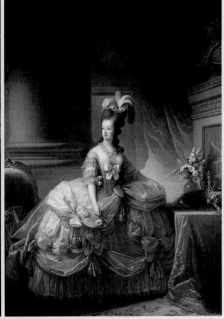

루이 16세와 마리 앙투아네트 왕비.
왼쪽: 앙투안-프랑수아 샬레, 〈루이 16세〉, 1788년
오른쪽: 엘리자베스 비제 르 브룅, 〈마리 앙투아네트〉 1778년

1776년

영국의 식민지였던 13개의 주가 모여 독립을 선언하다

1620년, 102명의 청교도들이 제임스 1세의 박해를 피해 영국으로부터 북아메리카 땅으로 이주한다. 이주 인구가 늘면서 영국은 미국 대서양 연안에 13개의 식민지를 건설한다. 오스트리아 왕위 계승 전쟁 등을 치르느라 재정이 고갈되자 영국 정부는 식민지 사람들에게 과중한 세금을 걷는 등 폭압적인 정책을 편다. 이에 1775년부터 조지 워싱턴의 지휘 아래 독립전쟁이 시작되었으며, 1776년 7월 4일, 독립선언문을 발표했다. 전쟁은 1783년에 끝났고, 마침내 미국 13개 주가 영국으로부터 완전 독립, 미합중국으로 탄생한다.

미국 독립 선언문과 그 초안을 작성한 토머스 제퍼슨(렘브란트 필, 〈토머스 제퍼슨〉, 1800).

1784년

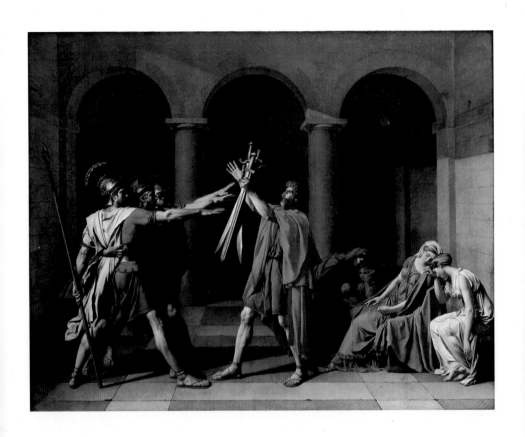

〈호라티우스 형제들의 맹세〉
자크-루이 다비드, 캔버스에 유채, 330×425cm, 파리 루브르 박물관

고대 그리스와 로마에 대한 동경

18세기 중엽 폼페이와 헤라클레니움의 발굴, 영국에서부터 시작된 그랜드투어 열풍 등은 과거 그리스와 로마에 대한 막연한 동경심을 낳았다. 향락적이고 사치스러웠던 로코코 시대가 저물면서 '이성'과 '논리'를 앞세우는 계몽주의자들의 활약상이 두드러졌다. 그와 더불어 고대 그리스와 로마를 모범으로 삼아 합리적이고 규범적인 가치를 역설하는 신고전주의 문화가 발전하기 시작했다.

프랑스에서 신고전주의 미술을 주도했던 자크-루이 다비드(1748-1825)가 그린 〈호라티우스 형제들의 맹세〉는 플루타르코스의 『영웅전』과 리비우스의 『로마 건국사』 제1권에 소개된 일화로 17세기 프랑스의 극작가 코르네유의 비극으로도 소개된 바 있다. 로마 건국 시절, 두 도시국가 로마와 알바롱가는 각각을 대표하는 가문에서 3인의 전사를 내세워 그들 간의 결투로 승자를 가리기로 했다.

그림은 로마 호라티우스가의 삼형제가 출정하는 장면으로, 늠름하고 꼿꼿한 자태로 가문과 나라를 위해 목숨을 바칠 결의를 다지는 중이다. 그러나 오른쪽에 보이는 어머니와 누이들은 무너져 내릴 듯한 슬픔에 잠겨 있다. 언제나 여성은 사적인 감정이 앞서고, 남자들은 대의를 위해 희생할 수 있는 용기를 가진 이들로 그려지기 일쑤지만, 실은 호라티우스 형제가 무찔러야 할 알바롱가 전사 하나와 이 집안 딸이 사랑에 빠져 있었던 것이다. 승리한 호라티우스 형제는 적의 죽음을 슬퍼하는 동생을 살해하기까지 한다.

파리 시민들 바스티유 감옥 습격, 프랑스 대혁명 시작

전체 인구의 2퍼센트에 불과한 왕과 귀족, 성직자들이 프랑스 영토의 대부분을 차지하면서 정작 세금은 평민들이 대부분을 부담해야 하는 불평등 속에서 일어난 혁명이다. 미국 독립전쟁을 지원하느라 고갈된 재정을 메우기 위해 루이 16세는 높은 세금을 거두어들이려 했다. 이에 불만을 품은 성직자, 귀족, 평민 대표들이 소집한 국민의회를 왕이 강제 해산하자 민심이 폭발, 정치범을 주로 수용하는 바스티유 감옥을 습격하면서 혁명이 시작되었다. 국민의회는 미국이 독립 선언을 한 것처럼 '인권 선언'을 했다. 이 선언은 프랑스 대혁명에서 주장하는 '자유·평등·박애'의 정신을 강조했다.

로베스피에르 처형

프랑스 대혁명 이후 루이 16세와 마리 앙투아네트를 처형하여 왕정제를 차단하고 혁명 정부를 이끌던 로베스피에르가 무자비한 숙청을 감행하며 공포정치를 펼치다가 자신 역시 단두대에서 처형당한다.

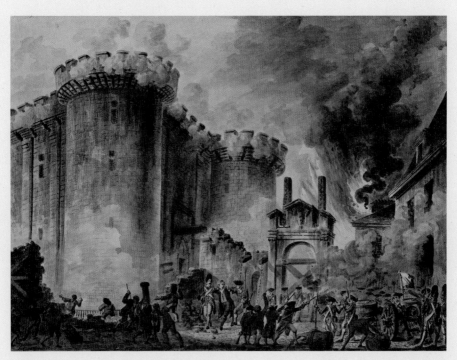

장-피에르 우엘, 〈무너지는 바스티유 감옥〉, 1789년

1799년

나폴레옹 보나파르트, 쿠데타를 일으켜 정권을 장악하다

로베스피에르 처형 이후 프랑스는 다섯 명의 총재를 지도자로 하는 정치 체제를 유지했으나 폭동과 반란이 끊이지 않았다. 마리 앙투아네트의 본국이기도 한 오스트리아와의 전쟁이 이어지면서 재정 역시 악화 일로를 달리던 중, 혜성같이 나타난 나폴레옹 보나파르트(1769-1821)는 국내의 여러 반란 세력들을 진압하고 밖으로는 오스트리아와의 전쟁에서 승리하면서 크게 두각을 나타낸다. 그는 무력으로 5인 총재 정부를 전복하고 정권을 장악한 뒤 1804년 국민 투표에 의해 황제로 즉위, 프랑스의 제정이 시작된다.

나일강 하구 마을에서 로제타석 발견

비문은 고대의 법령을 적은 것으로 신성문자, 민중문자, 고대 그리스어의 세 언어로 새겨져 있었다. 발견 후 20여 년간 해독되지 않다가 1822년 프랑스인 장-프랑수아 샹폴리옹이 해독에 성공한다.

고대 이집트 문자 해독의 열쇠가 된 로제타석.

자크-루이 다비드, 〈황제 나폴레옹〉, 1812년

나폴레옹의 치세의 주요 사건

1805년

트라팔가르 해전.
프랑스와 스페인 연합의 함대 33척과 영국 넬슨 제독의 함대 27척이 트라팔가르 앞바다에서 벌인 해상 전투.
넬슨은 총에 맞아 전사했지만 결론적으로는 프랑스-스페인 연합이 크게 패했다.

1806년

나폴레옹에 의해 신성로마제국 해체.

1808년

스페인 침략. 나폴레옹은 마드리드를 점령하고, 자신의 형 조제프 보나파르트를 스페인의 왕으로 임명했다.

1814년

대對프랑스 동맹에 패배하여 파리 함락. 나폴레옹은 퇴위당하여 엘바섬으로 추방된다.

1815년

나폴레옹, 엘바섬을 탈출하여 복위하지만, 워털루 전투에서 영국과 프로이센 연합군에 패배하여 세인트헬레나섬으로 유배, 1821년 그곳에서 생을 마감한다.

1805-1807년

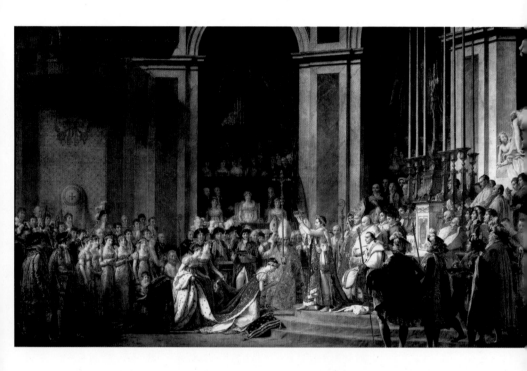

〈나폴레옹 황제의 대관식〉
자크-루이 다비드, 캔버스에 유채, 621×979cm, 파리 루브르 박물관

진짜 같은 가짜 상황을 기록하다

로베스피에르의 실각으로 인해 정치에 깊숙이 관여했던 다비드는 투옥의 시련까지 겪게 된다. 그러나 왕정을 부활시킨 나폴레옹은 뜻밖에도 그를 왕실 화가로 임명했다. 급진적인 공화파를 위해 일하던 다비드는 이제 나폴레옹의 업적을 미화하는 작품들을 제작한다.

이 작품은 1804년 국민투표를 통해 황제로 임명된 나폴레옹을 위해 노트르담 성당에서 치른 대관식 장면을 그린 일종의 기록화이다. 가로 길이가 무려 10미터에 달하는 그림에는 204명의 인물이 등장하는데, 사실감을 높이기 위해 인물 하나하나를 관찰하여 스케치했고, 심지어 밀납 인형까지 제작하여 모형을 보고 그리기도 했다. 다비드는 대관식의 성대함을 돋보이게 하기 위해서 그날 참석하지 않은 황제의 어머니를 화면 정중앙에 그려 넣었고, 나폴레옹의 키도 높여 놓았다.

전통적으로 대관식 그림은 황제가 교황으로부터 관을 받는 장면을 그리는 것이 일반적이지만, 다비드는 황제가 아내인 조세핀에게 황후의 관을 씌우는 장면으로 그렸다. 사실 그날 황후의 관을 씌우는 행사는 없었다고 한다. 사진도 조작이 가능하지만, 회화의 경우는 얼마든지 화가의 재량 혹은 주문자의 주문에 의해 진짜 같은 가짜의 상황이 기록될 수도 있다는 뻔한 사실이 확인된다. 그림 중앙 아치 아래 두 번째 줄 왼쪽에서 이 장면을 스케치하고 있는 이는 다비드 자신이다.

1808년

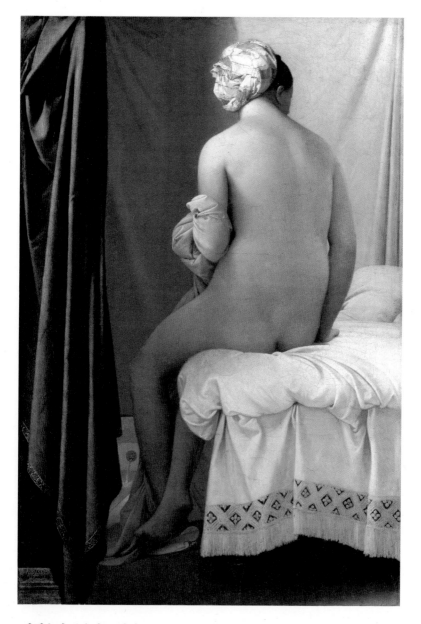

〈발팽송의 목욕하는 여인〉
장-오귀스트-도미니크 앵그르, 캔버스에 유채, 146×97cm, 파리 루브르 박물관

이국 취향의 여성 누드에 심취한 신고전주의자

그리스 신전 약탈이 일상화되어 프랑스나 영국 등으로 그곳의 유물들이 공수되면서 신고전주의의 열렬한 추종자들은 그리스 문화에 지나치게 몰입한 나머지 그리스식 복장을 하고 시내를 활보할 정도였다. 다비드의 제자 장-오귀스트-도미니크 앵그르(1780-1867)도 그런 무리 중 하나였다. 보수적인 아카데미는 붓이 흔적이 전혀 느껴지지 않을 정도로 매끈한 회화를 요구했는데, 앵그르의 그림은 그런 요구에 딱 맞아떨어졌다.

그림에서 보듯 앵그르가 그린 다수의 누드화는 마치 유약을 바른 도자기 표면, 혹은 고대 그리스의 대리석 신상 같은 피부결이 특징이다. 그러나 앵그르는 스승 다비드와 다소간 차이가 있다. 다비드의 그림들이 주로 대의명분이나 공적인 이상을 위한 것으로 다소 선전적이라면, 앵그르는 여체의 관능적인 아름다움을 즐기고자 하는 사적인 의도가 더 강하다.

그림 속 여인은 목욕 후 등을 돌린 채 침실에 앉아 있다. 머리를 말리기 위해 두른 수건은 터번을 떠올리게 한다. 자세히 보면 침대보의 무늬, 커튼 등 모든 소품이 이국적이다. 프랑스 미술 아카데미는 성적이 뛰어난 학생에게 로마상을 수여하고 로마 유학의 기회를 보장했는데, 앵그르는 이 상을 1801년 수상했다. 그림은 그가 로마에 도착한 지 2년여가 지난 뒤 완성한 것으로 원래 제목은 〈앉아 있는 여인〉이었지만, 그림을 구입한 발팽송이 자신이 이름을 따서 〈발팽송의 목욕하는 여인〉으로 부르게 되었다.

1819년

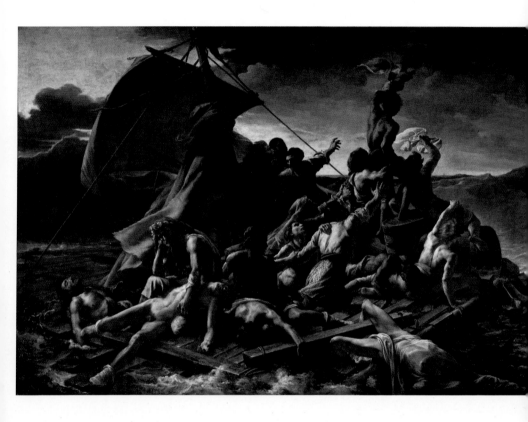

〈메두사호의 뗏목〉
테오도르 제리코, 캔버스에 유채, 491×716cm, 파리 루브르 박물관

처절한 생과 사의 순간

반듯한 사회를 갈망하는 공적이며 도덕적이고 규범적인, 다시 말해 인간 이성에 호소하는 내용을 주로 담던 신고전주의의 대척점에 낭만주의가 있었다. 죽음, 공포, 이국적인 것들을 주로 다루는 낭만주의자들은 개인적이고 감상적이고 심리적이며, 따라서 '감정'을 자극하는 주제를 선호했으며, 이를 위해 '선'과 '형태'가 아닌 '색채'의 효과를 중요시했다.

실제 있었던 사건을 토대로 한 이 그림은 죽음과 공포의 아비규환 속에 놓인 인간들의 처절함을 극적으로 표현함으로써 분노와 연민 등을 공감하게 유도한다. 1816년, 프랑스의 대형 선박 메두사호는 세네갈 해안에서 조난을 당했다. 선장을 포함한 고위 인사들은 구명선을 타고 무사히 탈출했고, 세네갈로의 이주를 꿈꾸던 이들을 포함한 일반 승객 150명은 그 구명선에 뗏목을 연결해 간신히 목숨을 부지했다. 그러나 구조선에 탄 이들이 고의로 밧줄을 잘라버리는 바람에 표류, 13일간을 버티다가 겨우 14명만 살아남았다.

테오도르 제리코(1791-1824)는 그림의 사실감을 높이기 위해 생존자들의 목격 및 체험담을 참고하여 스케치하고 파리 시내 병원의 시체보관소를 찾아 시신의 모습을 관찰했다. 병원들을 직접 찾아가 연구할 정도로 제리코는 사실적 감각을 잃지 않으려 노력했다. 처절한 절규가 갈색 톤의 그림을 뚫고 나올 듯하지만, 그 처절한 고통 속에서도 완벽한 근육을 잃지 않은, 대리석 같은 몸매의 인물 군상들을 보면 낭만주의 그림의 선구였던 제리코 역시 고전 취향을 완벽히 벗어날 수는 없었음을 알 수 있다.

1827년

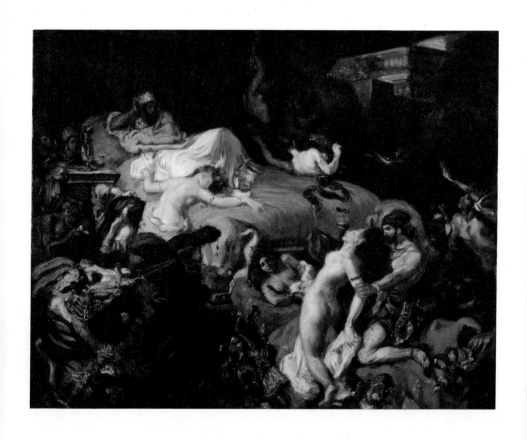

〈사르다나팔루스의 죽음〉
외젠 들라크루아, 캔버스에 유채, 392×496cm, 파리 루브르 박물관

동방의 이국적 정취 속 비극적 장면

그림은 낭만주의 시인 바이런이 쓴 1821년의 희곡『사르다나팔루스 Sardanapalus』의 내용으로, 이 희곡을 감명 깊게 읽은 외젠 들라크루아(1798-1863)가 그린 작품이다. 아시리아의 왕 사르다나팔루스가 전쟁에서 패하자 부하를 시켜 자신의 후궁을 포함한 모든 것을 파괴토록 한 장면이다.

여기저기 등장하는 사람들, 말, 그리고 사물들은 모두 폭력만을 위해 존재하는 듯하다. 화면을 사선으로 자르는 붉은 침대 위에 누워 있는 왕은 한 팔로 머리를 받치고 이 혼란스러운 살육의 현장을 즐기듯 바라보고 있다. 흑인 노예들, 동방의 옷차림, 신기한 기물들은 이국적인 것을 선호하는 낭만주의자들의 취향을 잘 반영하고 있다. 지나친 이성 중심주의, 그리고 대의명분을 강조한 공적 미술에 반감을 가진 낭만주의 미술은 자극적인 색채와 빠른 붓질, 그리고 그 빠른 붓질이 남긴 도드라진 붓자국 등이 특징이며 주로 인간의 감정과 상상력에 호소하는 그림을 그렸다. 그들은 고대 신화나 영웅적 내용을 주로 그린 신고전주의자들과 달리 동방의 이국적 정취가 물씬 풍기는 곳에서 일어나는 비극적이고 폭력적인 장면을 즐겨 다뤘다.

이 작품은 살롱전에 전시되었을 때 한 방문자로부터 "손가락을 다 잘라 화가 일을 그만두게 하겠다"라는 반응까지 불러일으킬 정도로 당시 화단의 분위기에서 쉽게 받아들이기 힘든 그림이었다.

1842년경

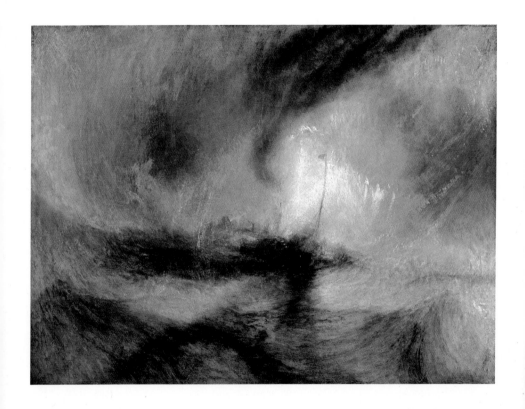

〈눈보라 속의 증기선〉
윌리엄 터너, 캔버스에 유채, 91×122cm, 런던 테이트 브리튼

거친 붓질과 아우성치는 색채

영국이 자랑하는 19세기 최고의 풍경화가 윌리엄 터너(1775-1851)는 정신질환을 앓고 있는 어머니와 작은 이발소를 운영하는 아버지가 함께하는, 그다지 넉넉하다고 할 수 없는 가정에서 태어나고 성장했다. 아버지의 이발소 유리창에 그림을 그리곤 하던 그는 우연찮게 그 실력이 알려지면서 고작 열네 살 어린 나이에 영국 왕립 아카데미 미술학교에 입학했으며, 그로부터 10년 후 아카데미 준회원을 거쳐 정회원에까지 오른다.

터너는 주로 대자연의 풍경이나 그 자연 앞에서 압도당하는 인간의 모습을 담곤 했다. 이 그림을 그리기 위해 그는 바닷가 어부에게 부탁해 밤새 폭풍을 체험할 수 있도록 밧줄로 자신의 몸을 묶어달라고 부탁했다는 이야기가 있다. 직접 겪은 그 엄청난 자연의 힘을 세밀한 붓질의 형태 안에 가둘 수가 없었던 듯, 온통 색채로 아우성치는 느낌이다.

이제 그의 그림은 붓자국이 전혀 느껴지지 않아야 좋은 그림이라 칭송하는 아카데미의 화풍과는 완전히 멀어졌다. 멀리 보이는 배의 희미한 모습만 아니라면 그저 거친 붓질과 꿈틀거리는 색채의 요동으로만 보일 뿐이다. 이러한 자유로운 색채와 형태의 그림은 프랑스 화가들에게 상당한 영향을 끼쳐 인상주의로 이어졌다.

1847년

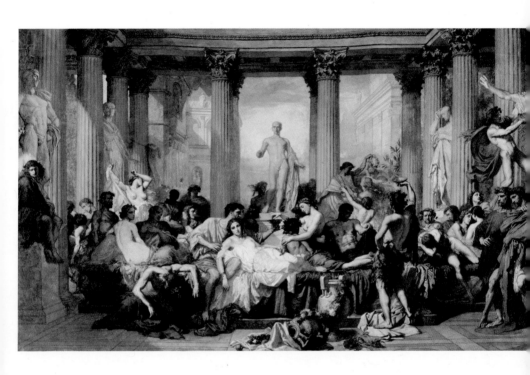

〈쇠퇴기의 로마인들〉

토마 쿠튀르, 캔버스에 유채, 472×772cm, 파리 오르세 미술관

아카데미풍의 조각 같은 인물들

프랑스 미술 아카데미는 1648년 루이 14세의 명으로 설립된 '왕립 회화·조각 아카데미'에서 시작되었다. 이른바 미술과 관련한 모든 것을 통제하는 기관으로 프랑스 미술의 흐름을 주도했으며, 그 회원이 되기 위해서는 엄격하게 제한된 자격이 필요했다. 이들은 부설 교육 기관인 에콜 데 보자르^{Ecole des Beaux-Arts}에서 재능 있는 학생들을 지도했는데, 정확한 소묘와 완벽한 형태를 색채보다 더 중요시하는 고전주의자들이 대부분이었다. 심지어 에콜 데 보자르는 1876년까지 채색을 가르치지도 않을 정도였다.

살롱전은 프랑스 미술 아카데미가 창립 기념으로 개최한 전시회에서 시작되었다. 루브르 박물관 내부 정사각형 건물인 '살롱 카레^{Salon Carre}'에서 열려 '살롱전'이라고 알려진 미술 전시회는, 프랑스 미술 아카데미 창립 기념 전시회를 시작으로 19세기에는 그야말로 프랑스에서 미술가로 살기 위해서는 꼭 통과해야 하는 관문과도 같은 역할을 했다. 그러나 살롱전은 전통적이고 보수적인 경향이 짙었다.

로마 쇠퇴기 귀족들의 퇴폐적인 일상을 그린 이 작품은 1847년 살롱전에서 최고상을 수상한 작품이다. 조각상처럼 이상화된 몸매를 가진 남녀 군상, 고대 로마풍의 건축물, 그리스 조각상 등 고대 그리스나 로마의 향수를 자극하면서도 깊은 교훈을 주는 장엄한 양식의 전형적인 아카데미풍 그림이다.

1848년

카를 마르크스와 프리드리히 엥겔스, 『공산당 선언』을 발표하다. 프롤레타리아 혁명을 주창한 이 작은 책자는 세계의 근현대사를 뒤흔들게 된다.

1849년

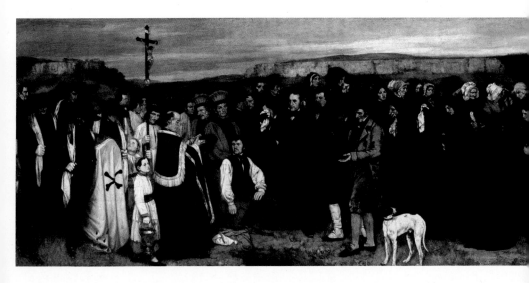

〈오르낭의 매장〉
귀스타브 쿠르베, 캔버스에 유채, 472×772cm, 파리 오르세 미술관

"내게 천사를 보여다오, 그러면 천사를 그리겠다"

〈오르낭의 매장〉은 귀스타브 쿠르베(1819-1877)의 고향 마을에서 치러진 친지의 장례식 장면을 그린 작품이다. 작품 속에 등장하는 약 50여 명의 인물들은 모두 이곳 주민들로 화가가 잘 아는 사람들이다. 그러나 화가는 이들을 알아도, 일반 인들이 알 만큼 대단한 지위나 가문 사람들은 아니었다.

1850-1851년의 파리 살롱전에서 이 작품을 처음 본 관객들은 하나같이 잘 알지도 못하는 시골 사람의 장례식을 이렇게나 큰 화면에 그리느라 비싼 물감을 낭비한 쿠르베에게 야유를 퍼부었다. 혹자는 누가 주인공인지조차 불분명한 이 그림을 두고 혹시 화면 중앙 아래 살짝 보이는 구덩이에 프랑스의 부르주아들을 매장하겠다는 숨은 상징을 그린 게 아니냐는 의문을 제기하기도 했지만, 그림이 그려지기 1년 전인 1848년, 프랑스는 2월 혁명을 통해 이전까지 제한적인 남성 들만 가지고 있던 투표권이 전 남성으로 확대되면서 미흡하나마 진정한 의미의 '평등' 사회로 탈바꿈하던 터였다.

쿠르베는 "내게 천사를 보여다오, 그러면 천사를 그리겠다"라는 유명한 말 로 자신이 추구하는 회화에 대해 역설했다. 아카데미가 선호하는 이전까지의 회 화가 '과거' 속, 성서나 신화의 인물들을 과장하거나 상상하여 그렸다면, 자신의 눈으로 확인 가능한 '현 재'를, '사실'을 그리겠다는 사실주의의 선언과도 같 았다. 그런 의미에서 쿠르베는 회화를 과거로부터 현 재로 돌려놓은, 모더니즘의 선구자라 할 수 있다.

1851년

런던에서 최초의 만국박람회가 개최되다. 산업혁명으로 인해 제품 생산이 다양하고 대량화되면서 판매처 확보를 위해 '박람회'가 고안되었다. 영국은 이 박람회를 위해 크리스털 팰리스, 즉 수정궁을 건설했다. 건축가 조지프 팩스턴은 하이드파크 내에 철골과 유리로 길이 563미터에 폭 124미터에 달하는, 거대한 온실 같은 건축물을 1년 만에 완성하는 기염을 토했으나 1936년 화재로 인해 전소, 지금은 사진으로나 그 모습을 확인할 수 있다.

수정궁의 전경, 1854년

1855년

⟨퐁텐블로 숲 광부의 오두막⟩
테오도르 루소, 캔버스에 유채, 34.2×42.1cm, 마드리드 티센-보르미네사 미술관

바르비종의 숲으로 간 화가들

화가로서 성공을 꿈꾸며 살롱전에 계속 도전하면서도, 호평을 받을 수 있는 전형적이고 따분한 아카데미풍 그림은 그리고 싶어 하지 않는 이들에게 파리의 치솟는 집세는 가뜩이나 고단한 일상을 더욱 힘겹게 만드는 요소였다. 테오도르 루소 (1812-1867), 카미유 코로, 장-프랑수아 밀레, 디아스 드 라 페냐 등은 때마침 극심하게 유행하는 콜레라를 피해 매연이 자욱한 파리를 떠나 교외 바르비종의 퐁텐블로 숲으로 삶과 작업의 터전을 옮겼다.

이들은 주로 아름다운 대자연의 풍경을 가급적 있는 그대로 화면에 옮겼다. 전통 화가들이 자연의 모습을 인공적으로 재배치하여 그리곤 한 것과는 대조적이다. 아카데미는 역사화를 최고로 여겼고, 풍경화는 그 위상이 낮았다. 그들에게 있어 풍경은 인물과 사건을 돋보이게 하는 배경으로서나 가치를 지닐 뿐이었기 때문이다. 그러나 바르비종의 화가들은 자연을 꼼꼼히 관찰하고 시간이나 날씨에 따라 변화하는 대기와 빛의 변화를 포착하여, 그것이 숲과 들의 분위기를 어떻게 바꿔놓는가를 그림으로 기록했다. 아직 휴대하기 간편한 튜브형 물감이 발명되기 전이라 물감통을 들고 다닐 수 없었던 그들은 가능한 한 스케치를 많이 한 뒤 실내로 돌아와 기억에 의해 작업하고 다시 수정하기를 반복했다. 이러한 태도는 훗날 인상주의 화가들의 그림에 큰 영향을 끼쳤다.

1857-1859년

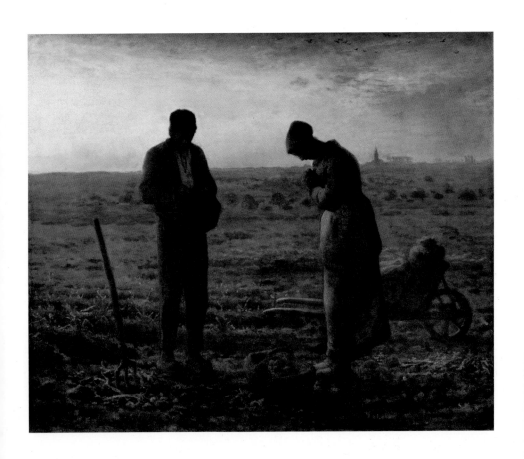

〈만종〉
장-프랑수아 밀레, 캔버스에 유채, 55.5×66cm, 파리 오르세 미술관

가난한 자들의 고단한 삶

콜레라와 생활고를 피해 파리를 떠난 장-프랑수아 밀레(1814-1875) 역시 바르비
종의 화가들과 어울려 자연을 그렸다. 그러나 그는 풍경을 주인공 삼고, 그 풍경
을 돋보이는 장치로서나 인물을 그리는 벗들과 달리 전통적인 그림처럼 인물을
주인공으로 삼았다. 다른 점이라면 그가 주인공으로 삼은 이들이 대부분 농부들
이라는 사실이었다. 그 때문에 밀레는 '가난하고 소외된 자들의 삶'을 그리는 '농
민화가'라는 이름을 얻게 된다.

흙더미 위 감자들로 보아, 종일 감자를 캐던 부부는 교회 종소리에 맞추어
하루를 마감하며 감사 기도를 올리고 있다. 가난하고 힘겨운 삶을 이어가는 열악
한 환경 속 두 농부의 모습이 너무 성스러운 나머지 사회주의자들은 밀레가 정
작 농민들을 미화하기에만 급급할 뿐 그들의 고통을 감추는 데 일조한다고 비판
했다. 하지만 훗날 연구자들은 엑스레이 감식을 통해 아내의 발치에 놓인 바구니
안에 태어난 지 얼마 되지 않아 보이는 죽은 아이가 그려져 있었음을 확인하게
되는데, 적어도 밀레가 그들이 겪어야 했던 일상의 고통에 완전히 무심한 사람은
아니었음을 알 수 있다.

1859년
찰스 다윈, 자연선택을 통한
종의 진화를 주장한 저서
『종의 기원』을 출간.

1861년
노예제 폐지를 주장한 북부와
존속을 주장한 남부의 대립으로
미국 남북 전쟁 발발.

1863년

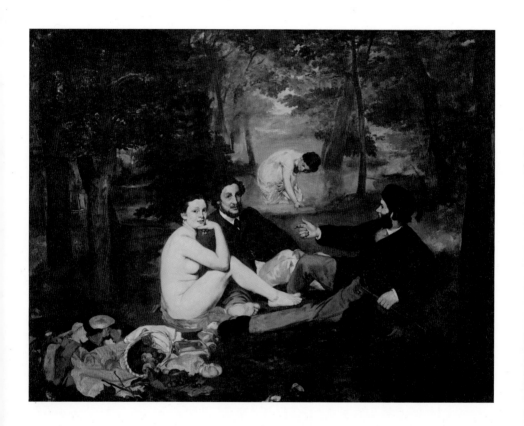

〈풀밭 위의 점심식사〉
에두아르 마네, 캔버스에 유채, 208×264.5cm, 파리 오르세 미술관

낙선전의 화제작

살롱전에서 좋은 성적을 거둔다는 것은 곧 미술가로서의 성공을 의미하는 만큼 잡음도 끊이지 않았다. 1863년에는 총 5천 점이 넘는 출품작 중 낙선율이 거의 60퍼센트를 넘게 되자 작품 선정 기준을 두고 화가들 사이에 불만이 터져 나왔다. 결국 나폴레옹 3세는 낙선 작품들만 따로 모아 전시하는 '낙선전' 개최를 명령했다.

에두아르 마네(1832-1883)는 〈풀밭 위의 점심식사〉로 낙선전에서 가장 주목받는, 동시에 가장 조롱받는 화가로 등극했다. 관람객들은 파리 대학생 옷차림의 젊은 남자들 틈에 수치스럽게도 자신의 몸을 뻔뻔하게 드러낸 여인을 보며 야유했다. 게다가 전혀 이상화되지 않은, 너무 현실적인 날것의 몸을 그렇게 묘사한 것도 못마땅해했다. 전문가는 전문가대로, 몸의 양감이 자연스럽지 못하고, 빛을 받는 부분이 지나치게 환하고 중간 밝기나 어둠이 없어서 마치 종이인형처럼 납작하게 그려진 누드를 두고 마네의 실력을 의심하기까지 했다. 그러나 마네는 우리가 실제로 밖에 나가 어떤 대상을 보게 되면, 이 그림 속 누드를 보듯 어둠과 밝음의 미세한 변화를 데생할 때처럼 느끼지 못한다는 사실에 착안해 그렸을 뿐이다. 그야말로 그는 보이는 대로 그린 것이었다.

1863년

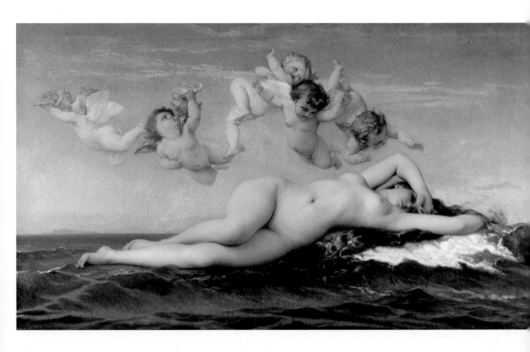

〈비너스의 탄생〉
알렉상드르 카바넬, 캔버스에 유채, 130×225cm, 파리 오르세 미술관

시선을 감추는 여성

1863년, 마네의 〈풀밭 위의 식사〉를 외설적이라고 비난하던 대중들은 알렉상드르 카바넬(1823-1889)이 그린 이 작품에는 찬사를 아끼지 않았다. 심지어 나폴레옹 3세는 이 그림을 구입하기까지 했다. 물론 벌거벗은 여인의 적나라함에 대해 시비가 없지는 않았지만, 마네의 그림만큼은 아니었다. 마네의 그녀가 일반 여성이라면 이 그림 속 주인공은 여신이었다.

당시의 프랑스 여자들은 수영할 때조차도 치렁치렁한 옷을 입어야 할 정도로 몸을 드러내는 일이 금기시되었다. 그러나 그림에서만큼은 어찌된 셈인지 마치 경쟁이라도 하듯 벗은 여자들이 등장했다. 다만 그 여자들은 언제나 신화라는 핑계의 옷을 입고 있었다. 서양 미술사에서 벗은 여'신'들은 대체로 이 그림에서처럼 시선을 감추거나 회피한다. 그림을 보는 남성 일반에 대한 일종의 '배려'인 셈이다. 아카데미와 대중들에게 사랑을 받은 이 작품은 얼마 지나지 않아 구태의연하고 진부한 전통 누드화로 취급되었고 세인들의 관심에서 멀어졌다. 반면 마네는 새로운 시각으로 세계를 보고 화폭에 옮기는 진보적인 화가로 오랫동안 기억될 수 있었다.

1870년

프로이센-프랑스 전쟁(보불전쟁) 발발하다. 오스트리아와의 전쟁에서 승리한 프로이센의 오토 폰 비스마르크가 독일 통일에 반대하는 프랑스와 벌인 전쟁이다. 전쟁에 승리한 프로이센은 1871년 1월, 베르사유 궁전의 거울방에서 독일 제국의 성립을 선포했다. 국왕이었던 빌헬름 1세가 초대 독일 제국 황제로 추대되었다.

1872년

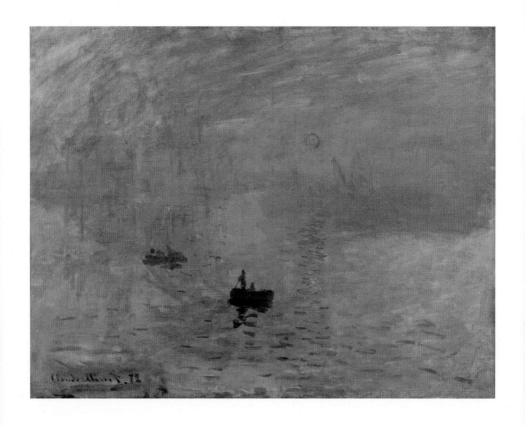

〈인상, 해돋이〉
클로드 모네, 48×63cm, 캔버스에 유채, 파리 마르모탕 미술관

'인상주의'라는 이름을 얻다

살롱전에 대한 대중들의 관심이 깊어질수록 입선을 위한 경쟁은 치열해졌다. 그러나 다수가 사랑한다고 해서, 또 관료화된 아카데미가 인정한다고 해서 무조건 좋은 작품일 수는 없었다. 주제 면에서, 기법 면에서 늘 구태의연한 조건만 제시하는 기성 화단에 반감을 가진 진보적인 화가들은 새로운 시선으로 본 세상을 색다른 방식으로 그리고자 했다. 그들은 낙선전의 스타 마네를 추종했고, 자주 모여 보수적인 살롱전에서는 볼 수 없는, 차별화된 미술을 선보일 방법을 모색했다.

드디어 1874년 마네의 추종자들은 '무명의 화가, 조각가, 판화가 연합'이라는 이름으로, 사진작가인 펠릭스 나다르의 작업실에서 자신들만의 첫 전시회를 개최했다. 클로드 모네(1840-1926)는 1872년에 그린 〈인상, 해돋이〉를 이 전시에 출품했다. 빠른 붓으로 스케치하듯 그린 이 그림은 미완성의 느낌이 너무나도 강렬한 데다가 심지어 물감이 아래로 흘러내린 자국까지 선연하다.

이를 본 평론가 루이 르루아는 그림의 제목 중 '인상'이라는 말을 비꼬기라도 하듯 "순전히 인상만 남은 그림"이라는 말과 함께 〈인상주의자들의 전시회〉라는 제목으로 기사를 썼다. 이후 이들 미술가들은 스스로를 '인상주의자'라고 칭하기 시작했다.

1872년

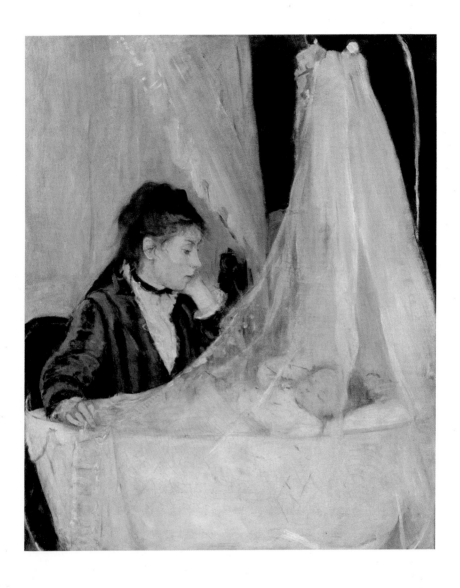

〈요람〉

베르트 모리조, 캔버스에 유채, 56×46cm, 파리 오르세 미술관

여성 화가의 친밀한 시선

베르트 모리조(1841-1895)는 로코코 미술의 거장 장-오노레 프라고나르의 증손녀로, 예술적 분위기가 물씬 풍기는 집안에서 태어났다. 당시 부유층 자식들이 흔히 그러했듯, 언니인 에드마 모리조와 함께 어릴 때부터 취미로 그림을 그렸는데, 주로 루브르 박물관을 찾아 명작들을 모사하는 방식으로 채색과 형태 잡는 법을 익혔고, 바르비종파의 대가 코로를 스승으로 두고 실내가 아닌 실외에서 빛을 연구하는 방식들을 전수받았다.

모리조는 1864부터 1874년까지의 10년 동안 살롱전에 무려 여섯 번이나 입선할 정도로 제도권에서도 인정받았다. 그녀는 언니와 함께 루브르 박물관에서 그림을 그리다가 만난 마네를 통해 새로운 기법과 주제의 그림을 그리는 그의 추종자들과 어울리게 되었다. 1874년, 제1회 인상파 전시를 본 기자가 쓴 "여자도 끼어 있는 대여섯 명의 정신질환자가 합세해서 그들의 작품을 전시했다 하는데, 사람들은 이 그림들 앞에서 웃음을 터트리고 있었다"라는 기사의 그 '여자'는 이후 8회까지의 전시에 딱 한 번, 출산하던 해를 빼고는 빠짐없이 참가하였다.

그림의 주인공은 베르트와 함께 그림을 배웠지만 결혼과 함께 그 꿈을 접은 언니로, 요람 안에 누워 있는 자신의 딸 블랑슈를 물끄러미 지켜보고 있다. 모리조는 여성의 사회 활동을 경시하던 당시 사회 풍조 탓에 먼 거리를 이동해야 그릴 수 있는 풍경화나 누드화 등보다는 이 그림처럼 초상화나 인물들 간의 친밀도가 높은 가족들의 모습 등을 주로 그렸다.

1873년

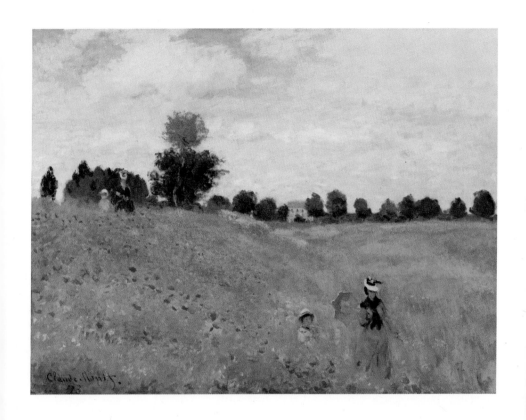

〈아르장퇴유의 양귀비 들판〉
클로드 모네, 캔버스에 유채, 50×65cm, 파리 오르세 미술관

눈에 들어오는 만큼의 형태

모네를 비롯한 몇몇 인상주의 화가들은 바르비종 화가들이 그랬던 것처럼 자연에 나가 직접 눈으로 확인한 풍경을 눈에 보이는 대로 묘사하길 즐겼다. 모네는 늘, 태어나서 처음 눈을 뜬 사람처럼 세상을 보고 그것을 그리라고 조언했다. 이는 머릿속에 새겨진 자연색 개념을 탈피하라는 주문과도 같다. 이를테면 나무는 초록색, 하늘은 파란색, 땅은 고동색, 그림자는 검은색 등 사물이 자기 고유의 색을 가지고 있다고 생각하는 습성에서 벗어나야 한다는 것이다.

　사물의 색은 어떤 빛이 들어오느냐에 따라 얼마든지 달라 보일 수 있다. 초록으로만 보이는 나뭇잎도 다른 나뭇잎이 만든 그림자에 가려지거나 묘하게 반사되는 빛을 받으면서 더러 붉은색이나 보라색을 띨 수도 있고, 붉은 옷을 입은 여인도 어떤 빛 아래 서느냐에 따라 붉은색과는 전혀 다른 색으로 보일 수 있다. 또한 사람의 눈은 사진처럼 정확하지 못해서 지금 이 그림 속 인물들처럼 먼 거리에 서 있을 때에는 눈코입이 자세히 보일 수가 없고 옷 주름이나 모자 장식 등이 상세히 보이지 않는다. 전통적인 그림은 이 모든 형태를 완벽히 묘사하는 데 노력을 아끼지 않았으나 모네는 그저 눈에 들어오는 만큼의 형태를 그렸고, 그 색 또한 자신의 눈에 와 닿는 대로만 그렸을 뿐이다. 이 그림은 1874년 〈인상, 해돋이〉와 함께 제1회 인상주의 전시회에 출품되었다.

1874년

4월 15일, '무명의 화가, 조각가, 판화가 연합'이라는 이름으로 결성된 진보적인 미술가 단체가 그들만의 첫 전시회를 개최했다. 이 전시는 제1회 인상주의 전시회가 되었다.

1875-1876년

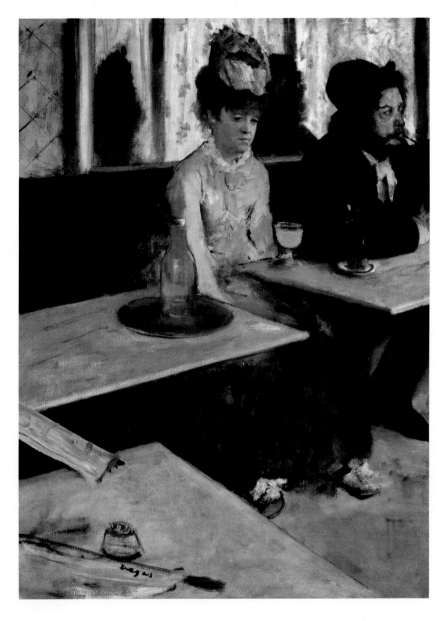

⟨압생트⟩
에드가르 드가, 캔버스에 유채, 92×68.5cm, 파리 오르세 미술관

스냅사진처럼 포착한 일상

에드가르 드가(1834-1917)는 인상주의자들과 어울렸고, 인상주의 전시회에도 열심히 작품을 내놓았지만, 정작 인상주의자들이 즐겨 그리는 풍경화를 못마땅하게 생각했다. 게다가 그는 라파엘로나 앵그르의 작품들을 좋아했고, 정확한 선과 반듯한 형태를 회화의 기본으로 생각했다. 때문에 더러 인상주의자들과 소소한 언쟁이 있기는 했지만, 그들 중 누구도 드가를 인상주의자가 아니라고는 말하지 않았다.

그는 과거를 그리지 않았고, 동시대인의 삶을 담담하게 그렸다. 특별한 이야깃거리, 숨겨놓은 교훈이라거나 장황한 부연 설명이 필요 없는, 그저 스치는 일상의 모습들을 그린 것이다. 무엇보다 드가는 당시 보급된 사진기에 매료되었다. 아주 낮은 곳에서 위를 올려다보거나, 혹은 위에서 아래로 내려다보는 시점이나, 대상의 일부가 뚝 잘려나간 듯한 구도는 사진기를 사용해본 사람들만이 느낄 수 있는 색다른 재미를 선사했다.

이 작품 역시 옆 테이블에 앉아 있다가 무심코 찍은 사진의 시선을 닮아 있다. 값이 워낙 싸 누구라도 쉽게 사서 마실 수 있는 압생트를 앞에 둔 남녀는 술에 거나하게 취한 듯하다. 드가는 별다른 감정 이입 없이 자신의 시대에 흔히 볼 수 있는 풍경을 스냅사진처럼 담아냈지만, 소통이 부재하는 고독한 현대인의 자화상을 보는 듯한 느낌을 준다.

1876년

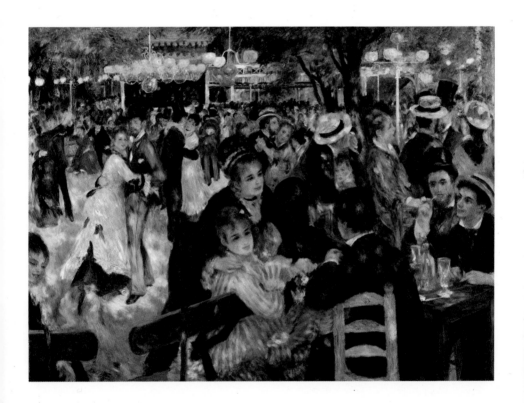

〈물랭 드 라 갈레트〉
피에르-오귀스트 르누아르, 캔버스에 유채, 131×175cm, 파리 오르세 미술관

흥겨움이 살아 있는 무도회장

신화와 종교 등 과거가 된 이야기들을 상상하여 관련 주인공과 자연, 사물들을 적당한 구도 안에 배치해 제시하는 그림에서 벗어난 인상주의자들은 그 주제를 '지금', '여기'에서 찾았다. 피에르-오귀스트 르누아르(1841-1919)는 모네와 함께 자주 자연으로 나가 빛에 따라 변화하는 미묘한 색들을 가능한 한 눈에 보이는 대로 그렸고, 도심의 거리를 걷다가 우연히 마주친 일상의 장면들을 마치 사진기로 찍듯 무심하게 그리곤 했다. 특히 그는 파리 사람들이 자주 드나드는 유흥 장소들과 그 즐거운 순간들을 그림으로 담곤 했다.

'물랭 드 라 갈레트'는 몽마르트르의 무도회장으로 휴일 오후면 동네 사람들과 도시 근로자들이 몰려 나와 함께 모여 춤추고 수다를 떠는 사교의 장소였다. 르누아르는 흥에 겨워 연신 몸을 움직이는 남녀들 위로 떨어지는 빛을 노랑, 하양 물감 얼룩처럼 그렸다. 현장감을 중요시한 인상주의자답게 몽마르트르에 작업실을 빌린 뒤 세로 131, 가로 175센티미터의 대형 캔버스를 거의 매일 이곳 무도회장까지 들고 나와 작업했다. 르누아르는 말년에 류머티즘을 앓아 더는 그림을 그릴 수 없을 정도로 손가락이 상했을 때에도 손을 둥둥 만 붕대에 붓을 꽂아 그림을 그렸다.

1879년
토머스 에디슨, 긴 시간 빛을 내는 백열전구를 발명하여 실용화하다.

1884-1886년

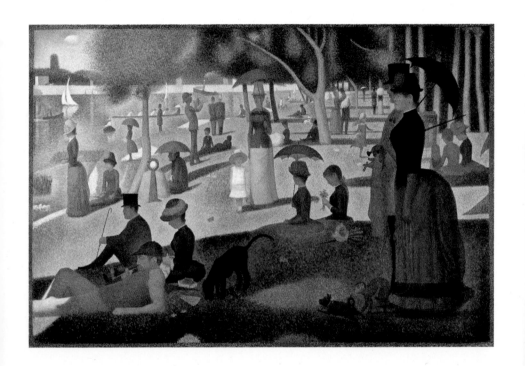

〈그랑드자트섬의 일요일 오후〉

조르주 쇠라, 캔버스에 유채, 207.5×308.1cm, 시카고 미술관

수많은 점을 찍어 색을 표현하다

1886년, 여덟 번째이자 마지막이 된 인상주의 전시회에 출품한 조르주 쇠라 (1859-1891)의 작품은 인상주의를 넘어서는 또 다른 시도라 볼 수 있다. 삼원색 인 빨강, 파랑, 노랑 물감을 팔레트에서 섞으면 다양한 색을 만들어낼 수 있지만 채도가 탁해진다. 이를 피하기 위해 그는 팔레트에서 물감을 섞는 대신 화면에 나열하듯 찍어, 그것을 바라보는 이의 망막 안에서 섞이도록 했다.

이 기법은 색을 합치지 않고 분할해서 그렸다 해서 분할주의, 혹은 색 점을 사용했다는 의미에서 점묘법이라고 불린다. 인상파 역시 짧은 선으로 툭툭 끊어 지듯 다채로운 색들을 화면에 발라 멀리서 보면 새로운 색이 탄생되도록 했지만, 점묘파의 색점은 더 고르고 더 규칙적이다. 결론적으로 점묘파는 인상주의자처 럼 빛과 색에 대한 집착을 다른 방식으로 확장시켰다는 의미에서 '신인상주의'라 고도 부른다.

'그랑드자트Grande Jatte'는 '큰 접시'라는 뜻으로, 파리 북서쪽에 위치한 접시 모양의 섬이다. 유원지인 이곳에는 높은 모자로 자신의 존재를 과시하는 부르주 아부터 격식을 갖추지 않은 옷차림의 노동자, 상류층 부인부터 아이 등등 남녀노 소가 신분 여하를 막론하고 모여 그림 속 점들처럼 따로 존재하지만, 결국은 하 나의 그림을 이루며 휴식을 취하고 있다.

1886년

미국 독립 100주년을 기념하여 프랑스가 선물한 자유의 여신상이 미국 뉴욕항 초입 리버티섬에 세워지다. 이 거대한 여신상의 정식 명칭은 '세계를 밝히는 자유' 이지만 통상 '자유의 여신상'으로 알려져 있다. 1875년에 만들기 시작하여 1884년에 완성되었고, 1885년 배를 통해 미국으로 운반되어 1886년에 현재의 위치에 세워졌다.

1888-1890년

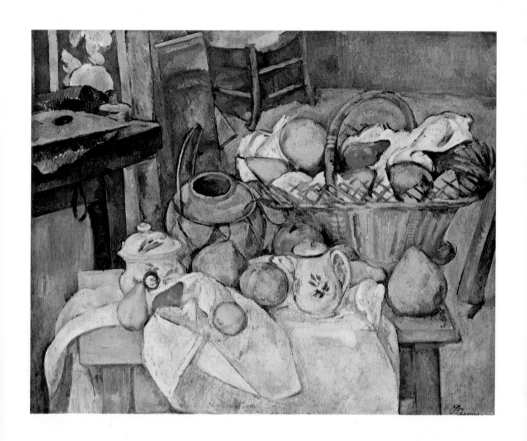

〈바구니가 있는 정물〉
폴 세잔, 캔버스에 유채, 65×81.5cm, 파리 오르세 미술관

원근법을 파괴한 세잔

폴 세잔(1839-1906)은 서양 미술사를 오랫동안 지배해오던 일점 시점의 원근법을 파괴했다. 그림을 꼼꼼히 들여다보면 이상한 것투성이다. 우선 탁자의 왼쪽 하단 모서리와 오른쪽 모서리가 맞지 않는다. 과일 바구니는 눈높이에 맞추어 그린 것 같은데, 항아리는 몸을 일으켜 위에서 아래로 내려다본 것처럼 그려져 있다. 시점이 서로 얽혀 있는 셈이다.

이러한 다시점의 그림은 곧 우리가 어떤 대상을 마치 카메라처럼 하나의 눈으로, 미동도 않고 보는 것이 아니라는 사실을 환기시켜준다. 인간은 대체로 두 개의 눈으로 사물을 위로 아래로 훑거나 하다가 특별한 곳에 잠시 머물기도 한다. 그러다가 다시 시선을 좌우상하로 움직이거나 아예 몸을 좀 더 뻗거나 굽히면서 대상을 관찰한다. 이렇게 관찰한 것들을 모두 머릿속으로 가져간 뒤 다시 조합해서 그 이미지를 떠올리게 된다.

세잔의 이러한 미술세계는 인상주의 이후의 시대가 도래했음을 의미한다. 대체로 1880년대부터 20세기 초엽까지 인상주의를 거쳤으되 그들과는 또 다른 독특한 시각으로 그림을 그렸던 이들은 '후기 인상주의자'라는 이름으로 부른다.

1889년

프랑스혁명 100주년을 기념해 개최된 '파리 만국박람회'를 위해 귀스타브 에펠이 설계한 철탑이 파리 샹 드 마르스 광장에 세워지다. 높이 324미터에 이르는 이 탑은 원래 박람회가 끝난 후 일정 기간이 지나면 철거될 예정이었지만, 송신탑으로서의 효용이 알려지며 지금까지 남아 파리의 랜드마크가 되었다.

1890년

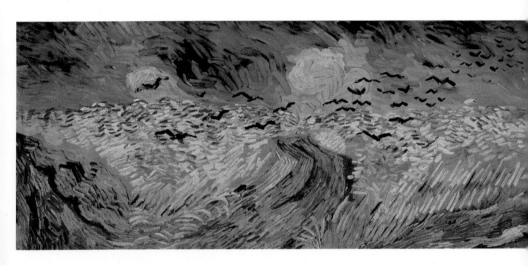

〈까마귀 나는 밀밭〉
빈센트 반 고흐, 캔버스에 유채, 50.5×103cm, 암스테르담 반 고흐 미술관

형태도 색채도 왜곡된 치열한 마음의 소리

빈센트 반 고흐(1853-1890)는 눈에 들어온 인상을 그리는 화가들과 달리, 자신의 심정을 밖으로 꺼내 그린 화가라 할 수 있다. 그는 눈에 보이는 대로의 형태나, 대상이 가진 원래의 색을 고스란히 화면으로 옮기는 데 집착하지 않았다. 형태와 색채는 고흐의 붓을 타면 어김없이 왜곡되곤 했는데, 이는 그가 눈이 아닌 마음으로 보고 그렸기 때문이다.

네덜란드 태생으로 동생 테오가 화상으로 일하는 파리로 건너온 빈센트는 19세기 중후반 파리의 미술계를 주도하던 인상주의나 신인상주의 등에 크게 영향을 받았으나 곧 자신만의 그림 세계를 구축한다.

파리를 떠나 아를로, 그리고 아를로 내려와 함께 지내던 고갱과 갈등을 일으키면서 귀를 자르는 소동 끝에 생레미의 요양소에서 지내야 했던 고흐는 파리 인근의 작은 시골 마을 오베르쉬르우아즈에서 생의 마지막 시절을 보내게 된다. 마치 자신의 죽음을 예견이라도 한 듯, 그림은 절망적이고 쓸쓸하면서도 치열하고 열정적이었던 고흐의 삶 그 자체로 읽힌다. 오솔길, 하늘을 나는 검은 까마귀 떼, 밀밭, 바람. 이 모든 것은 고흐의 고통스러운 마음의 소리에 푹 절여두었다 꺼낸 것인 양, 그 형태도 색채도 왜곡되어 있다. 그 어떤 언어로도 설명되지 못하는 심경의 복잡함이 풍경화 한 점으로 거뜬히 표현되는 이런 그림은 훗날 정서적인 공명을 유도하는 표현주의 그림의 탄생과 전개에 영향을 끼쳤다.

1891년

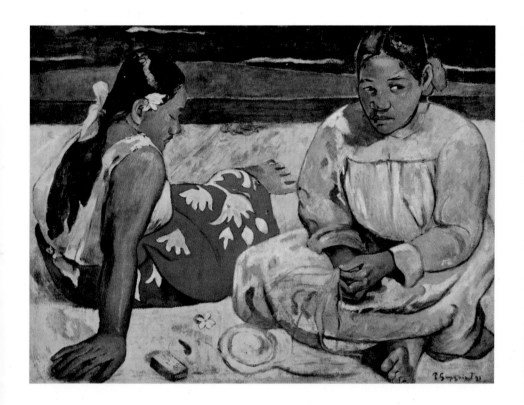

〈타이티의 여인들〉
폴 고갱, 캔버스에 유채, 69×91.5cm, 파리 오르세 미술관

원시에 대한 동경

폴 고갱(1848-1903)은 증권사 직원으로 일하다 실직한 뒤 취미로 그리던 그림을 직업으로 삼았다. 그는 프랑스 서부, 브르타뉴 지역의 퐁타방에 머물면서 동료들과 함께 예술가 집단을 이루고 살았으며 서인도제도의 마르티니크섬을 거쳐 고흐와 함께 아를에서 작업하기도 했다. 그러나 고흐와는 성격 차이로 갈등을 겪었다. 그는 말년에 남태평양의 타이티섬으로 삶의 터전을 옮겼고, 보이는 대로의 모습을 그리는 인상주의를 넘어서서 화가 자신의 상상을 그림으로 표현하고자 했다. 가능한 한 세부 묘사를 생략해 형태를 단순화시켰고, 대상이 원래 가지고 있는 자연색, 혹은 눈에 보이는 대로의 색에 집착하지 않았다. 짙은 윤곽선으로 형태를 잡은 뒤 평평하게 색을 칠한 그의 그림은 얼핏 중세의 스테인드글라스를 보는 듯하다.

타이티에 머무는 동안 고갱은 문명에 때 묻지 않은 이들과 생활하면서 원시주의에 매료되었다. 〈타이티의 여인들〉은 서구인들로부터 전해진 분홍색 옷을 입은 소녀와 시원스레 몸을 드러낸 타이티 전통 의상의 소녀가 함께 있다. 이 중 문명의 혜택을 입은 분홍색 옷차림의 소녀는 고갱이 처음 타이티에 도착한 이래로 동거한, 당시 열네 살 남짓한 아이를 모델로 그린 것이다. 그가 예찬하는 원시는 서양, 백인 남성에겐 천국이었지만, 정작 그곳 원주민들에겐 수탈의 역사가 진행되는 현장에 불과했을 수도 있다.

1894-1895년

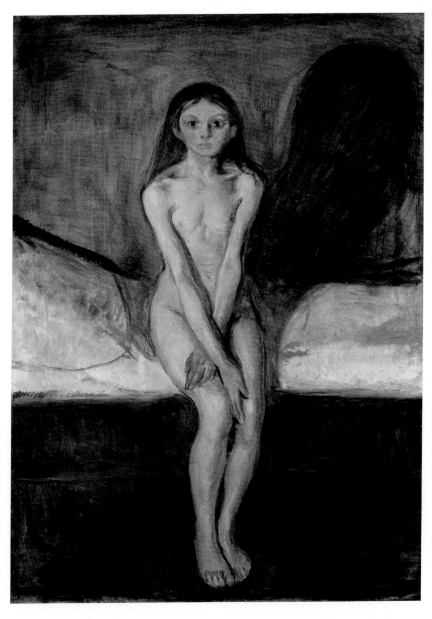

⟨사춘기⟩

에드바르 뭉크, 캔버스에 유채, 151.5×110cm, 오슬로 국립 미술관

마음속 두려움을 그리다

아이는 아닌, 그렇다고 해서 아직 성인도 아닌, 빈약한 몸을 가진 한 소녀가 불안한 얼굴로 침대에 걸터앉아 있다. 급작스레 초경을 치른 듯, 꼭 모은 두 다리와 포개진 두 팔은 정서적으로 신체적으로 달라지는 자신에 대한 불안감을 말해주는 듯하다. 침실 뒤로 드리워진 짙은 그림자는 두려움과 당혹감으로 덩어리 져 그녀를 악령처럼 지배한다. 노르웨이 출신의 화가, 에드바르 뭉크(1863-1944)는 다섯 살 어린 나이에 엄마를 잃은 뒤, 1877년에는 폐병을 앓던 누나도 잃었다. 또한 그의 여동생 중 하나는 조현병을 앓았다.

이런 환경으로 인해 죽음과 광기에 대한 불안감을 강박처럼 안고 살았던 그는 엄격하고 냉랭한 성격으로 늘 자신을 통제하려 드는 아버지 앞에서 언제나 그림 속 소녀처럼 두려움을 느껴야 했다. 심지어 그는 자신이 그린 작품 중 처음으로 공공 전시회에 걸리게 될 이 누드화를 아버지가 보고 노할까 봐 전전긍긍했다. 죽음 앞에서처럼, 아버지 앞에서도 성인이지만 성인일 수 없는 상태가 되곤 했던 뭉크는 자주 우울증, 공황장애 등의 병마에 시달렸다.

단순한 구도와 탁하지만 강렬하게 시선을 사로잡는 색, 거칠고 과감한 선은 가급적 대상을 사진처럼 그리려는 사실주의의 미감에서 많이 벗어나 있다. 눈에 보이는 대로가 아니라 마음이 읽고 느끼는 대로 그린 그림, 따라서 눈이 아니라 심리에 자극을 주는 그의 그림은 이후 독일 표현주의 계열 화가들에게 깊은 영향을 미쳤다.

1899년

프로이트가 『꿈의 해석』을 출간하다. 그의 영향으로 20세기에 들어서며 꿈과 무의식의 세계를 그리는 초현실주의 문학과 미술 운동이 이어진다.

1904-1906년경

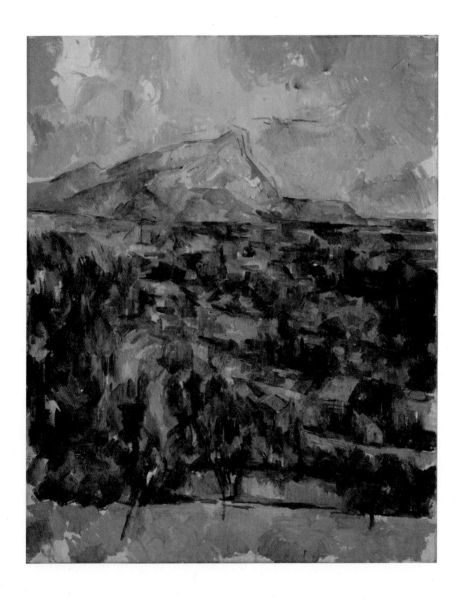

〈생트빅투아르산〉
폴 세잔, 캔버스에 유채, 83.8×65.1cm, 프린스턴 대학교 미술관

가장 본질적인 형태를 찾아서

제1회 인상주의 전시회부터 참여했던 세잔은 인상주의자들과 어울려 지내긴 했지만 성격 때문에 늘 겉도는 편이었고, 그리고자 하는 주제와 기법 면에서 이미 궤도를 달리했다. 세잔은 매 순간 달라지는 빛, 그리고 그 빛에 발맞추어 변화하는 풍경이나 사물의 한순간을 담아내는 인상주의자들과 달리 대상의 변화하지 않는 영속적인 모습을 그리고자 했다. 즉 그것이 내 눈에 어떻게 보이는가를 기록하는 것도 중요하지만, 그 대상이 원래 가지고 있는 본연의 모습까지 그리고자 한 것이다.

아마도 어린아이들에게 산을 그려보라고 하면, 수많은 산들이 가지는 가장 공통적인 형태, 즉 삼각형 모양을 그릴 것이다. 삼각형은 어쩌면 어린아이가 알고 있는 산의 가장 결정적인 형태일 것이다. 세잔이 파리에서의 생활을 청산하고 고향 마을로 돌아가 그린 생트빅투아르산은 그야말로 가능한 한 형태를 단순화시킨, 어느 계절, 어느 시간대에도 나올 수밖에 없는, 그 산의 가장 본질적인 모습에 가깝다고 할 수 있다. 그 아래 나무들과 지붕이 함께하는 근경 역시 그것들이 가지는 본질적인 형태, 즉 삼각, 사각 등에 가능하면 가깝게 단순화되어 있다. 이러한 세잔의 시도는 이후 전개되는 추상화의 발전에 큰 영향을 주었다.

1905년

아인슈타인, 특수 상대성 이론 발표. 이후 1915년에 일반 상대성 이론을 발표한다. 상대성 이론은 절대적으로 여겨지던 시공 개념에 혁신적인 변화를 가져온다.

1905년

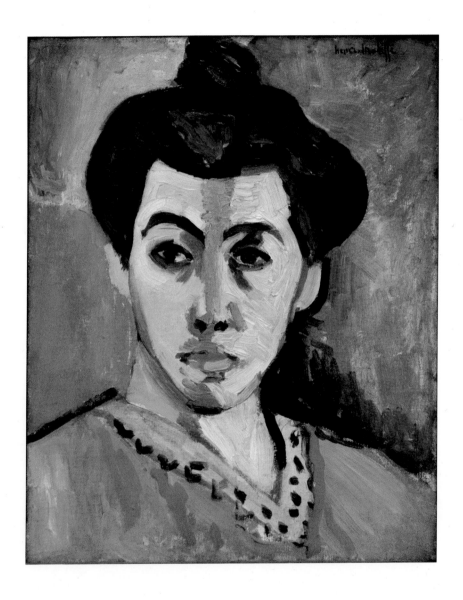

〈마티스 부인의 초상〉
앙리 마티스, 캔버스에 유채, 40.5×32.5cm, 상트페테르부르크 예르미타시 미술관

'야수' 같은 원색의 향연

1905년, 앙리 마티스(1869-1954)를 비롯한 앙드레 드랭, 모리스 드 블라맹크 등의 화가들이 참가한 전시회 살롱 도톤Salon d'automne은 과거 인상주의자들의 1회 전시가 그랬듯 대중과 관료, 그리고 보수적인 기자들의 조롱거리가 되었다. 특히 평론가 루이 보셸은 원색으로 가득 찬 그들의 그림이 너무나 야만스러워 보인다고 생각하여, '야수' 같다는 평가를 했고, 그 말이 곧 이들과 같은 경향의 그림을 그리는 이들을 부르는 '야수파'라는 이름으로 자리 잡았다. 이들은 색을 형태에서 완전히 해방시켰다. 나뭇잎이라는 형태를 위해 초록을, 바다를 위해 파랑을 더 이상 쓰지 않았다.

형태 역시 파괴되었다. 특히 마티스가 자신의 아내를 그린 이 그림은, 초상화는 가능하면 모델과 비슷해야 한다는 당연한 요구를 완전히 묵살하고 있다. 전통적이고 사실적인 색채와 형태가 사라지자 색들이 요동치며 화면 위를 부유한다. 그러나 마티스가 아무 색이나 마구 칠한 것은 아니다. 초록 띠를 얼굴 중앙에 배치한 뒤 양쪽의 색상을 달리했고, 그 얼굴 색을 다시 배경의 색과 서로 대비, 조화되게 하여 더욱 강렬한 인상을 심어준다.

1910년

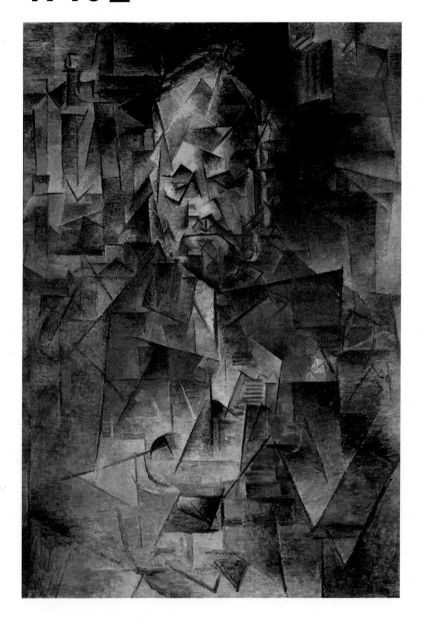

〈앙브루아즈 볼라르의 초상〉
파블로 피카소, 캔버스에 유채, 92×65cm, 모스크바 푸시킨 미술관

3차원의 대상을 2차원의 평면으로

파블로 피카소(1881-1973)는 입체감, 즉 양감이 있는 사물을 여러 면으로 자른 뒤 다시 이어 붙인 듯한 그림을 그렸다. 서양 전통의 그림들은 2차원의 평평한 표면에 3차원의 환영을 원근법, 명암법 등을 동원해 그려왔다. 피카소의 도발은 세잔에게 많은 빚을 지고 있다. 세잔이 원근법을 무시하고 아래에서 본 대상과 위에서 본 대상을 섞는 다시점의 구성을 시도했다면, 피카소는 어떤 대상을 앞에서 보고 보이는 만큼을 그린 뒤, 뒤로 성큼 돌아가 그 뒷모습을 역시 보이는 만큼 같은 화면에 나열하듯 그렸다. 세잔이 그랬던 것처럼 피카소도 대상을 삼각이나 사각, 원 등의 기하학적인 형태로 단순화시켰다. 쉽게 말하면 대상을 가능한 한 단순화한 뒤 그것의 여러 측면을 하나의 화면에서 한꺼번에 보여주는 셈이다. 이런 스타일을 흔히 큐비즘^{cubism}이라 부르는데, 그림에서 큐브의 면을 보는 것 같다는 데서 나온 말이다.

그림 속 인물은 그야말로 3차원의 공간을 차지하는 대상이 2차원의 평면에 들어오기 위해서는 가능한 한 잘게 잘라 붙이는 것밖에는 없다는 생각을 하게 한다. 주인공은 화상 앙브루아즈 볼라르로, 남달리 감각이 좋았던 그는 피카소를 비롯하여 세잔, 마티스 등이 아직 무명이던 시절 처음으로 그들의 개인전을 기획했고, 죽은 빈센트 반 고흐의 대규모 전시회를 개최해 그를 세상에 널리 알리는 데 큰 역할을 했다.

1911년

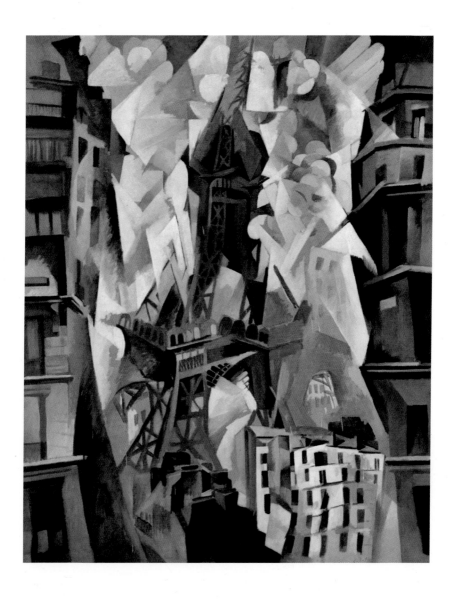

⟨샹 드 마르스, 붉은 탑⟩
로베르 들로네, 캔버스에 유채, 160.7×128.6cm, 시카고 미술관

미술에서 찾은 음악성

로베르 들로네(1885-1941)는 무대 설계자로 일하다 1905년부터 그림을 그렸다. 특히 파리시와 에펠탑 연작으로 유명한 그는 주로 프리즘을 통과한 빛처럼 영롱하고 투명한 색을 주로 사용했으며 마치 입체파의 그림을 보듯 대상의 형태를 단순화하고 파편화한 뒤 자유롭게 재배치하여 역동성을 드높였다.

그의 그림에 크게 감동한 시인 기욤 아폴리네르는 들로네를 두고 오르피즘Orphism의 창시자라 칭송했다. 오르피즘은 그리스 신화에서 리라 연주에 탁월한 음유시인 오르페우스를 추앙하는 종교 집단을 의미하지만, 들로네의 미술에서 보이는 음악성을 발견하면서 이 같은 이름을 붙인 것이다. 파리의 샹 드 마르스 광장, 붉은색 에펠탑과 탑을 둘러싼 주변의 것들을 정면에서, 옆에서, 위에서, 아래에서 본 모습, 즉 여러 시점이 겹쳐지면서 묘하게 리듬감을 만들어낸다.

얼핏 피카소의 큐비즘 작품을 연상시키지만, 들로네는 피카소가 형태에 몰두하느라 놓친 색채들을 화려하게 부활시켜놓았다. 차갑고 따뜻하고 밝고 어두운 색들의 교차 역시 리듬감을 타, 보는 이의 마음을 덩달아 춤추게 한다.

1911년

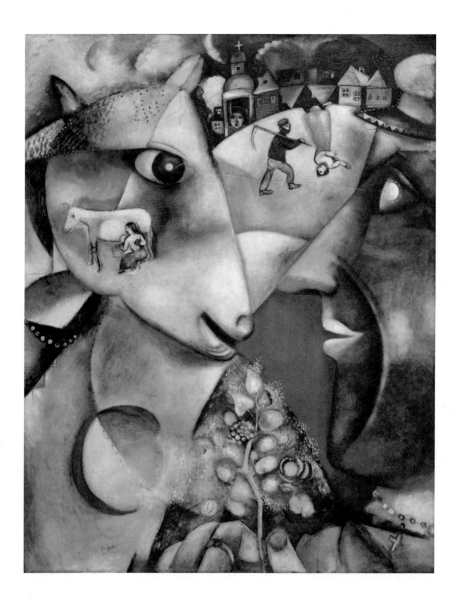

〈나와 마을〉
마르크 샤갈, 캔버스에 유채, 192.1×151.4cm, 뉴욕 현대 미술관

고향에 대한 향수가 그려낸 화려한 색채

마르크 샤갈(1887-1985)은 러시아에서 태어난 유대인으로 프랑스 파리로 이주하였으나 작품 전반에 늘 유대인으로서의 정체성과 고향 마을에 대한 향수를 드러내곤 했다. 피카소가 대상의 형태를 여러 시점으로 잘라내어 붙여놓았다면, 샤갈은 어떤 환경이나 대상 등을 바라보면서 떠오른 여러 단상들을 화면 군데군데 붙여놓은 듯하다. 따라서 그의 그림에는 큐비즘의 영향이 엿보이기도 하지만, 화려한 색감의 열정적인 대비를 통해 심리와 정서에 호소하는 표현주의적 성향도 다분하다.

그림은 그가 고향을 떠올릴 때면 언제나 등장하는 여러 장면들과, 그 장면에 얽힌 자신의 감정들을 그야말로 두서없이 나열했다. 실제로 우리가 머릿속에 떠올리거나 꿈으로 만나는 여러 상념들은 이 그림에서처럼 합리적이거나 논리적이지 않기가 일쑤다. 이성이 통제하지 않는 비논리의 무의식을 그려냈다는 점에서 샤갈의 작품은 프로이트의 이론에 힘입어 무의식과 꿈의 세계를 담아내고자 한 초현실주의를 떠올리게 한다.

화면은 크게 오른쪽의 초록색 얼굴을 한 '나'의 옆모습과 왼쪽의 하얀 얼굴 염소, 이렇게 둘로 나뉜다. 원과 삼각형 등으로 분할된 화면은 빨주노초의 색상에 힘입어 더욱 신비로운 분위기를 더한다. 사이사이 등장하는 장면들은 그야말로 꿈이나 상상에서나 가능할 뿐, 현실을 벗어나 있어 경쾌하고 상큼한 느낌까지 주지만 깨고 나면 사라질 신기루 같기도 하다.

1913년

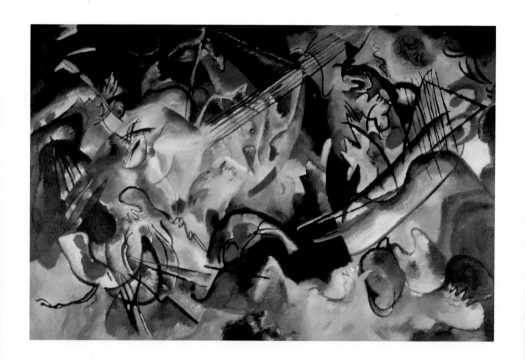

〈구성 VI〉
바실리 칸딘스키, 캔버스에 유채, 195×300cm, 상트페테르부르크 예르미타시 미술관

대상이 없어도 아름다울 수 있다

줄거리와 제목을 적거나 암시하는 표제 음악은 예외지만, 음악은 대부분 멜로디와 리듬과 소리 그 자체로 승부한다. 그에 비해 그림은 점과 선과 면, 그리고 색의 향연임에도 불구하고 그 자체를 감상하기보다 무엇을 그렸느냐, 어떻게 그렸느냐에 더 집중하게 된다. 예컨대 그림 속 항아리를 보면서 그 항아리가 실제의 항아리와 얼마나 닮았으며, 항아리를 그린 화가는 어떤 마음을 담아 그린 것인지 추적하고, 결국 화가가 항아리 그림을 통해 표현하려고 하는 어떤 의지들에만 초점을 맞추는 경우가 많다.

1910년의 어느 날 바실리 칸딘스키(1866-1944)는 대체 무엇을 그렸는지 알 수 없는, 그저 색으로 가득한 캔버스를 보게 된다. 사실 그 그림은 어떤 대상을 그리는 중인 캔버스를 누군가가 거꾸로 세워둔 것이었다. 칸딘스키는 무엇을 그렸는지 알 수 없었기에 자신이 오히려 색과 선과 그것들이 만들어낸 면에 집중했다는 사실을 깨달았다. 음악처럼 그림도 굳이 무엇인가를 구체적으로 이야기하지 않아도 그 자체가 가진 고유의 속성으로 아름답게 사람의 마음을 움직일 수 있다는 사실을 깨달은 것이다.

그의 그림은 따라서 알아볼 수 있는 대상들을 제거한 추상이 되었다. 캔버스를 부유하는 색채와 알 수 없는 형태들은 그저 보는 사람의 마음과 정서에 자극을 줄 뿐, "이것이 무엇이다!"라고 단언할 수 있는 판단을 빼앗아 버린다.

1913년

2월 아모리쇼 개최. '아모리쇼'는 뉴욕의 한 무기고Armory를 전시회장으로 개조한 데서 비롯된 말로, 미국 최초의 국제 현대 미술전이다. 동시대 유럽에서 진행되던 미술을 소개하는 첫 전시회로 한 달여간 개최되어 엄청난 충격을 선사, 미국인들이 열광했다.

1914년

제1차 세계대전 발발. 1878년 베를린 회의에서 유럽의 열강들은 순전히 자신들의 이해관계에 따라 국경을 재편하였는데, 이 중 오스트리아-헝가리 제국은 1908년에 보스니아를 완전히 병합했다. 이는 보스니아의 세르비아계 주민들의 민족주의를 자극했다. 급기야 1914년 6월 28일, 세르비아계 청년이 사라예보를 방문한 오스트리아-헝가리 제국의 왕위 계승자인 프란츠 페르디난트 황태자 부부를 암살하자 이를 빌미로 1914년 7월 28일에 오스트리아-헝가리 제국이 세르비아에 선전포고를 하고, 유럽 열강들의 편이 갈리면서 제1차 세계대전이 발발한다.

1917년

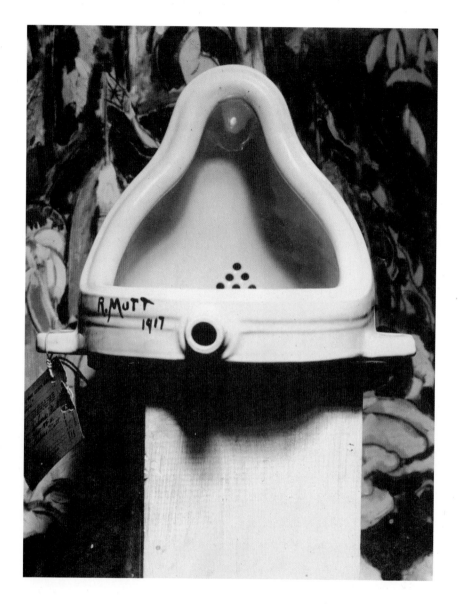

〈샘〉

마르셀 뒤샹, 레디메이드, 원본은 작가가 분실하였고, 현재는 앨프리드 스티글리츠가 촬영한 원본의
사진을 보고 복제한 작품들만 몇몇 미술관에서 소장하고 있다. 사진은 앨프리드 스티글리츠.

이것은 예술인가 아닌가?

'다다이즘Dadaism'은 제1차 세계대전(1914-1918)이 한창 진행되는 동안, 전쟁을 피해 중립국 스위스의 취리히로 모여든 예술가들이 모여 주창한 예술 정신이다. '다다Dada'는 프랑스어로 어린아이들이 타고 노는 목마를 뜻한다. 그러나 이들 예술가들은 그 의미를 가져다 취한 것이 아니라 그저 사전을 펼쳐 눈에 띄는 단어를 사용한 것뿐이다. 다다는 이처럼 무의미함, 우연 등에 가치를 둔다. 이들은 과거 찬양받던, 혹은 인정받던 예술의 의미나 형식 등 모든 것을 부정한다. 예술이라고 당연히 생각했던 것들을 부정하고, 예술이 아니라고 생각했던 것들에 대해 의심한다. 취리히에서 시작된 다다는 독일 베를린, 하노버, 쾰른 등으로 확산되었고, 이후 뒤샹에 의해 뉴욕으로 건너가 미국 미술에도 큰 영향을 미친다.

프랑스 태생의 마르셀 뒤샹(1887-1968)은 1913년 아모리쇼에서 작품을 선보인 이래 미국인들에게 알려지게 되었다. 1917년, 그는 뉴욕의 상점에서 흔하디흔한 남성용 소변기를 구입한 뒤 'R. Mutt 1917'이라고 서명한 것을 뉴욕 독립미술가 협회 전시에 출품했다. 참가비만 내면 어떤 작품이라도 수용하겠다고 밝혔던 주최 측은 아연하여 전시를 거부했다. 작가가 오랫동안 연마하여 획득한 기술을 사용하지 않았다는 점, 보기에 아름답고 숭고한 어떤 것도 없다는 점, 무엇보다도 일상의 사물을 그대로 제시했다는 점에서 그랬다.

뒤샹의 이 작품은 다다 정신을 극한까지 몰아간 것으로, 우리가 '예술'이라고 막연히 생각했던 모든 공식을 저버리는 데 의의가 있다. 뒤샹은 일상의 사물들을 그대로 가져와 미술 작품으로 제시하는 것을 '이미ready 만들어진made' 것이라는 의미를 붙여 '레디메이드readymade'라고 이름했다.

1917년

러시아 2월 혁명

공화국 임시정부 수립. 제1차 세계대전 당시 러시아의 황제 니콜라이 2세는 600만이 넘는 군대를 파견하는데, 이로 인해 국가 경제 사정이 최악을 달리게 된다. 굶주린 노동자, 군인, 농민들은 평의회, 즉 '소비에트'를 조직하고 차르 퇴진과 반전을 요구하는 시위를 벌인다. 이에 니콜라이 2세는 자리에서 물러나고 '러시아 공화국 임시정부'가 설립된다.

러시아 10월 혁명

임시정부에 대한 불만은 레닌을 중심으로 하는 볼셰비키당을 지지하는 시민들의 시위로 폭발했다. 레닌은 볼셰비키당을 공산당으로 바꾸고 토지를 공유화함으로써, 세계 최초의 사회주의 국가를 탄생시켰다.

이삭 브로드스키, 〈레닌과 현현〉, 1919년

제1차 세계대전 종료

4년간 지속되며 수많은 인명과 재산 피해를 낳은 제1차 세계대전이 독일의 항복으로 종료된다. 이듬해인 1919년 독일에 전쟁의 책임을 묻는 베르사유 조약이 체결된다. 이 조약으로 독일은 해외 식민지와 알자스로렌 지방을 잃고, 막대한 배상금을 물게 되었다.

소비에트 연방 수립

레닌의 주도하에 러시아를 중심으로 15개 공화국이 모여 '소비에트 사회주의 공화국 연방(소련)'을 수립한다. 소비에트 연방은 1991년 해체된다.

1919년 평화 조약을 맺기 위해 각국의 대표가 베르사유 궁전의 거울방에 모여 있다.

베르됭 참호 속의 연합군. 1916년 벌어진 이 치열한 공방전에서 양측 합쳐 70만 명이 넘는 엄청난 사상자가 발생했다.

1929년

〈빨강 노랑 파랑이 있는 구성 II〉
피트 몬드리안, 캔버스에 유채, 46×46cm, 취리히 쿤스트하우스

세상의 보편적 진리를 탐구하다

네덜란드의 화가 피트 몬드리안(1872-1944)은 표현주의 미술의 감정 과잉을 경계했다. 자연의 대상을 사진처럼 모방하는 데서 미술의 의미를 찾는 것은 이미 관심사가 아니었다. 그는 당시 네덜란드 지식인들 사이에 유행하던 신지학에 마음을 빼앗긴 터였다. 신지학에 심취한 이들은 세상 모든 것을 가능하게 하는 보편적인 진리가 있다고 믿는다. 따라서 겉으로 보면 매 순간 변하는 자연도 그 내부에는 영원히 변하지 않는 원리이자 규칙이 품어져 있다고 본다. 몬드리안의 그림은 '보이는 모든 것'들 안에 숨은 '보이지 않는' 질서와 원리를 찾는 과정이다. 눈에 보이는 대상들은 죄다 그 모습이 다르지만, 그 다름을 제거하다 보면 결국 본질에 닿을 수 있다.

　예컨대 수많은 산들의 차이점을 지우면 삼각형이라는 형태가, 수많은 얼굴들의 차이를 제거하다 보면 원이 남는다. 그 삼각형과 원도 차이를 계속 지우다 보면 결국 선, 즉 수평선과 수직선으로 남는다. 마찬가지로 세상 모든 색의 본질은 삼원색, 즉 빨강, 파랑, 노랑이다. 몬드리안의 그림은 수평선과 수직선, 그리고 빨, 노, 파의 색채로 남는다. 그는 이러한 자신의 작업을 '신조형주의'라 불렀다. 식별 가능한 어떤 대상이 그려지지 않았다는 점에서 그의 작업은 추상이며, 기계적이고 수학적인 분위기로 인해 '차가운 추상'이라 부른다.

1931년

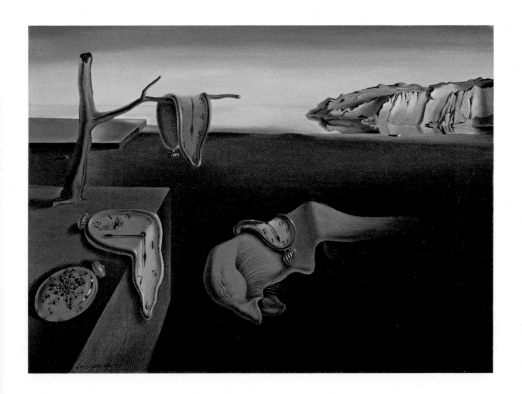

〈기억의 고집〉
살바도르 달리, 캔버스에 유채, 24.1×33cm, 뉴욕 현대 미술관

논리적이지 않은 무의식의 표현

초현실주의는 프로이트의 정신분석학에 영향을 받은 앙드레 브르통이 1924년에 발표한 『초현실주의 선언 *Manifeste du surréalisme*』을 발표하면서부터 본격적인 문화 운동으로 전개되었다. 프로이트가 주장한 무의식의 세계, 꿈의 해석 등을 이론으로 하는 초현실주의는 합리적이고 논리적인 이성의 세계를 부정한다. 의식이 잠들어 있는 상태, 즉 꿈속에서는 '무의식'의 세계가 그 모습을 드러내는데, 도덕적인 것, 합리적인 것, 옳은 것, 아름다운 것 등의 편견이 모두 사라진다. 일어날 수 없는 일들이 일어나고, 혐오하거나 부정했던 온갖 것들이 아무렇지 않게 등장하며, 소위 맨정신으로는 도저히 저지르지 않았을 일들을 태연히 저지르기도 한다.

이 그림은 살바도르 달리(1904-1989)가 꾼 꿈의 세계다. 너무나 생생해서 현실 같은 꿈을 꾼 후, 내 무엇이 그런 이미지를 꿈속에서 만들어내었는지를 생각하듯 그의 그림은 다양한 해석을 낳곤 한다. 하단 정중앙은 축 처진 시계를 업고 기어가는 달팽이를 연상케 한다. 왼쪽 모서리에도, 그 위 앙상한 나무의 가지에도 시계는 흐물거리며 늘어져 있다. 그 어느 것도 논리적이지 않지만, 꿈에는 이성이 억압하던 무의식의 일부가 표현된다. 더러는 이 그림을 달리의 성적 불능 상태를 드러낸 것으로, 또 누군가는 시간에 쫓기는 현대인들의 일상에 대한 공포와 두려움으로 해석하기도 한다.

1933년
독일의 히틀러, 총리의 자리에
오르며 정권을 장악하다.
이후 그는 나치스 일당 독재
체제를 확립하며 제3제국을 연다.

1936년
프랑코 장군의 쿠데타로
스페인 내전이 시작되다.
3년 가까이 계속된 이 내전으로
스페인 전 지역이 황폐화된다.

1937년

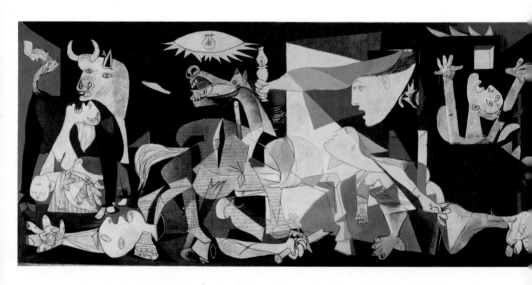

〈게르니카〉
파블로 피카소, 캔버스에 유채, 349.3×776.6cm, 마드리드 스페인 국립 소피아 왕비 미술관

학살을 기록한 거장의 대작

1937년 스페인 내전이 한창일 때, 프랑코를 지지하던 독일군의 비행기가 스페인 북부 바스크 지방의 작은 마을 게르니카를 폭격하여 2천여 명의 시민이 사망하는 사건이 발생했다. 이 끔찍한 소식을 들은 피카소는 그들의 만행을 세상에 알리기 위해 2개월간 작업해 그해 파리 만국 박람회 스페인관에 이 작품을 전시했다.

죽은 아이를 안고 절규하는 여인, 유령처럼 나타나는 황소 머리, 부러진 칼을 들고 쓰러진 병사, 울부짖는 말, 불안한 마음에 등불을 들고 나온 여인, 비명을 질러대는 여인들 등등 전쟁과 폭력이 일어나는 곳에 등장하기 마련인 장면들이 두서없이 화면을 채운다. 납작한 종이를 오려 붙인 듯 단순화된 형태는 세부 묘사를 완벽하게 한 것보다 오히려 그림에 더 집중하게 하는 효과가 있다. 흑백으로만 그려진 데다가 그림 속으로 언뜻 보이는 빼곡한 글씨들은 신문의 한 면을 연상시켜, 그림의 내용이 상상이 아니라 실제 상황임을 상기시킨다.

이미 당시 최고의 화가 반열에 오른 피카소가 그린 그림이니만큼 유럽과 미주 각지에서 그림은 순회전을 열었고, 그로 인해 게르니카의 참상은 빠른 속도로 세상에 알려졌다. 이 그림은 독재자 프랑코가 사망한 이후인 1981년에야 스페인으로 돌아갔다. 그가 살아 있는 한 절대로 그림도, 자신도 스페인으로 돌아갈 수 없다는 피카소의 단호한 의지 때문이었다.

1937년

히틀러와 나치 정권이 7월 19일 뮌헨의 한 고고학연구소 건물에서 퇴폐 미술전을 개최하다. 그들은 20세기의 진보적이고 독창적인 미술을 퇴폐라 낙인찍고 한껏 조롱했다. 퇴폐 미술가로 규정된 이들은 작품을 몰수당하고 작가로서의 활동도 이어나갈 수가 없었다. 이런 탄압을 이기지 못해 몇몇 미술가들은 자살했고, 미국으로 망명하기도 했다.

1939년

9월 독일이 폴란드를 침공하자 영국과 프랑스가 독일에 선전포고, 제2차 세계대전이 시작된다. 이 전쟁은 역사상 가장 큰 인명과 재산 피해를 남기고, 1945년에야 종료된다.

1948년

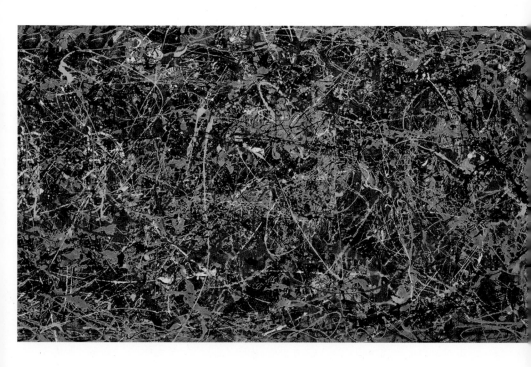

〈넘버 5〉
잭슨 폴록, 파이버보드에 유채, 122×244cm, 개인 소장

예술을 위해서는 무엇을 해도 된다

잭슨 폴록(1912-1956)은 마치 동양의 화가들처럼 바닥에 종이를 깔고 붓, 막대기, 팔레트 나이프 등으로 물감을 찍은 뒤 세차게 뿌리고 들이붓고 하는 방식으로 작업했다. 이는 화가가 머릿속에 어떤 형상을 그려놓고 그에 가까운 작품을 만들어내는 과정이라기보다는 마구 뿌리다 보니 만들어지는 우연한 결과물에 가깝다. 따라서 이 그림은 특정한 무엇을 그린 것이 아닌, 그저 종이에 물감을 발라놓은 것에 불과하다. 구체적인 형상을 그린 것이 아니라는 점에서 추상화라 볼 수 있는데, 화가의 복잡한 정서나 에너지가 폭발하는 것 같은 느낌을 자아낸다는 점에서는 표현주의적이다. 그런 의미에서 '추상표현주의'라고 부른다.

제2차 세계대전이 끝난 후, 최대의 수혜자였던 소비에트 연방이 공산주의 세계를 주도하는 동안 미국은 자유민주주의 진영의 선두가 되었다. 독재 정권 치하 소련은 체제의 우월성을 대대적으로 선전하는 구상화를 선호했는데, 미국은 잭슨 폴록 등을 앞세우며, 예술을 위해서는 그 무엇도 해도 되는, 그야말로 자유로운 나라임을 강조했다. 전후 미국의 유명 평론가 클레멘트 그린버그는 자유주의 국가 미국의 현대 회화는 3차원의 환영을 만들어내지 않는 '평면 위의 물감'이라는 사실 외에는 그 어떤 것도 말하지 않아야 한다고 주장하여, 폴록의 그림에 큰 힘을 실어주었다.

참고문헌

책과 관련하여 일일이 각주로 표기하지 않았지만 가장 많이 참고한 서적들의 목록으로, 저자와 해당 출판사에 깊은 감사를 드린다. 아울러 이 목록이 더 넓고 깊게 관련 도서를 탐독해나갈 독자 일반에게 안내 자료 역할을 해내길 바란다.

고종희, 『르네상스의 초상화 또는 인간의 빛과 그늘』, 한길아트, 2004
_____, 『일러스트레이션』, 생각의 나무, 2002
곰브리치, 에른스트 H., 백승길 외 옮김, 『서양 미술사』, 예경, 2003
게릴라걸스, 우효경 옮김, 『게릴라걸스의 서양 미술사』, 마음산책, 2010
금경숙, 『플랑드르 화가들』, 뮤진트리, 2017
김광우, 『칸딘스키와 클레의 추상미술』, 미술문화, 2007
김미정 & 이은기, 『서양미술사』, 미진사, 2006
김영나, 『서양 현대미술의 기원』, 시공사, 1996
김영숙, 〈손안의 미술관 시리즈〉(1-6), 휴머니스트, 2013-2016
_____, 『피렌체 예술 산책』, 아트북스, 2019
_____, 『네덜란드 벨기에 미술관 산책』, 마로니에북스, 2013
_____, 『성화, 그림이 된 성서』, 휴머니스트, 2015
김영숙 & 마경, 『영화가 묻고 베네치아로 답하다』, 일파소, 2018
노성두, 『보티첼리가 만난 호메로스』, 한길아트, 1999
_____, 『유혹하는 모나리자』, 한길아트, 2001
노클린, 린다, 오진경 옮김, 『페미니즘 미술사』, 예경, 1997
르 클레지오, J.M.G., 백선희 옮김, 『프리다 칼로 & 디에고 리베라』, 다빈치, 2011
보르젤로, 프랜시스, 주은정 옮김, 『자화상 그리는 여자들』, 아트북스, 2017
바사리, 조르조, 이근배 옮김, 『르네상스 미술가 평전』(1-6), 한길아트, 2019
바티스티니, 마틸데, 조은정 옮김, 『상징과 비밀, 그림으로 읽기』, 예경, 2007

발레리, 폴, 김현 옮김,『드가·춤·뎃생』, 열화당, 2005

뵐플린, 하인리히, 안인희 옮김,『르네상스의 미술』, 휴머니스트, 2002

볼프, 노르베르트, 전예완 옮김,『벨라스케스』, 마로니에북스, 2007

스트릭랜드, 캐롤, 김호경 옮김,『클릭 서양 미술사』, 예경, 2010

스파이비, 나이즐, 양정무 옮김,『그리스 미술』, 한길아트, 2001

신성림,『클림트, 황금빛 유혹』, 다빈치, 2002

아라스, 다니엘, 류재화 옮김,『서양 미술사의 재발견』, 마로니에북스, 2008

양정무,『난생처음 한번 공부하는 미술 이야기』(1-6), 사회평론, 2016-2020

어윈, 데이비드, 정무정 옮김,『신고전주의』, 한길아트, 2004

이덕형,『이콘과 아방가르드』, 생각의 나무, 2008

이진숙,『시대를 훔친 미술』, 민음사, 2015

이은기,『르네상스 미술과 후원자』, 시공사, 2002

이케가미 히데히로, 송태욱 옮김,『관능미술사』, 2015

_____, 송태욱 옮김,『잔혹미술사』, 2015

임영방,『중세 미술과 도상』, 서울대학교출판문화원, 2006

_____,『이탈리아 르네상스의 인문주의와 미술』, 문학과지성사, 2003

_____,『바로크: 17세기 미술을 중심으로』, 한길아트, 2011

자체크 이언 엮음, 이기수 옮김,『미술사 연대기』, 마로니에북스, 2019

전원경,『예술, 역사를 만들다』, 시공아트, 2016

_____,『페르메이르』, 아르테, 2020

조르지, 로사, 권영진 옮김,『성인 이야기, 명화를 만나다』, 예경, 2006

조성관,『빈이 사랑한 천재들』, 열대림, 2018

존스, 스테판, 김수현 옮김,『18세기의 미술』, 예경, 1996

진중권,『서양 미술사』(1-3), 휴머니스트, 2013

최정은,『보이지 않는 것과 말할 수 없는 것』, 한길아트, 2000

추피, 스테파노, 정은진 옮김,『신약 성서, 그림으로 읽기』, 예경, 2009

_____, 이화진 외 옮김,『천년의 그림 여행』, 예경, 2009

커밍, 로라, 김진실 옮김,『화가의 얼굴, 자화상』, 아트북스, 2012

크리스티 책임 편집, 이호숙 옮김,『세상을 놀라게 한 경매 작품 250』, 마로니에북스, 2018

킹, 로스, 이희재 옮김,『브루넬레스키의 돔』, 세미콜론, 2007

_____, 황주영 옮김,『파리의 심판』, 다빈치, 2008

터너, 리처드, 김미정 옮김,『피렌체 르네상스』, 예경, 2001

토도로프, 츠베탕, 이은진 옮김,『일상 예찬: 17세기 네덜란드 회화 다시 보기』, 뿌리와이
　파리, 2003

톰린슨, 제니스, 이순령 옮김,『스페인 회화』, 예경, 2002

파노프스키, 에르빈, 임산 옮김,『인문주의 예술가 뒤러』(1, 2), 한길아트, 2006

파커, 로지카 & 폴록, 그리젤다, 이영철 외 옮김,『여성 미술 이데올로기』, 시각과언어,
　1995

팽크허스트, 앤디 & 혹슬리, 루신다, 박상은 옮김,『명작 수첩: 미술』, 현암사, 2013

퍼거슨, 조지, 변우찬 옮김,『르네상스 미술로 읽는 상징과 표징』, 일파소, 2019

펭크, 슈테파니, 조이한 외 옮김,『아틀라스 서양미술사』, 현암사, 2013

하비슨, 크랙, 김이순 옮김,『북유럽 르네상스의 미술』, 예경, 2001

하인리히, 크리스토퍼, 김주원 옮김『클로드 모네』, 마로니에북스, 2007

하베를리크, 크리스티나 & 마초니, 이라 디아나, 정미희 옮김,『여성 예술가』, 해냄, 2003

홀링스워스, 메리, 제정인 옮김,『세계 미술사의 재발견』, 마로니에북스, 2009

홍진경,『인간의 얼굴, 그림으로 읽기』, 예담, 2002

인명 찾아보기